苏州弹词音乐

SUZHOU TANCI YINYUE

陶谋炯 编著

苏州大学出版社

图书在版编目(CIP)数据

苏州弹词音乐 / 陶谋炯编著. -- 苏州：苏州大学出版社，2016.8（2017.1 重印）
ISBN 978-7-5672-1681-5

Ⅰ.①苏… Ⅱ.①陶… Ⅲ.①苏州弹词—说唱音乐—研究 Ⅳ.①J826.1

中国版本图书馆 CIP 数据核字（2016）第 122416 号

书　　　名：	苏州弹词音乐
编 著 者：	陶谋炯
责任编辑：	洪少华
装帧设计：	吴　钰
出 版 人：	张建初
出版发行：	苏州大学出版社（Soochow University Press）
社　　　址：	苏州市十梓街1号　邮编：215006
网　　　址：	www.sudapress.com
E - mail：	Liuwang@suda.edu.cn
印　　　刷：	苏州工业园区美柯乐制版印务有限责任公司
邮购热线：	0512—67480030　销售热线：0512—65225020
网店地址：	https://szdxcbs.tmall.com/ （天猫旗舰店）
开　　　本：	787mm×1092mm　1/16　印张：28.5　字数：620 千
版　　　次：	2016 年 8 月第 1 版
印　　　次：	2016 年 8 月第 1 次印刷　2017 年 1 月第 2 次印刷
书　　　号：	ISBN 978-7-5672-1681-5
定　　　价：	78.00 元

凡购本社图书发现印装错误，请与本社联系调换。
服务热线：0512-65225020

目录

弹词音乐的守成与创新（代序）	孙 惕	1
前 言	陶谋炯	1

上编　苏州弹词音乐

第一章　苏州弹词音乐的形成 ⋯⋯ 2

第二章　苏州弹词音乐概说 ⋯⋯ 7
　一、音乐在弹词中的地位和作用 ⋯⋯ 7
　二、弹词音乐的来源 ⋯⋯ 9
　三、弹词音乐的特点 ⋯⋯ 16
　四、弹词音乐的结构 ⋯⋯ 27
　五、弹词音乐的调式 ⋯⋯ 45

第三章　弹词书调流派分析 ⋯⋯ 51
　一、陈　调 ⋯⋯ 52
　二、俞调和俞调腔系 ⋯⋯ 58
　三、马调和马调腔系 ⋯⋯ 68
　四、综合腔系 ⋯⋯ 74
　五、其他流派 ⋯⋯ 85

第四章　转调及男女同调演唱 ⋯⋯ 96

第五章　弹词的唱法 ⋯⋯ 104
　一、地方语言和地方色彩 ⋯⋯ 104

二、咬字与吐字 ······ 105
　　三、呼吸与发声 ······ 106
　　四、感情和声音造型 ······ 107

第六章　弹词的伴奏 ······ 113
　　一、引子与过门 ······ 113
　　二、唱腔与衬托 ······ 118
　　三、三弦与琵琶 ······ 123
　　四、几种较好的书调伴奏及唱腔衬托方法 ······ 125

第七章　弹词音乐的发展 ······ 128
　　一、渗透与派生 ······ 128
　　二、借鉴和吸收 ······ 132
　　三、发展与展望 ······ 137

下编　苏州弹词音乐选编

一、俞调腔系 ······ 146
　黛玉离魂（开篇） ······ 朱介生弹唱　陶谋炯记谱　146
　宫　怨（开篇） ······ 朱慧珍弹唱　陶谋炯记谱　154
　西湖今日重又临（选自《白蛇传·断桥》白娘子唱段）
　　　······ 朱慧珍弹唱　陶谋炯记谱　160
　我是思念娇儿十六春（选自《玉蜻蜓·庵堂认母》智贞唱段）
　　　······ 朱慧珍弹唱　陶谋炯记谱　163
　粉颈低垂细端详（选自《西厢记·闹柬》莺莺唱段）
　　　······ 杨振雄弹唱　陈　勇记谱　166
　岳　云（开篇） ······ 陈灵犀词　周云瑞曲　周云瑞弹唱　172
　可怜哭急叫一声夫（选自《双珠凤·私吊》霍定金唱段）
　　　······ 祁莲芳弹唱　周云瑞记谱　178
　秋　思（开篇） ······ 周云瑞弹唱　陶谋炯记谱　181
　默默无言想心窝（选自《红楼夜审》江秀娟唱段） ··· 邢晏芝弹唱　陶谋炯记谱　186

一见灵台我的魂胆消（选自《梁祝·英台哭灵》祝英台唱段）
………………………………………… 侯莉君弹唱　陶谋炯记谱　190

想别人有罪冤枉你（选自《杨乃武·廊会》毕秀英唱段）
………………………………………… 邢晏芝弹唱　陶谋炯记谱　199

莺莺拜月（开篇）………………… 侯小莉、唐文莉弹唱　陶谋炯记谱　204

思　凡（开篇）………………………………… 沈世华弹唱　陶谋炯记谱　211

我是出水荷花心已枯（选自《雷雨》繁漪、周萍唱段）
………………………………………… 盛小云、吴伟东弹唱　陶谋炯记谱　217

二、马调腔系 …………………………………………………………… 223

我是命尔襄阳远探亲（选自《珍珠塔》方太太唱段）
………………………………… 沈俭安弹唱　薛筱卿伴奏　陶谋炯记谱　223

既无灵性徒称宝（选自《珍珠塔·哭塔》陈翠娥唱段）
………………………………… 薛筱卿弹唱　周云瑞伴奏　陶谋炯记谱　234

人民当家做主人（选自《一定要把淮河修好》赵盖山唱段）
………………………………………… 陈希安弹唱　陶谋炯记谱　240

小弟是皆因被劫囊中塔（选自《珍珠塔·二进花园》方卿唱段）
………………………………… 薛小飞弹唱　邵小华伴奏　陈　勇记谱　243

潇湘夜雨（开篇）……………… 朱雪琴弹唱　郭彬卿伴奏　晓　涛记谱　260

她是进门墙倒恨满腔（选自《王十朋·撕报单》王老太太唱段）
………………………………… 尤惠秋弹唱　朱雪吟伴奏　陶谋炯记谱　277

在那耳边一片哭声（选自《梁祝·哭灵》祝英台唱段）
………………………………………… 王月香弹唱　陶谋炯记谱　291

天日无光北风寒（选自《刘胡兰·就义》唱段）
………………………… 周云瑞、徐丽仙、蒋月泉、朱惠珍等合唱　陶谋炯记谱　296

想我老年人作异乡魂（选自《珍珠塔·思子》方太太唱段）
………………………………………… 周云瑞弹唱　陶谋炯记谱　298

是是非非大文章（选自《大脚皇后》王镛唱段）
………………………………………… 袁小良弹唱　陶谋炯记谱　302

三、陈调腔系 …………………………………………………………… 306

大雪纷飞满山峰（选自《林冲踏雪》林冲唱段）…… 刘天韵弹唱　陶谋炯记谱　306

恨我儿在日太荒唐（选自《三笑·笃穷》婆婆唱段）
………………………………………… 庞学庭弹唱　陶谋炯记谱　309

星儿俏月儿娇良夜迢迢（选自《武松打虎》武松唱段）
……………………………………………………… 杨振雄弹唱　陶谋炯记谱　315
徐公不觉泪汪汪（选自《玉蜻蜓·厅堂夺子》徐上珍唱段）
……………………………………………………… 蒋月泉弹唱　陶谋炯记谱　320

四、综合腔系 ……………………………………………………………………………… 327

但见那楼头摆设果精奇（选自《三笑·上堂楼》周文宾唱段）
……………………………………………………… 夏荷生弹唱　孙　惕记谱　327
一步步步入亭中去（选自《西厢记·拜月》莺莺唱段）
……………………………………………………… 杨仁麟弹唱　陶谋炯记谱　333
蒙动问，嫡姓王（选自《三笑·载美回苏》秋香唱段）
……………………………………………………… 蒋如庭弹唱　陶谋炯记谱　336
寇宫人（开篇）…………………………………… 徐云志弹唱　陶谋炯记谱　341
为那织女抛梭非今期（选自《文武香球·桂英订婚》张桂英唱段）
……………………………………………………… 周玉泉弹唱　陶谋炯记谱　345
卿卿嘱咐甚多情（选自《啼笑因缘·别凤》唱段）
……………………………………………… 朱耀祥、赵稼秋弹唱　陶谋炯记谱　348
一声长叹回身走（选自《杨乃武·密室相会》杨乃武唱段）
……………………………………………………… 严雪亭弹唱　陶谋炯记谱　356
剑阁闻铃（开篇）………………………………… 杨振雄弹唱　陶谋炯记谱　360
碧海蓝天浪滚滚（选自《东海好儿女·乘风破浪》唱段）
……………………………………………………… 徐天翔弹唱　陶谋炯记谱　365
风急浪高不由人（选自《海上英雄·游回基地》王永刚唱段）
…………………………………… 蒋月泉弹唱　张鉴国伴奏　晓　涛记谱　370
我是有兴而来败兴回（选自《梁祝·送兄》梁山伯唱段）
……………………………………………………… 尤惠秋弹唱　陶谋炯记谱　378
丹心一片保乡村（选自《芦苇青青·望芦苇》钟老太唱段）
…………………………………… 张鉴庭弹唱　张鉴国伴奏　陶谋炯记谱　381
可恨媒婆话太凶（选自《罗汉钱》小飞娥唱段）…… 徐丽仙弹唱　陶谋炯记谱　391
梨花落，杏花开（选自《王魁负桂英·情探》桂英唱段）
……………………………………………………… 徐丽仙弹唱　陶谋炯记谱　399
黛玉葬花（开篇）………………………… 夏　史词　徐丽仙编曲　陶谋炯记谱　401
我是老态龙钟年已迈（选自《新琵琶行》柳月亭唱段）
…………………………………… 孙纪庭弹唱　张丽荫伴奏　陶谋炯记谱　406

昭君出塞（开篇）………………… 夏　史词　吕泳鸣、沈世华编曲　陶谋炯记谱　410
　　母子相恋在三年前（选自《雷雨》繁漪唱段）……… 盛小云弹唱　陶谋炯记谱　415

五、诗词谱曲……………………………………………………………………………… 419
　　蝶恋花·答李淑一 ………………………………… 毛泽东词　赵开生等曲　419
　　卜算子·咏梅 ……………………………………… 毛泽东词　徐丽仙、余红仙等曲　421
　　七绝·为女民兵题照 ……………………………… 毛泽东词　周云瑞、江文兰等曲　423

六、曲　牌……………………………………………………………………………… 427
　　离魂调（选自《王魁负桂英》敫桂英唱段）………… 周云瑞弹唱　陶谋炯记谱　427
　　反离魂调（选自《王魁负桂英》敫桂英唱段）……… 严雪亭弹唱　陶谋炯记谱　430
　　三环调（选自《描金凤·兄妹下山》唱段）………… 徐天翔弹唱　陶谋炯记谱　432
　　乱鸡啼（选自《啼笑姻缘·旧货摊》唱段）………… 姚荫梅弹唱　陶谋炯记谱　436
　　新乱鸡啼·灯花辉映上海城 ……………………… 高博文、陆嘉伟弹唱　陶谋炯记谱　440

跋 ……………………………………………………………………… 陶谋炯　442

弹词音乐的守成与创新

（代　序）

　　曲艺音乐以叙事为主，弹词亦然。因为要说唱故事，叙事成分便占据主要位置，长期以来甚至有"一曲百唱"的说法。但是近百年来，随着社会和时代的发展，苏州弹词音乐始终在不断地出新，所以又有"以情而变"、"专曲专用"的说法。现在的弹词演唱，不但叙述性强，抒情性、戏剧性也很强。这里的戏剧性，专指书中人物音乐形象的塑造和表现，因为虽是叙事、绘景、抒情，在不同的书中，就有谁在叙事、谁在绘景、谁在抒情、以怎样的情感来叙事和绘景的问题。直到20世纪五六十年代，各地还有"说书先生"和"唱书先生"的不同称谓；圈里也有"重说"或"重唱"的不同区别。对从业者而言，如果你重视弹词音乐，你演唱上的变与不变、守成与创新的问题便会自然地凸显出来。你能否精心设计好每首开篇或书中的每一个唱段，也成为衡量演员演艺水平高低的重要指标。

　　苏州弹词流派唱腔的创始者，都是弹词音乐的守成人，更是弹词音乐的革新家。陶谋炯先生的这部《苏州弹词音乐》著作中记载着众多的传承者和创新者的足迹，记录了他们艺术创造的优秀成果和经验。传承弹词音乐正确的途径就应该像书中记录的这些前辈那样，在继承传统的基础上不断创新，以自己的智慧和辛勤，向听众奉献出更加精彩动人的弹词音乐。错误的做法则往往对此掉以轻心，或者以"翻唱"流派唱腔了事，陷入守旧的泥沼；或者"为新而新"，得不到大众的赞同与认可。以本书中的周云瑞先生为例，他师承沈俭安说唱《珍珠塔》，比较他弹唱的《抢功劳》和《思子》之后我们就不难发现，尽管他都用个性鲜明的沈调唱法来表现老年妇女形象，然而一个是骄矜虚伪的陈方氏，一个是饱经患难、忧思日深的方杨氏，两者竟被他塑造得如此不同。这种用简洁的白描手法来塑造不同人物音乐形象的方法，不能不让我们由衷地叹服，专家们应该好好地加以研究。不仅如此，他

的俞调、祁调、陈调、离魂调等，包括他谱唱的许多新曲目，都达到了近现代苏州弹词音乐的很高水平。所以，周云瑞先生不仅是一位传统艺术的守大成者，更是弹词音乐的大革新家。同样地，无论是蒋月泉、张鉴庭、杨振雄，还是朱雪琴、徐丽仙、朱慧珍等，这些弹词名家们给我们留下了一段段耐人寻味的精彩开篇和唱段，塑造了一个个鲜明生动的音乐形象，数十年来，为业界的后来者保存了一份珍贵而厚重的艺术财富，也让广大的弹词爱好者百听不厌，美不胜收。

陶谋炯先生20世纪60年代中期毕业于苏州评弹学校，出身"科班"，又具有舞台实践的积累，从事苏州弹词音乐的史料搜集、教学实践和理论研究工作，已有50余年。在本书上编中，他以专业眼光，介绍了苏州弹词音乐的起源、形成、特点、结构、调式，论述了弹词书调与流派唱腔的关系，以及吐字、发音、声腔、唱法、伴奏、转调、男女声同调、代表性流派分析、各声腔之间的借鉴吸收与裂变派生关系，分析了苏州弹词音乐的传承保护现状和未来发展趋势等。在论述中，他配以大量弹词曲谱和经典案例，由内而外、深入浅出地进行了多层次、多侧面的理论剖析和独到阐述；而且，通篇强调了苏州弹词音乐与苏州地方语言的相互依存和完美融合，诠释了中国说唱音乐艺术研究的科学视角和理论真谛，更显难能可贵。

在21世纪的今天，如何使苏州弹词音乐这一优秀文化遗产得以全面的保护，如何科学地传承和继续发扬光大，如何努力地创造出与当今时代审美相适应、为当下新老观众所喜爱的艺术新品和艺术臻品，本书为我们提供了值得借鉴的理论依据和研究方法。

（孙惕，国家一级艺术监督，江苏省曲艺家协会副主席，苏州评弹学校校长，苏州市评弹团团长。）

前　言

　　苏州弹词音乐，在全国纷繁的说唱音乐中占有突出的地位。它形成于吴语地区，以苏州为中心，在我国东南地区的江、浙、沪一带广泛流行，为千百万人民群众喜闻乐听。

　　特殊的形式、动听的音乐、细腻的演唱风格和丰富多彩的流派唱腔，以及那种扎根于千百万人民生活的广泛的群众性，使苏州弹词音乐有着很强的生命力与表现力。研究弹词音乐的特点，了解其历史概况，探讨其发展规律，对于广大专业、业余的评弹工作者和音乐工作者继承、发扬我们民族优秀的说唱音乐传统，很有裨益。

上编

苏州弹词音乐

第一章　苏州弹词音乐的形成

苏州弹词历史悠久。它继承了我国历代讲唱文学的传统和特点，从明末清初起在苏州一带盛行。弹词又不同于"负鼓盲翁正作场"①，顾名思义，它应该是艺人自弹自唱的"挡弹说词"或"弹唱说词"。刘餗《隋唐嘉话》中记载："贞观中，弹琵琶裴洛儿始废拨用手，今俗谓挡琵琶也。"唐代诗人李商隐的《义山杂纂》，在《琅珰》题下又有"村妓唱长词"的文字记载；唐诗人李颀有诗《古意》云："辽东小妇年十五，惯弹琵琶能歌舞。"其他如宋代的"谭词"，元代的"词话"，都是后来弹词的先声。因此，就弹词这种曲艺样式来说，确是古已有之。但是，我们所看到的"弹词"称谓最早见诸文字的，还要推明代嘉靖年间田汝成所写的《西湖游览志余》上这样一条记载："其时优人百戏；击毬、关扑、渔鼓、弹词，声音鼎沸。"崇祯癸未年（1643年）刻本的《醉月缘》传奇第九折《弹词》，更详细地向我们提供了当时弹词的演出、书目以及在民间流传的情况②。明末清初的弹词是手弹琵琶、自伴自唱的。与后来有所不同的是，当时的弹词中心在浙江一带（统称南词），说唱用中州音韵，不大受地方语言的影响和限制。它"以唱为主"，说白甚少，词文中所用曲牌很多，多少还带有元明散曲、俗曲等其他演唱样式影响的痕迹。

明末清初的苏州一带，政治、经济发达集中，市民阶层勃勃兴起。正所谓"金阊为万货五方之凑，霍刁甲第，云连栉比"（明·冯梦龙《代人为万吴县考绩序》），"吴郡为东南一大都会，民物之厚，赋役之重，山水之清淑，人文之彬

① "负鼓盲翁正作场"见南宋陆游诗："斜阳古道柳家庄，负鼓盲翁正作场。死后是非谁管得，满村听说蔡中郎。"诗中描述了当时一位鼓书艺人的演出情况。
② 《醉月缘》传奇第九折《弹词》中，描述了一位盲艺人身背琵琶上门演唱的情景。现摘引以下一节，供参考。
（小旦）：有一个弹词女先生来了，你可唤她一声。
（老旦）：女先生过来。
（净）：来了，来了！（作进见小旦）
（小旦）：你会唱什么？
（净）：我会唱《朱舍记》《何文秀》《刘孝文》《朱买臣》《徐君美》《小秦王》《王昭君》《韩夫人》《孟姜女》《祝英台》。

郁,皆甲于他郡"(清·董国华《吴郡文编序》)。群众喜爱通俗易懂、雅俗共赏的弹词演出,民间也不乏撰写各类弹词脚本的人才。书场、茶馆的普遍,专业艺人的增多以及自明末以来"弹词万本将充栋"[①]等情况,带来了弹词在苏州一带的兴盛。乾隆年代是弹词一个重要的发展阶段,苏州地方语言和晓畅易懂的七字唱句,大量进入了弹词脚本和弹词演出。据路工《访书见闻录·明代的弹词》一文中提到,新中国成立以来他在苏州古旧书店陆续看到乾隆年间刊本、抄本弹词就有一百多种。从当时的许多刊本和资料中,我们可以得出这样的结论:现代苏州弹词"有说、有唱、有表",并且"以说为主"的演出形式,是从清乾隆年代开始形成的。因为从那时开始,组成苏州弹词的三个基本条件(①苏州地方语言,②自弹自唱,③以说为主)才完全具备。也可以这样表述:弹词的中心自明末从浙江转到苏州以后,经过孕育、生根、开花、结果,真正的苏州弹词在清乾隆、嘉庆两代日臻成熟。它的崛起,开辟了弹词的一个黄金时代。

苏州弹词音乐由基本唱调(简称"书调")和曲牌两部分组成,其中,曲牌部分的历史较早。让我们首先探寻一下弹词现在常用的二十个曲牌的最早历史记载,看一看它们出现在弹词演唱以前的历史渊源。曲牌《耍孩儿》最早见于1190年刻印的《刘知远诸宫调》。《点绛唇》首见于金章宗(1190—1208年)时的董解元《西厢记诸宫调》。元曲有了《滚绣球》(见《古代汉语》);明代沈德符(1578—1642年)的《顾曲杂言》上有《锁南枝》和《银绞丝》。《山歌》见于明代民歌(见郑振铎《中国俗文学史》);《剪靛花》(又作《剪剪花》《姐姐花》等)见于清代李斗《扬州画舫录》。其他还有华广生辑的《白雪遗音》(序于1804年)首次出现了《九连环》[②],等等。根据我们现在的推测,清初的苏州弹词艺人主要弹唱戏曲和民间音乐曲牌。但是,由于说唱音乐与戏曲、民间音乐有着不同的要求,当时的弹词艺人也必须根据自身演出的需要,对以上音乐形式做出相应的变动和改造,使说唱音乐的特点有比较突出的表现。至少在那时,一种完全独特的说书基本唱调(书调)还远未形成。

笔者认为着重探讨一下"书调"的大体形成时间是颇有意义的。它的形成,实际上是弹词音乐形式从"自在"走向"自为",逐渐达到比较成熟阶段的标志。按叶德均的看法,弹词文学是由"乐曲系"逐渐转化到"诗赞系"的过渡阶段。那时的弹词唱词本子更多地跑出书斋,变成了艺人演唱的脚本。这时,随着唱词结构由不固定的长短句变为固定的七字句,弹词文学渐由"乐曲系"过渡到了"诗赞系";随着"有说、

① "弹词万本将充栋"见清初陶贞怀的弹词《天雨花》。
② 弹词中曲牌运用的历史,参见《评弹旧闻钞》,周良编著,江苏人民出版社,1983年1月。

有唱、有表"的弹词演出形式的更加完善，一种根植于我国东南地区人民群众劳动生活的说书唱调渐渐形成。这是弹词形式的发展、变迁和诸多弹词艺人辛勤劳动的结果，它的出现，为弹词音乐后来的更大发展奠定了良好基础。

书调的形成又分为若干阶段。最早见于乾隆、嘉庆两代刊本上记载的说书唱调，就有"时调""雅调""东调""西调"和"宋调"等，如"东调"见于乾隆三十四年（1769年）写定的《新编东调大双蝴蝶》，"时调"见于乾隆五十年（1785年）刊本《新刻时调真本唱口九丝绦》。这些不同名称的书调，大多数都以民歌曲牌和流行小调为主要音乐材料，唯乾隆三十七年（1772年）刊本《新编宋调全本白蛇传》上"宋调"名称的出现，使我们分析它有可能像以后用艺人姓氏为名的诸种流派唱腔一样，是苏州弹词音乐中最早的流派唱腔。由于宋调没有流传下来，我们的分析只能是猜测，并无确证。从上述脚本和1769年苏州民间艺人抄本《新编金蝴蝶传》等一批现存最早的苏州弹词演出本里，我们看到了大量苏州方言的出现，表白与说白夹杂在以七字句为固定格式的唱句中间。这是当时苏州弹词已臻成熟、书调已在演唱中占主要位置的证明。同时，当时苏州弹词音乐演唱仍然受"乐曲系"过渡到"诗赞系"的影响，唱词虽以七言句式为主，但长短句式的曲牌和民歌小调仍有较多存在。如《新编东调大双蝴蝶》中注明曲牌的有《赞神歌》《寄生草》《凤阳歌》《罗江怨》《央月空》《水没歌》《西江月》《山歌》《凤摆柳京调》《芦林调》等。这与后来弹词演出以书调为主，只在表现特定人物、特定内容时才用曲牌的情况是不大相同的。它呈现出弹词唱词从"乐曲系"过渡到"诗赞系"的痕迹。

当乾隆年代苏州弹词艺人在御前弹唱《游龙传》时，说书一技已"在苏甚盛"。1776年光裕社①成立，苏州弹词艺人从此代不乏人。由于受群众欢迎的名家辈出，弹词基本唱调不断有新的发展。特别是评弹史上有重大影响的清代前、后四家的出现，为弹词音乐进一步发展树起了里程碑。关于"前四家"说法不一，今取一说为陈遇乾、毛菖佩、俞秀山、陆瑞廷四人。四人基本为清嘉庆、道光年间（嘉庆初年为1796年，道光末年为1851年）人，其中陈遇乾的生活年代略早些，为清乾隆、嘉庆年代人。弹词老艺人陈瑞麟说："先辈陈遇乾先生，曾入洪福、集秀二班唱昆曲，洪福班与集秀班皆为吴郡之名部。继而改弦易辙，舍曲而就弹词，唱《白蛇传》《玉蜻蜓》二书鸣于时。"（1939年《上海生活杂志》四卷二期）陈遇乾所唱书调始称陈调，后又称为老陈调。陈调唱法用真嗓，音调与昆曲、滩簧相近。后来流传的陈调虽几经改革，昆

① 光裕社在1926年举办成立150周年纪念活动，由此推算，光裕社应该于乾隆四十一年（1776年）成立。

曲与苏滩的痕迹仍然很深。俞秀山与陈遇乾为葭莩之亲，他们都能说书和度曲①。俞秀山始创的俞调，后来又称老俞调。俞调音调婉转，节奏、过门徐缓而冗长，唱法上以真假嗓并用，音乐带昆曲旦腔因素。咸丰、同治年间又一代评弹名家有马如飞、姚似璋、赵湘洲、王石泉，行家称之为"后四家"。除姚似璋为开讲《水浒》之评话艺人外，余皆业弹词。"后四家"不但与许殿华等重建了毁于兵火的光裕社，在说书内容和书调唱腔上也都有许多创造。马如飞始创的马调（后称老马调）以苏州地方吟诵诗书的音调为基础，吸收了当时民间音乐东乡调的因素，形成了另一种别具一格的说书唱调。马调唱法上用真嗓，气质豪放朴实，音调平直简洁，听起来词义更为清晰。把上述情况归结起来可以这样说：苏州弹词音乐18世纪末逐步进入了比较成熟的阶段，其显著标志为陈遇乾、俞秀山、马如飞等弹词名家的崛起以及陈调、俞调、马调三大流派唱腔的形成。与此同时，苏州弹词艺人还普遍弹唱着"忽俞忽马"的各种自由调。

当时与前、后四家同时代的女性弹词家之著名者，还有朱素雪、项金妹、杨玉珍、陆秀卿、朱素兰等，她们尽管名重一时，可惜都没能形成具有独特风格的说书唱调，其唱腔都没有流传。

据弹词老艺人朱介生的说法，小阳调（于阴柔的假嗓中糅入阳刚的真嗓，故称之）的奠基人应为前四家之一的毛菖佩。它是一种俞调的简化唱法，后经吴陛泉、杨小亭的发展，成为19世纪末20世纪初流行书坛的一种主要唱调。弹词中后来常有"雨夹雪"的唱法，最早发端于此。

光绪十九年（1893年）沈友庭、王绥卿、金桂亭等创办裕才学校，为苏州评弹界培养人才。魏（钰卿）调、徐（云志）调、夏（荷生）调和朱（耀笙）系俞调的出现，将弹词唱腔引向更加多样化的发展方向。

从20世纪30年代开始，各种流派唱腔纷纭而出，弹词音乐发展呈现空前的繁荣。究其原因，"无线电兴起以后，需要娱乐节目，自然是一个主因。然而，也有另外一个重要原因，那是由于一般民众对时局的悲观失望，无可发泄，借此聊为消遣"（阿英《女弹词小史》）。当时中国半殖民地、半封建社会的政治经济和上海等地商业资本主义的畸形发展、市民阶层的爱好及艺术欣赏需求等，都是弹词繁荣的根本原因。这个时期在上海、苏州等地成名的弹词唱腔流派有沈（俭安）调、薛（筱卿）调、朱（介生）俞调、周（玉泉）调、祁（莲芳）调、蒋（月泉）调、严（雪亭）调等，杨（振雄）调在抗战胜利以后也逐渐形成。由于弹词演出已由过去单档为主转为双档为主，弹词的唱腔和伴奏都有很大发展。

① 见1939年《上海生活杂志》第4卷第2期陈瑞麟的文章。

光裕社、润余社和普余社等评弹艺人的行会组织于抗战胜利后的合并，使弹词界人才济济，力量雄厚。男女档和女档弹词有了较大发展，弹唱艺术发展水平也更加提高了。

新中国成立以后，弹词艺人逐渐组织起来。演员们政治上得解放，生活上有保障。在党的文艺方针指引下，他们在温暖的阳光下进行着活泼生动的艺术创造。女性弹词流派唱腔如琴调（朱雪琴）、丽调（徐丽仙）、侯调（侯丽君）以及尤惠秋、徐天翔、王月香、薛小飞等新的流派新的唱法，都是新中国成立后逐渐形成的。据张鉴庭自己讲，张调的正式形成与发展，主要也在新中国成立初期他加入评弹团之后。在新时代的要求下，为反映新的内容，弹词演员从唱腔、伴奏、唱法各方面进行了推陈出新的创造和发展，弹唱艺术水平大大提高。新中国成立以后的弹词音乐，从深度到广度都有新的飞跃，呈现丰富多彩、面目一新的喜人景象。20世纪五六十年代评弹艺术的大发展，使它赢得了广大群众的赞赏，在全国也产生了很大影响。

可以说，弹词音乐的历史，主要就是各种流派唱调的形成和发展史。在弹词书调衍变、发展的同时，很多民歌、曲牌也进一步说唱化、弹词化，甚至流派化、个性化，成为弹词音乐不可分割的有机组成部分。

第二章　苏州弹词音乐概说

一、音乐在弹词中的地位和作用

"说、噱、弹、唱、做"是苏州评弹基本的艺术手段，其中的弹和唱即是音乐的表现。听众们欣赏评弹节目，往往把有没有弹和唱作为区分评话与弹词的主要标志之一。但有说有唱的弹词艺术，仍然是以说表为主的。

从篇幅来看，现在一般弹词脚本说表总多于弹唱。按全书平均比例，唱词约占20%，唱词最少的《大红袍》《文武香球》等只占20%不到。唯一的例外是《珍珠塔》，其唱篇约占了全书的60%，弹词界因此就有"唱煞《珍珠塔》"之说。但就是唱篇最多的《马调珍珠塔》，马如飞也是"迨后又将唱白增删平均。晚年精力既衰，不能多唱。乃增加表白，减少唱句"[①]。从整体来看，任何一部弹词（包括长、中、短篇，甚至包括《珍珠塔》）无论叙述故事、展开情节、描摹事物、刻画人物，主要都靠说表。过去，评弹艺人被称为"说书先生"，弹词演员被称为"说小书的"，道理亦盖源于此。

有经验的弹词老艺人常说："我们评弹的唱是有音乐的说""唱是说的继续"。这就强调了弹词唱腔要"说唱化"，要体现出说书的特性。弹词音乐的"弹"必须服从于"唱"，"唱"必须服从于"说"，弹词应始终围绕"讲唱故事"这个中心；弹词书调以宣叙性较强的吟诵体为主，以抒情性曲调为辅；弹词音乐形式中强调叙事与代言相结合，强调"一人多角""一曲百唱"，所有这些都为了弹词演员的说书演唱需要，是其说书属性所决定的。这是问题的主要方面。

可以设想，如果人们在欣赏弹词演出时听到了悦耳的歌唱和娴熟的弹奏，一定会大大增加听书的兴趣。尤其是那些感情真挚、优美动听的弹词演唱，不仅以它的形式美给人以享受，而且还以强烈的艺术感染力深深打动听众的心灵，取得十分动人的艺术效果。

从演出形式看，音乐的作用主要表现在说书时的唱篇上。过去的弹词演出，通常

① 参见胡士莹《话本小说概况》下册第632页。

要求用一种唱调去表现各种不同的人物和不同的情绪。要求不是粗浅地而是深刻地表达出各种复杂细微的思想感情；不是一般地而是较个性化地塑造好各个不同人物的音乐形象。这就使不断增强弹词音乐表现力的同时，大大提高了音乐在弹词演出中的地位。现在的弹词演员，大多十分注意在每回书中安排好恰当的唱篇位置，主要是让重要的唱段在说书中起到画龙点睛的作用。有位弹词老艺人甚至形象地将"说表"比拟为足球比赛中的"运球"，将弹唱喻为"射门"。这就把弹唱艺术提到了更为关键的位置。因此，说是唱的基础，唱是说的发展与深化。因为真正动听、动情、动人的弹词演唱，可以产生较说表更为深远、广大的影响，有着更强的艺术感染力。随着弹词音乐质量的进一步提高，现在的弹词演员和弹词听众越来越注重说书中的弹唱了。

音乐的作用在弹词开篇的演唱中更加突出重要，尤其在后来许多音乐性较强的开篇与诗词演唱中，音乐的重要性更显著。开篇演唱，过去只在开书以前起定场的作用。20世纪30年代的无线电及唱片的兴起，大大促进了弹词开篇的演唱流传。据说蒋调最早成名并得到广泛流行，是从电台唱开篇开始的。后来，听众在电台、书场点唱开篇更成为习惯，各种版本的弹词开篇书的印刷和发行量猛增。好的弹词开篇，既有着诗歌精髓、形象、抒情的特色，又被插上了音乐的翅膀，加之形式上的短小精悍，宜于诵唱，流传就更广泛。特别是随着一代代弹词名家的崛起，一个个弹词新流派的形成，书调日益发展，开篇节目和很多精彩的说书唱段愈来愈受到听众的欢迎和喜爱。更进一步，弹词开篇（包括部分选曲）还发展成为独立的演出节目，《开篇·诗词演唱会》和《流派曲调演唱会》也同样受到了欢迎。有些音乐性强的开篇和诗词演唱，常被作为别具一格的地方音乐节目去参加专门的音乐会演出，这就更加扩大了弹词音乐的流传范围，影响也更大。如蒋调开篇《杜十娘》，丽调开篇《新木兰辞》，为毛泽东同志诗词谱曲的《蝶恋花·答李淑一》等弹词曲目声韵优美、脍炙人口，在苏州这一带几乎家喻户晓，随处传唱，甚至还不翼而飞地传唱到遥远的地方。在演出方式上，弹词开篇也由过去单一的男、女独唱，发展到对唱、组唱、齐唱、合唱等多种形式。

我们还应看到这样的变化。弹词演出在前期以叙事为主，弹词艺人在单档演出中用叙述性的"平说""平唱"也行得通。以从单档为主转向双档、三个档为主为契机，情况发生了变化。因为拼档，演唱者便在人物形象的塑造和思想感情的细致刻画上下了更大的功夫。这样，后来弹词演出就以"叙事"为基础渐渐扩大了"代言"的成分。尤其是新中国成立以来，广大人民群众的艺术欣赏水平和演员的思想文化水平都在迅速提高。为适应听众们变化了的艺术欣赏要求，弹词演员在演出中大量增加了书中人物的对白、独白、对唱、独唱以及演角色、起角色等表演成分。它使后来的弹词演唱，在叙事体裁为主的说唱音乐土壤上，大量增加了代言和抒情（亦即直接表达人物内心）

的因素。应该说，后来的弹词音乐已由过去的叙事为主过渡到了叙事与代言相结合为主，甚至常常出现完全代言体的以及戏剧性很强的抒情音乐唱段。这种变化情况是弹词音乐的发展和进步，它为弹词音乐性的加强提出了更高要求。正如陈云同志指出的："弹词既有唱，就有如何唱得更美的问题。"①无数弹词艺人在弹词音乐的变革过程中，表现了灵活的适应性和惊人的创造性。几代人在漫长的时日里日积月累，努力创造。他们尽可能挖掘和发挥弹词音乐的特长，不断吸收外来音乐养料以补充和发展自己，使原来的弹词音乐不断产生新的突破、新的跃进，弹词的音乐性不断得到了加强。我们可以听一听徐丽仙表演敫桂英的《情探》，张鉴庭在《冲山之围》里表演钟老太的《骂敌》，蒋月泉与朱惠珍在《庵堂认母》里表演元宰、智贞角色的唱段……这些直接抒发人物内心情感的代言体唱段（某些地方甚至像咏叹调式的唱段）多么优美抒情！它们都十分强烈地拨动着人们的心弦。这样的弹词演唱不能不说是整回书当中感情表现最强烈、最集中，因而也是最精彩、最吸引人的地方。现在一般弹词听众对演出中抒情性唱腔的要求更细，标准更高。所以，我们对音乐在弹词中的地位和作用绝不能低估，对在以说为主的弹词艺术中加紧提高音乐质量，发展抒情性唱腔，绝不可掉以轻心。

二、弹词音乐的来源

根据第一章弹词音乐的历史叙述，我们可以把它的来源归纳为三个方面：

1. 苏南民间音乐和民歌小调。
2. 昆曲。
3. 滩簧（苏南一些地方戏的前身）。

下面我们就从具体音调的联系上做一些分析。

（一）苏南民间音乐和民歌小调

前人说："弹词家开场白之前，必奏《三六》。《三六》者，有声无词，大类《三百篇》中之笙诗。……或曰《三六》，即古之《梅花三弄》也。"（见《清稗类抄·弹词》）以上说法从基本的方面看是符合实际情况的。按照传统的学艺方法，初学弹词者一般都要先弹《老六板》或《梅花三弄》。江南民间乐曲渗透到弹词音乐中来的情况，我们还可以从下面两例的比较中看出。

① 见《陈云同志关于评弹的谈话和通信》第79页。

例1：

弹词《老俞调》过门

$\frac{2}{4}$ 0 3 | 6· 1 | 25 32 | 1 1 | 6̣1 53 | 2 2 |

25 32 | 56 1̇ | 6̣1 6̣5 | 36 53 | 2 5 | 35 32 |

1 15 | 6̣5 13 | 25 32 | 1 3 | 23 6̣5 | 1 1 ‖

例2：

民间音乐《老六板》

$\frac{2}{4}$ 3 3 | 6̣· 2̣ 1 | 5̣6̣ 1 | 6̣1 13 | 2 （略） | 23 5 |

56 1̇ | 6̣1 1̇6 | 5 | 56 | 53 2 | 25 52 | 32 1 ‖

两者比较近似。我们再看看以下两例也是相像的。

例3：

俞调

$\frac{2}{4}$ 6 43 | 2 （1235 | 21 23） | 53 1̇6 | 55· | 1 - ‖

例4：

《梅花三弄》

$\frac{2}{4}$ 6·1̇ 53 | 2 1235 | 21 23 | 5·6 1̇2 | 65 43 | 21 23 | 5 5 ‖

弹词基本唱调里下呼（即下句）以后的过门，总是把音落在了"3（mi）"上，这种曲调进行方法与《梅花三弄》就有一定关系，而绝不像偶然的巧合。如：

弹词三弦过门：

例5：

$\frac{2}{4}$ 35 16 | 12 3 ‖

弹词琵琶过门：

例6：

$\frac{2}{4}$ 35 13 | 24 3 ‖

例7：

《梅花三弄》

$\frac{2}{4}$ 5. 6 1 6 | 5 6 1 0 2 | 3 0 | 5 1 |

5 1 0 2 | 3 0 2 | 3. 5 6 1 | 5 3 2 4 | 3 0 ‖

上面的例5、例6受到例7的渗透和影响，表现得甚为清楚。有趣的是，弹词书调唱腔在音乐调式上常有一些变化，但连接唱腔的过门却一直固定不变，这就使唱腔和过门形成了一定程度上的调式交替，产生一些色彩上的变化和对比。

弹词老艺人祁莲芳曾经说过，他那独具风格的"祁调"过门的形成，离不开他幼年就受到的江南民间丝竹的熏陶。我们细细咀嚼一下他的祁调过门：

例8：

$\frac{2}{4}$ 6 6 6 5 | 3 2 1 1 6 | 5 5 3 2 | 1. 3 3 | 2. 3 2 1 | 6 1 3 2 |

1 6 1 | 2. 3 2 1 | 6 1 2 3 | 5 0 6 5 | 3 2 1 1 6 | 5 5 3 2 | 1 0 ‖

这里面江南丝竹和民间乐曲的味道是不难体味出来的。可以说，江南丝竹音乐在旋法上的级进和小音程跳进，各种乐器合奏时节奏上疏与密的对比交织以及曲调的回旋起伏等等，对于弹词音乐中自"沈调""薛调"开始逐渐丰富起来的支声复调式的伴奏和很多流派唱腔的形成，影响是很深的。

"马调"的形成与"东乡调"有关。弹词艺人过去有这两句诗："如能唱的真'马调'，运不来时东鼓腔。"这很能说明问题。由于"东乡调"含义很广，理解也往往不一。现取《江苏南部民间戏曲说唱音乐集》第268页上戈唐记谱的"东乡调"和"马调"唱腔做一下比较：

例9：

"东乡调"（清末流行）　杨月楂唱

1=B $\frac{2}{4}$
中速

5 3 3 1 | 1 6 5 3 | 2 1 5 6 1 | 5 — | 1 3 2 1 | 5 5 6 3 |

东方　日出　一　点　　　　红，　　手握　长枪　赵子　龙，

5 3 2 1 5 | 6 1 6 5 3 | 1 1 2 3 5 | 3 5 3 2 3 2 | 2 2 2 2 |

百万　军中　救阿斗，　陷马　坑里　现金

```
        1  -   | 1 3 2 1 | 5 6 1 2 | 6 6 6 1 6 3 | 5  -  ‖
        龙，     陷 马 坑 里  现   金    龙         哎。
```

例10：

　　　　　　　　　　　　　　　"马调"弹词《哭塔》　魏钰卿唱

$1=$ B $\frac{2}{4}$ $\frac{3}{4}$

快速

```
    5 3  5 | 3 5  3 | 3 2 2 1  1 | (5 6  3 2 | 5 6  1) | 5  5̲3̲
    小 姐  是 终 日   凝 愁            双  泪

    2̲ 1̲ | 3 2̲ 1̲ | 6. 6 | 6  -  | (过门) | 2 5 | 5 4 5̲ 3̲
     悬，                              效 颦

    2 2̲ 3̲ 2̲ 2̲ 7̲ | 6̲ 6̲ 5 | 7̲ 6̲ 6̲ | 5  -  | 5̲  -  ‖
    愁 绪 在 两 眉                          端。
```

徐调的形成受苏南民歌的影响很大。如旧时代机房帮①工人常唱的长腔山歌：

例11：

　　　　　　　　　　　　　　　　　　　　　　　长腔山歌

```
$\frac{2}{4}$ 2 1̲ 2̲ | 3  3 | 1  2 | 2̲ 1̲ 6̲ | 6̲ 5̲ 3̲ | 5 5̲ 3̲ |
    蜻  蜓   相 帮  来  摇     船，       蚱  蜢

    1  6̲ | 3̲ 5̲ 6̲ | 6̲ 5̲ 6̲ 1̲ | 5̲ 6̲ 5̲ 6̲ | 5  0 | 0
    当  篙   把  船         撑。
```

这里的前半乐句与"徐调"唱腔相比较，后者受前者的影响是十分明显的：

例12：

　　　　　　　　　　　"徐调"弹词唱腔

```
$\frac{2}{4}$ 2 1̲  3 | 2  2. 1̲ | 6. 5̲ | 3 ‖
    冷  清   清
```

① 机房帮，20世纪初对苏州纺织工人的习惯称呼。

再如苏州建筑工人的《打夯歌》是这样唱的：

例13：

$$\frac{2}{4}\ 2\ 2\ 1\ \widehat{1\ \dot{6}}\ |\ 2\ 2\ 2\ 3\ |\ 1\ \widehat{1\ \dot{6}}\ 2\ 1\ \dot{6}\ |\ 5\cdot\ \dot{6}\ \|$$

（领）哦 呀 喂 哉　　哦 呀　喂 哉,（合）喂 呀　喂　哉　吭　哟。

这里的和唱部分直接影响了"徐调"的拖腔。如：

例14：

"徐调"弹词拖腔

$$\frac{2}{4}\ \widehat{\dot{6}\ 1\cdot\ 1\cdot\ \dot{6}}\ |\ 2\ 1\ \dot{6}\ 5\ (5\ 6\ |\ 5\ 5\ 6\)\ |\ 5\ \|$$

一　　沉　　　　　　　　吟。

据张鉴庭介绍，《打夯歌》的节奏形态对他的慢速"张调"也有影响。如：

例15：

《打夯歌》

$$\frac{2}{4}\ 2\ 2\ 1\ \dot{6}\ |\ 2\ 2\ 0\ |\ \underline{6\ 6}\ \underline{5\ 3}\ |\ \underline{6\ 6}\ 0\ \|$$

例16：

慢张调

$$\frac{2}{4}\ 5\ 3\ 3\ 2\ \dot{6}\ |\ 1\ 0\ |\ 1\ 3\ 3\ 2\ \dot{6}\ |\ 1\ 0\ \|$$

有些老人们回忆，"老俞调"比较朴素的旋律，常使他们想起小时候所听到的苏州老太太坐在门口纺纱时哼唱的民间小调，这种感触的由来，我想也不无道理。而弹词曲牌中的《山歌》《剪剪花》《乱鸡啼》《湘江浪》等，更直接地来自苏南民间小曲。

（二）昆曲

弹词音乐早期受到昆曲的影响和渗透很大，弹词曲牌中的《点绛唇》《海曲》《耍孩儿》《锁南枝》等，都是通过昆曲传到弹词中来的。我们哼唱"陈调"，可以觉得其中的昆曲味道很浓。弹词开篇演唱中普遍使用的"三句头"落调，昆味更浓。如：

例17：

$1=\flat B\ \frac{2}{4}$　　　　　　　　　"老俞调"开篇《西湖景》　王梦鱼唱

慢速

$$6\ -\ |\ \widehat{1\cdot\ 7}\ \underline{6\ \underline{5\ 3}}\ 2\ -\ |\ \underline{5\ 3}\ \underline{6}\ 5\ -\ |$$

九　　连　　灯　　　　　　一　盏　船

```
1 - | 3  21 | 15 61 | 5 - | 6̣ 6. | 5  4 |
头     挂,           十  里   长

3. - | 2 - | 1  7 | 6 - | 6̣ 1. | 3  5 | (35 21) |
亭    有    小 桥,          一      枝

6. - | 5  35 | 1 - | 31 32 | 16 53 | 2 - ‖
杨     柳              盖  枝     桃。
```

弹词演唱中按南中州韵和吴语语音咬字的唱法来自昆曲,"俞调"在这方面表现得很明显。如:弹词中按字的四声阴阳处理唱字的方法;演唱中常用字音的反切;平声字的拖腔较长;仄声字字头较短以及入声字的出字即断,然后变音拖腔;等等。这些都与昆曲演唱传统有关。请看以下昆曲和俞调在曲调、咬字和唱法上的对比:

例18:

昆曲

```
4/4  6 - 6  16 | 5. 32  3 | 5 - 61 61 6 | 5 - - - ‖
高    阁(喔)              升            (嗯)。
```

例19:

俞调

```
2/4  5  3 | 1̇ | 3  16 | 1̇ 5 | 5 65 | 5  1. |
情  郁  结         (呃)
```

例20:

昆曲

```
4/4  6 - 5  32 | 1  2 - 2 | 3. 5 35 3 | 2 - - - ‖
秘     本(嗯)   翻       腾。
```

例21:

俞调

```
2/4  5.  3 | 1̇.  6 | 6. 1̇ 53 | 2 - | 2  1 ‖
净     (嗯)
```

杨调在唱腔和咬字处理上受昆曲的影响也很大。如：杨调开篇《剑阁闻铃》，杨振雄唱（见本书下编曲谱部分，综合腔系）。

（三）滩簧

弹词音乐与苏州滩簧（苏剧的前身，一种曲艺坐唱形式）关系更为密切。就现在看来，苏剧音乐与弹词音乐不但在民歌小调的运用上，如费伽调、山歌调等大同小异，某些戏曲曲牌的运用如弹词中的《滚绣球》和苏剧中的《柴调》等也差不多，甚至基本唱调上互为影响的例子也不少见。如：

例22：

"陈调"弹词

$\frac{2}{4}$ 1 3 2. | 2 2. | 2 0 ‖
啊 个 啊。

再如苏剧老旦平调和弹词的比较：

例23：

苏剧《拷红》 老旦平调

$\frac{2}{4}$ 3. 5 | 2 2 | (2 5 3 2) | 1 - | 6 - | 5 3 2 |
相 国 家 声 严 庄 肃，（喔）

2 0 0 | 6 5 | 5.4 3 5 | 2.1 6 1 2 | 5 (1 7 | 6 3 5 2 3 1) |
把 我 夫 人

3 3 2 | 2 3 2 1 6. | 1. (2 3 2 | 1 3 2 3 1 2 | 3 0) ‖
脑 后 丢。

例24：

书调唱腔

3. 5 3 2 | 2 ‖
英 雄

（过门）

(3 5 1 3 | 2 4 3) ‖

两者的节奏与音调都颇为相似。值得注意的是这样相似的曲调又常常出现在各自相同的位置上，如 A 处上句唱腔第一乐节，C 处下句唱句以后的间奏过门等等。这种情况不但在苏剧老生、老旦的太平调唱腔上有反映，小生和花旦的太平调唱腔与弹词唱腔也有联系。如苏剧"花旦平调"与弹词"俞调"就有诸多近似，而苏剧过去用在"反角"身上唱的"书调"就是弹词中的"马调"。

关于苏剧音乐的来源，有很多不同的说法，一说源于明代万历年间盛行的弦索调时剧；一说源于弹词、宝卷和民间说唱音乐。按普遍的看法，则与弹词音乐的三方面来源基本相同。应该看到，清代道光年间以坐唱昆曲剧目为主要内容的前滩在苏州流行时，弹词已有相当历史。它们之间同以苏州方言及南中州韵为基础，同把唱词由长短句改为较为通俗的七字句，在长期的演变发展中，又同向上述三个方面吸取着音乐养料。因此，无论从历史、地理、经济、文化等各个角度看，弹词与苏剧音乐的交流和影响紧密联系，是完全必然的。不过一个按照说唱音乐的特点和规律发展，一个按照戏曲音乐的特点和规律，向着另一个不同的方向发展。

约自 20 世纪 20 年代始，弹词音乐更广泛地从各种戏曲、南北曲艺、锡滩和歌曲里吸收养料，尤其 20 世纪 30 年代京戏在上海特别流行以后，京剧唱腔对弹词音乐的影响越来越大、越来越深。京剧取代昆曲，成了后来许多弹词流派形成和发展的一个重要音乐来源。有关这方面的情况，将在后面的章节继续论述。

三、弹词音乐的特点

弹词音乐包括书调和曲牌两部分，其中以书调为主，这一点前面已经谈过；书调又由各种不同称谓的流派所组成，它们都有各自不同的风格、特点及其表现，这在后面"流派分析"一章中将做比较详细的论述。现就弹词书调的一般特点，亦即弹词各流派唱腔共性方面的问题先做必要讲述，因为"我们认识事物的基础的东西，则是必须注意它的特殊点"，"注意它和其他运动形式的质的区别"（见毛泽东《矛盾论》）。正是这些共性特点，体现了弹词音乐与同地区其他戏曲、曲艺的根本区别。

弹词书调的一般特点主要有以下几个方面：

1. 语言与唱腔特别紧密的结合。
2. 叙事性很强。
3. 叙事与代言结合的表现方法。
4. 说与唱之间十分灵活的穿插、过渡。
5. 自弹自唱的演唱方式。

这些一般特点，大体也就是曲艺音乐的共同特点。

（1）曲艺本身是一种语言的艺术，它是以群众的和地方的语言为基础的。通俗易懂、朗朗上口，是它的基本要求。在唱的部分，它往往以语言的朗诵体为基础，说唱化的特点鲜明。弹词中"按字行腔"的书调与"按曲填词"的曲牌又有不同。前者在腔调的构成、旋律的起伏、节奏的划分等各方面都紧密结合着语言的规律，尤其唱腔的构成与唱词的句式结构、语言趋势更密不可分。我们知道，汉语本身就有一种自然的音乐性，一字一词都有其基本韵律。而弹词的演唱，以苏州音韵为本，兼用部分南中州韵。它的韵律是独特的，演唱的地方色彩十分鲜明。

据说，旧时代苏州私塾里朗读《枫桥夜泊》时是这样念的：

例25：

（乐谱：月落乌啼霜满天，江枫渔火对愁眠。姑苏城外寒山寺，夜半钟声到客船。）

这样的读书音调与弹词中的某些唱调相距并不远。据弹词老艺人回忆，他们幼年听当时老先生所唱的书调多"书卷气"，这说明那时的书调演唱与地方上的朗读诗书是有诸多联系的。

由于弹词演唱十分讲究地方语言的自然韵律，讲究唱词字句的四声、平仄、阴阳、尖团和抑扬顿挫等，这就使得书调在演唱上十分口语化。而强调吴语自然韵律，强调"以字行腔""字正腔圆"的结果，势必使语言的因素在唱腔中有突出的表现，使唱腔与唱字更紧密地结合起来。我们举薛筱卿演唱的开篇《紫鹃夜叹》里"静悄悄西厢无声息，有一位多情多义的婢紫鹃"为例，按照苏州地方语言的自然韵律来念并将其腔调略作升华就成这样的形态：

例26：

（乐谱：静悄悄西厢无声息，有一位）

$\frac{2}{4}$ 2̇ 7̣ 6̣ 3̣ | 5 6̇·5 | 6̇ 1̇6̇ 5(5 | 3̇5̇6̇1̈) 5 ‖
多情 多义 的 婢 紫　　　　　　　　鹃。

　　这样的唱腔和语言本身十分靠近，它是唱字歌唱化和唱腔口语化的结果。它们的腔和字是这样密不可分，又始终由字占有主导和先行的地位，其过程表现为：语言带动音乐，音乐表现语言，语言再带动音乐……整个的又都是为讲唱故事服务的。上例中唱似说，说像唱，是"说"中孕育了"唱"，"唱"中表现了"说"，归根结底，是语言的规律起着决定作用。叙述性强的曲调是这样，有些抒情性强的曲调又如何？我们不妨举侯丽君弹唱的开篇《莺莺拜月》前两唱句为例：

例27:

$1={}^bE$ $\frac{2}{4}$ $\frac{3}{4}$　　　　　弹词开篇《莺莺拜月》　侯丽君弹唱

慢速

1̇ 65 | 3 51 | 1 0 | 0 0 | 1̇ 1̇65 365 | 5̇1 2̈ 3
丝　　纶　　　　　　　　　　　阁下　　　静　文
(阴　　(阳　　　　　　　　　　(阴(阴　　(阳　(阳
平)　　平)　　　　　　　　　　平)入)　　去)　平)
　　　　　　　　　　　　　　　　　上)

3·532 1 | 6̇53 32321 | 1·2 6̈ | (过门) | 1̇ 6̇565
章，　　　　　　　　　　　　　　　　　钟　　鼓
(阴　　　　　　　　　　　　　　　　　(阴　(阴
平)　　　　　　　　　　　　　　　　　平)　上)

3 5·632 | 1·(55 3123) | 51 3·532 | 1·2 7̇6 5 (3123) | 6̇·1 1 ‖
楼　中　　　　　　　刻　漏　　　　　　　　长。
(阳(阴　　　　　　　(阴(阳　　　　　　　　(阳
平)平)　　　　　　　入)去)　　　　　　　　平)

　　这里的唱腔也随着自然的语音趋势而起伏、波动，遵循着语言的四声、平仄在运行。所以说，行腔服从于唱字，服从于语言，这是弹词演唱的一个基本特点。也正因为弹词演唱中注重咬字、突出唱词，做到腔随字转、字领腔行，听起来才更觉吐字清晰、词意明确，具有浓郁的地方色彩。本书谱例中有一段薛小飞弹唱的《珍珠塔·二进花园》方卿唱段（见本书下编曲谱部分第243页），如果粗粗一看曲谱，似乎会使人

感到旋律很单调，很贫乏。其实不然。只要同时听听音响我们就可以感到，这种口语化的腔字紧密结合的演唱，如同角色本身娓娓而谈，由于它富有感情，富有韵律（抑扬顿挫），韵味醇厚，听起来是十分生动、悦耳、亲切，很有音乐性的。

此外还有一些干板和数唱性质的唱腔，它们或是腔字合一语调上略有夸张，或是语言升华的腔调略有变化发展，听起来更为清晰、易懂。如：

例28：

《六十年代第一春》　徐丽仙演唱

$1=D\ \frac{2}{4}$

♩=110 略快

× × × × ×	× × ×	× × × ×	× × ×	3 1 i 6 5
党叫我们到 哪里去，		我们 就向	哪里奔。	党叫我 们

3 i	3. 5 6 1	5 — 5 —	5 5 3 2 3
上 天	去，		我们 就

i 3	2 3 5	5 —	5 0 i 6 1 1	1 ‖
冲 上 云 霄			（哦）摘 星	星。

再如本书下编中姚荫梅演唱的《乱鸡啼·旧货摊》和《新乱鸡啼·灯花辉映上海城》等。

由于弹词音乐语言的平易近人、通俗易懂，非常贴近听众，容易让当地人民接受与传唱，群众性就强。当然，我国的民歌和戏曲演唱也强调这一点，但曲艺音乐在这方面要求更高，乡土气息更浓，地方特色更强。弹词演唱中语气、语调、气息、气势以及气口的突出强调，往往使它只用最简练、最平易的音乐语言，就能生动、细致地表现出语言所包含的内容。在后面专门探讨弹词唱法时，我们还将继续分析与此有关的一些问题。总之，弹词唱腔与地方语言的紧密结合，音乐语言与人民生活的紧密联结，是它为江南吴语区域的人民群众喜闻乐听的主要原因。

（2）曲艺艺术本身是以叙述性的描写见长的。早期的弹词艺术，以第三人称（说书人）的叙事体为主，其后才逐渐扩大着第一人称（书中人物角色）的代言成分。弹词音乐要适应于说书、讲故事的需要，势必就要发展叙事性的演唱，弹词音乐的叙事性因此就很强。请看下面这段弹词开篇中的唱词和唱腔：

例29：

$1=A$ $\frac{2}{4}$ $\frac{3}{4}$ 　　　　《我的名字叫解放军》　薛小飞、邵小华对唱

♩=130 快速

```
        1  5 | 3 2 2 1 (5 | 5 3  6535 | 1 5  1 1 | 1 2  i̇ ) |
             (男)大 雨 倾 盆
```

```
5  2  1 | 1  6(5 | 5 3  6535 | 1 5  1 1 | 1 2  i̇ ) | 3  3 2 |
天  地  昏，                                            东  西
```

```
1 6 1 | 1 6 | 3 5̇ 6 | 2 | 1 6 5 | (0 5) | 1 (3 5 |
南  北   冷 清                  清。
```

```
1 6525 3.2 | 5 5 6 3 | 6535 1 5 | 1 1 1 2 i̇ ) | 5 4 |
                                                    飞 鸟
```

```
3.5 3 2 | 2.(77 6535 2) | 3 2 1 | 1.(55 6 5 | 6 3 6535 |
归 林              人 寂 寂，
```

```
1 5) 3 2 | 3 2 1 | 1 6 1 5 | 1 6 1 | 6 2. |
听那公 路 旁       何 故 有 哭 声
```

```
1 6 5 | (5 6 5) | 1 (3 5 1 1 | 6525 3 2 | 5 1 6 3 |
音？
```

```
6535 1 5 | 1 1 1 2 | i̇ ) 3 2 | i̇  3 | 5  3 2 |
                  (女)有那母 子 三 人
```

```
i̇  i̇ 3 | i̇.(77 6765 | 3 5 7 6535 | 1 5 1 1 | 1 2 i̇ ) |
踉 跄
```

```
2̇ 5 | 4.5 3 | 2 3 2 1 6. | 5 5 3 5 | i̇ 6 2 |
踉 跄              脚 步   路 难
```

```
2̇ 6.7 6 5 (5 | 5 6) 5 | (3.5 1.77 | 6525 3) ‖
行。
```

类似这样叙事性的音乐演唱在弹词开篇中居多，它们是弹词演唱中基础的部分，其主要特征是：以整板节奏为主，多中等速度；曲调以上下两句基本唱腔为基础，不断重复又不断根据唱词的变化做出相应的发展和衍化。音乐语言简练，旋律起伏不大，变化也不太多。上例音乐语言就十分简练，整个开篇的演唱风格显得自然、和谐、统一，以叙述和交代清晰故事为其音乐上的基本要求。

　　说书中的唱篇除在人物感情的处理上要求更细、变化更多之外，也基本与开篇演唱一样。请看下例中篇评弹《冲山之围》中的一段表唱：

例30：

《冲山之围·游水出冲山》　朱雪琴唱

$1=F$　$\frac{2}{4}$　$\frac{3}{4}$

♩=126　稍快

```
5 2  3 5 3 | 2   3. 2 1 | 0 5   5 2  5 3 5 | 3  3 2 |
有 水    性,         他 冒 风       浪

1.  6 3 2 | 3. 5 2 1 | 1   6 2  2161 | 5  5 3 | 1 — ‖
奋  勇       向    前                  进。
```

有人说，曲调的平直是弹词唱腔的一大特色，其实这正是弹词音乐叙事性要求的结果。弹词书调中不论何种流派，一般都以平直化的曲调为基础，努力做到"平中有起""平中有伏"。这样的曲式如用一个公式来概括，即是（基本的）平腔略加甩腔。二者巧妙的结合就组成了完整的、有表现力的乐段。我们决不应看轻这个"平"字，因为这平平的旋律结合着内容的表现，能显示不平常的音乐效果，它符合说唱音乐的规律，符合叙事性的要求，而且蕴藏着极其灵活的表现手法。所以，弹词演员一般不宜追求过分华丽、过分戏曲化的大回环甩腔，吸收外来音乐养料时，也必须消化它使之"为我所用"。

我们还可以参看一下本书下编中薛筱卿的《哭塔》，这个唱段尽管曲调单、平、直、朴，但由于演唱时的感情充沛，音调的铿锵委婉，以及在情绪表现带动下平直中有起伏、统一中见变化，确实唱得单纯而不单调，朴实而充满美感，听起来悦耳动人。由于弹词音乐语言简明、清晰，使群众感到容易上口、容易记住，简单中蕴含着丰富的思想感情，所以就比较耐听、耐唱，浅近中不乏一定的深度。我们说，弹词音乐的叙事性强，主要因为它"统一中见变化"的本领。大多数弹词开篇，一首开篇就是一个有头有尾的故事。如徐丽仙演唱的《新木兰辞》总共47个唱句，从花木兰织布时的叹息，到从军、血战、凯旋、归家和出门寻伴等许多场面、许多情节，构成一个完整的故事。它一方面要求发展叙事性的曲调并让它占有主要地位，另一方面也要求以此为基础，根据故事情节的发展层次，在基本统一的曲调中不断发展、变化。《新木兰辞》的演唱在全曲基本一致、十分和谐统一的唱腔中，随着故事内容和环境、人物、思想感情的不断变化，演唱层次也变化分明，效果良好。

不但宣叙性强的曲调是这样，很多抒情性强的曲调也以平直化的、叙事性的曲调为基础，在叙事中糅合了抒情，使叙事与抒情相交融。弹词音乐中抒情性唱腔与叙事性唱腔相比较，数量更多的是后者而不是前者。这也是弹词音乐有别于民歌和戏曲音乐的一个主要原因。

（3）曲艺艺术的表现方法是叙事与代言相结合的。弹词这门以听觉为主的综合艺术中，不但有文学性，也包括一定的戏剧性。一两个弹词演员通过音乐和语言模拟

多种人物，做到"一人多角"，表演戏剧性的故事，这就是弹词音乐的又一个特点：叙事与代言相结合。请看开篇《宫怨》中这样的唱句："西宫夜静百花香，欲卷珠帘春恨长。贵妃独坐沉香榻，高烧红烛候明皇。"（以上为叙事）"高力士，启娘娘，说今宵万岁幸昭阳。"（以上为代言）"娘娘闻说添愁闷，懒洋洋自去卸宫装。"（又复叙事）说书中的唱篇更是这样，我们可参考下编曲谱部分的《风急浪高不由人》，它是中篇评弹《海上英雄》中的唱段。其中的前八句，四句为叙事，四句为代言，唱腔连贯，首尾一致。表现方法上是绘景中有抒情，抒情中带描景绘物，即把抒情性的代言与叙事性的讲述两类合为一体，两者之间在表现形式上基本一致。这样的表现方法与戏曲很不相同，因为戏曲一般不需要这种对人物角色的"跳进跳出"，一会儿叙事一会儿代言，不需要由一个人同时表演多种角色。弹词艺人在长期的演出实践中，为这种音乐演唱方法积累了一个很好的经验，即"一曲百唱""以情而变"。细分起来，第三人称的表唱叙述性更强，说唱音乐的特点更突出；第一人称的代言唱腔则应该考虑和研究各个特定人物的身份、思想、感情、语态等，需尽可能用生动、细腻、个性化的方法来表现。举徐丽仙的《黛玉焚稿》为例。当她唱到"见那傻丫头啼哭在沁芳闸，你为甚伤心到这般？那晓婢子无知直说穿"时，即以叙事与代言相结合的方法唱，其中又以林黛玉的所见、所问（即代言）为主来表现。开始，演唱的速度很缓和，在疏朗的节奏与懒散的旋律中，林黛玉的哀愁情绪不绝如缕；紧接着的演唱却突然变化，一下跳出三句节奏紧凑、旋律平板、情绪痴呆的唱，因为它表现了一个完全不同的人物——傻丫头。虽然前后曲调一致，人物、感情却大不相同，这就是简练又十分个性化的音乐处理方式。所以说，弹词音乐演唱除了"腔随字走""字领腔行"而外，还必须"声随情走"，是唱腔服从人物、感情的变化需要，让不太复杂的曲调包含更丰富的思想内容和人物形象。

　　一方面要求叙事的细致、周到，一方面要求代言的简练、鲜明，形象生动，这就是苏州弹词音乐演唱最基本的要求。弹词艺人在总结这方面的经验时说："戏是现身中的说法，我们是说法中的现身。"也就是说，弹词音乐演唱应以叙述故事为主，在叙事的基础上也必须有一些戏剧性的人物描写。我们再以蒋月泉的《刀会》为例，继续讨论这个问题。

例31：

弹词开篇《刀会》　蒋月泉唱

$1=D\ \frac{2}{4}$

中速 略慢

| 0 1 | 3. 5 3 2 | 2 (1 5 | 2.1 2 3 5 1 6 | 3 5 2 3) |

那　关　　　　　公

[乐谱：唱词"闻说冲冠怒，（以上为叙事）说道非请酒，原来索荆州，'子曰诗云'巧计谋，可知晓我剑响三声（你）命不留！（以上为代言）"]

这里的叙事与代言之间，不用大篇幅的音区和音色对比，旋律也没有很大的变化，那又如何体现出一定的区别呢？蒋月泉在叙事部分一般用平稳的气息和语调来唱，到代言部分就结合人物的思想情绪，采用较强的演唱气息和力度，尤其在语气、语调上有了很多变化，如在"原来索荆州"上旋律发展到高音的 $\dot{5}$，"州"字从最高音的 $\dot{6}$ 急速下滑到 4，这时的力度、气息、气势就更强了。"可知晓"上的急速下滑和"你命不留"前面的休止、停顿，都带有关羽情绪上明显的威胁意味。应该看到，这些简练的表现方法即使点点滴滴，都不可忽视。上例中，将它们组织起来，就为准确、鲜明、形象地表现关公这个人物形象及思想感情，发挥了重要作用，有着一定的表现力。弹词音乐中的"一曲百唱""以情而变"从此例中便可见一斑。

既然代言体唱腔必须从表现人物的思想感情出发，从"情"出发，那就必然可以加强弹词演唱中的戏剧性因素。弹词演员往往根据代言唱句的需要，设计和运用一些带戏剧性因素的唱腔，使人物思想情绪的表现更为生动、细腻。如下例朱介生演唱《宫怨》中的两句唱腔：

例32：

俞调开篇《宫怨》　朱介生唱

1=C 2/4 3/4

♩=80 中速 略慢

[乐谱：唱词"想正宫"]

[乐谱：简谱唱段，含歌词"有甚花容貌，（噢）竟把奴（噢）奴撇半旁。"，标记有"渐慢"、"♩=60"、"♩=80"、mp、mf等表情记号]

本书下编中张鉴庭演唱的《丹心一片保乡村》，对顽强不屈的革命老妈妈钟老太的音乐形象塑造，十分成功。由于音乐的戏剧性强，听来感人肺腑。如前所述，新中国成立后苏州弹词音乐的发展过程中，代言体唱腔以及弹词的戏剧性因素有着逐渐加强的趋势。

（4）我们在叙述弹词音乐"说与唱之间十分灵活地穿插、过渡"这一特点时，只需用杨仁麟说唱的《白蛇传·喷符》中一小段例子，即可窥斑见豹。如：

例33：

白娘娘（唱）

$1=C$ $\frac{2}{4}$ $\frac{3}{4}$

中速

[乐谱：歌词"我待（啊）官（啊）人"]

$\underline{5}$ 1 $\dot{2}\underline{1}$ | $\underline{6}\dot{1}\underline{2}\,\underline{2}$ | $\dot{1}\,\underline{6}\,\underline{1}\,\underline{3}$ | 5 — ‖
好比 头 上　　 天，

（咕白）我待倷是——待天匣吭不什梗好！

（唱）

$\underline{3\,5}$ $\underline{5\,3}$ | 5 $\underline{3}$ | $\underline{2\,1}\,\underline{1\,5}$ 5 | 1 $\underline{1\,6}$ | 1 — ‖
为什么把 冷 水 拿来 喷我 肩。

许仙：【讪讪地】（白）卑人与你打趣打趣……

白娘娘：（咕白）溜溜？！

（唱）

$\dot{3}$ $\dot{1}$ | $\dot{3}$ $\underline{\dot{2}\,\dot{1}}$ | $\underline{\dot{1}\,6}\,\underline{5\,3}$ 3 | $\underline{1.\,\dot{2}}\,\underline{1\,6}$ |
我 在 妆台　　 打瞌

$\underline{5\,3}\,\underline{5\,6\,5}\,\underline{3\,1}$ | 2 0 | 5 — | 1 0 ‖
睡， 　　（嗳）

（咕白）"打瞌匆"么倷阿晓得该搭点（指被许仙用符水喷洒的头颈里）勿好受风寒的呀！

（唱）

$\underline{3\,5}$ $\underline{5\,3}$ | 3 5 | $\underline{2}$ $\underline{1}$ 5 | $\underline{6\,1}$ $\underline{2\,3\,1\,6}$ | $\underline{5}$ $(\underline{5})$ | 1 — ‖
极应该是 唤醒 奴奴 到床 上　　 边。

（咕白）倷好喷什梗格冷水的呀？！

许仙：【自觉没趣】（白）嘿……与你打趣打趣……

白娘娘：（白）你方才到哪里去的？

许仙：（表）到神仙庙去是勿好说的。（白）我到南濠去的。

白娘娘：（咕白）倷还要说鬼话啦？！

（唱）

$0\,\underline{2}$ | 3 $\underline{\dot{2}\,\dot{1}}$ | $\underline{\dot{1}\,6}$ 5 | $\underline{\dot{3}}$ $\underline{6}$ | $\dot{1}$ $\dot{1}$ | $\underline{\dot{1}\,6}$ | $\underline{\dot{1}\,3}\,5$ | $\underline{5\,3}$ 2 ‖
你方才　　 不 是 到 南 濠 去，

许仙：真的去的呀，不信你问二位先生……

白娘娘：（咕白）还要"贼铁嘴"！

（唱）

$$5\ 5\ |\ \overset{\smile}{\underset{.}{3}}\ 5\ |\ \overset{\frown}{2\ 1}\ |\ \overset{\frown}{1\ 5}\ \overset{\frown}{5\ 6}\ |\ \overset{\frown}{3\ 2}\ \overset{\frown}{1\ 6}\ |\ 5\ -\ |\ 1\ -\ \|$$

你到　神仙　庙里　去把　香　　　　捻。

许仙：（表）啊呀该死！我忘记脱家主婆是掐指算得出来格。

请看上例中唱转成说，各种不同的说又直接转入唱，互相之间穿插、过渡得和谐、自然而又统一。这种表演方式为内容表现所需要，更为弹词艺术的规律所决定。这也是曲艺音乐不同于地方戏曲音乐的特点之一。

（5）弹词的演出形式简便灵活，两三个演员在台上用一桌数椅，每人一两件乐器，这就可以说唱长篇故事，刻画众多的人物了。由于演员的自弹自唱，演唱者兼伴奏者，更便于演员在演唱中做灵活的自由发挥。这样的形式，使弹词演出便于贴近听众，所以，它被誉为文艺的轻骑兵。

四、弹词音乐的结构

我国说唱音乐的唱腔结构，基本分板腔体、曲牌体和综合体三种类型。板腔体是在一两个基本曲牌的基础上，运用板腔变化的原则发展曲调，如京韵大鼓、河南坠子等。曲牌体是曲牌联结，如单弦牌子曲、四川清音等。综合体是板腔体和曲牌体的综合运用，如山东琴书。弹词音乐的曲体结构类于第三种类型，但某些方面也有不同。

弹词书调多上下句反复的结构，其唱腔是从上下两句朗诵体的曲调生发、变化而来的。数量不等的上下句反复（包括"凤点头"和"叠句"）构成了大小不一的乐段，他们以"调"为单位，用流派演员的姓氏作称谓，如俞调、马调、蒋调、自由调等。有人因此将它称为"基调变奏的主曲体"音乐结构。弹词演员往往只用一种流派唱腔作基本调，通过发展变化就可以胜任起一个长篇故事的弹唱任务。因此，它的曲体组织是长大的，又是灵活的，人物表现上具有多种适应性。

弹词书调不同于曲牌体，它不是民歌变体，也不完全是板腔体，因为好多弹词流派过去并不靠板腔变化来发展曲调。其唱腔基本还是以语言的朗诵调作为基础构成的。后来的弹词演员打破了一个唱段只用单一的速度和节奏的处理方法，他们吸收了戏曲

① 见《曲艺音乐研究》，1960年作家出版社出版，中国曲艺工作者协会编。

中的板腔结构元素并"为我所用",使许多流派及其唱段、开篇都有着明显的板腔因素。如现在的俞调,就已有慢俞调、中速俞调和快俞调之分,蒋调和张调等也都有快调、慢调的区别。徐丽仙的《新木兰辞》,是由"中板""快板""散板""中快"等五个不同的板式发展构成的。再如张鉴庭的《留凤》是"慢板"一下子转接"摇板";杨乃珍的《敬爱的周总理请您听我唱》中是"快板"转"慢板",又转快、转散、转快;等等。我们应该特别关注弹词书调的一个重要特点:即它往往可以一会儿快起来或一会儿慢下去。甚至在每一唱句的头、中、尾处都随时可以根据需要,任意地变换好几种不同的演唱速度,或者随时停顿、随时加入插白。这种整散结合的节奏和节拍,体现了说唱音乐的自由性和灵活性,也是它和戏曲板腔体不完全相同的地方。

弹词音乐所用的二十多个曲牌之间本没有什么内在的联系。它们短小、灵活,一般是在书中表现某些特定人物、描写某种特定情景时被穿插应用的。所以,弹词音乐基本不存在联曲体那样的曲牌联结。现代苏州弹词的演出中,光用书调可以不用曲牌,整回书不用曲牌的情况也很普遍,而只用曲牌不用书调的情况却不多见。偶尔也见到将几个不同的曲牌连缀起来的唱法,如弹词开篇《歌唱董加耕》中的书调接费伽调→基本调(书调)→山歌调(曲牌)→乱鸡啼调(曲牌)→基本调①……再如杨振雄的《武松打虎》是海曲接陈调;朱雪琴的《游水出冲山》是点绛唇(曲牌)接基本调;等等。它们大多必须与弹词书调结合起来运用,以体现弹词音乐演唱中更多样性的变化。

关于苏州弹词音乐的曲牌结构问题,现在有很多不同的意见和看法,名称、提法不一。尽管有争论,我仍倾向于《曲艺音乐研究》一书中的分类,即将弹词音乐定名为"第三种主曲体与联曲体相结合的曲体"。这一类是以一种曲调为主,板眼、节奏、速度有复杂的变化,而另外又增加一些牌子作为附属曲调。这些牌子是吸收民歌和其他戏曲、说唱中的曲牌,经过融合发展,已赋有这一曲种的特色,成为它的专用曲牌。不过并不是每段都要牌子,而是根据内容需要可有可无的。②对于这个在弹词音乐中应该得到补充和特别说明的情况,前面已经陈述,这是苏州弹词音乐大的、曲体结构方面的问题。

下面让我们分书调和曲牌两个部分,对它们的唱词和音乐上较小的结构形式做些分析。

书调的唱词结构要使用一句话来概括的话,那就是它近似于七言排律。马如飞《南词小子自序》曰:"其小引,或谓唐诗,或谓开篇。"《清稗类钞·弹词》中也有这

① 见《弹词新开篇第二集》。
② 见《曲艺音乐研究》第13页。

样的记载："开场道白后，例唱开篇一折，其手笔多出文人，有清词丽句，可作律诗读者。"这说明苏州弹词开篇源于诗赞，常作七言，所以它又有"唐诗开篇"这样的名称。我们看到乾、嘉两代许多弹词刊本，篇首除了附有"唐诗开篇"之外，正书唱词的前后还往往注有"唐诗唱句"的字样。弹词界本身一直认为书调唱词脱胎于唐诗，因为它是以七字句为基础（现在的唱词写作已有所突破），所有的句子分为上、下句（弹词术语称上、下呼），基本成双。在对仗方面虽不要求很严，平仄与押韵却十分讲究。所有这些，都基本采用了七言律诗的写作格式。弹词七言上下句式讲平仄，它又分"二五"和"四三"两种，"二五"唱句的平仄规律是"平平，仄仄平平仄"或者"平平，仄仄仄平平"，特别在第二个字上一定要用平声；"四三"唱句的平仄规律是"仄仄平平，平仄平"或者"仄仄平平，平仄仄"，特别在第四个字上一定要用平声。由此还带来了每个唱句中的自然停顿与演唱方法上的小分句。如下例弹词《珍珠塔·痛责》的唱词，空格处即表示自然停顿：

　　情关　夫妇倍伤心，　　　愠怒含悲（把）贤弟称。
　　－－　－｜｜－－　　　｜｜－－　　｜｜－
　（想你）赫赫天官　家公子，　堂堂　宰相旧王孙。
　　　　｜｜－－　－｜｜　　－－　　｜｜｜－－

这是比较典型的书调唱词结构，它的平仄规律与近体诗（唐诗）是相同的。上例仅只"夫"字的平仄与格式不尽相符，但弹词界流行"一三五（字）不论，二四六（字）分明"，所以也可以通融。书调唱词在韵脚方面的要求也与近体诗相同，在每只开篇或每段唱词的开头两句连续押韵，接下来每个上句不押韵，下句压平声韵。例如弹词开篇《秋思》：（有※处为韵脚）

　　　　银烛秋光　冷画屏※，　　碧天　如水夜云轻※。
　　　　雁声　远过潇湘去，　　　十二楼中　月自明※。
　　（佳人是）独树寒窗　思往事，　但见　泪痕湿衣襟※。（下略）

上例基本还是七言上下句式，每下句必押韵。括号里的是垫字，起辅助语句不足的作用，这是书调唱词的基本格式。尽管弹词音乐各流派纷纭繁复，风格、色彩各异，由于它们的基本腔形都随着七言上下句的基本句型而来，因此，就有许多重要的共同点。下面，我们把开篇《紫鹃夜叹》中的前两句唱句"月黑沉沉夜漫漫，风紧铁马隔帘喧"作为例子，用几种不同流派的不同唱法，做一比较分析，这样对弹词书调的基本腔形就可以有一个大概的认识。

例 34:

1=D 2/4 3/4 薛调

中速略快

5 6 1 | 1 0 | ⁵1 3 | 3 2 3 2 1 | 1. 6 0 |
月黑 沉 沉　　　夜 漫　　　　　　漫,

⁵3 3 2 3 2 1. 6 | 1 1 5 | 6 2. 6. 7 6 | 5 (5 3 5 6 1) | 5 0 ‖
风 紧　　　　铁 马　隔 帘　　　　　喧。

例 35:

1=G 2/4 3/4 徐调

中速略慢

5 5 3 5 | 1 2 1 6 5 | 3 0 | 2. 1 3. 2 1 6 | 1 2 1. 6 6 |
月黑（呃）沉　沉　　夜 漫　　　　漫,

3 2 3 2 | 2. 1 6. 5 | 3 0 | 1 1 3 5 | 5 0 2 | 7 — |
风 紧　　　　铁 马　隔 帘

7 6 7 6 5. 7 | 6 3 5 | 1. 6 2 6 1 | 5. 3 (5 5 6) | 5 0 ‖
　　　　　　　　　　　　　　　　　　　　　　喧。

例 36:

1=♭E 杨调

快弹散唱

5 4 3 3 1. 3 1 3 — ⁵3 2 3 1 — 1 ²1 ²1 —
月黑 沉 沉　夜　漫　　　　　　　漫,

3. 5 2 2 ³2 2 ³⁵2. 3 3 0 5 0 2 ³7 6 —
风 紧（嗯嗯）铁 马　隔 帘

⁷6 ⁷6 ⁷6 5. (6 5 6 5 6) ¹5 — ‖
　　　　　　　　　　　　喧。

例37：

俞调

1=C 2/4 3/4

中速略慢

（乐谱）

月黑（呃）沉沉夜漫漫，风紧铁马（啊）隔（呃）帘喧。

从上面四种流派的比较来看，各流派之间除了在旋律、节奏、速度处理与调性方面有所不同，其共同之处十分明显。如上句因为是唱词结构上的"四三"句式，他们是在第四字"沉"（平声）以后有一个小的停顿，乐音大多落在 1。下句因为是"二五"句式，唱法上第二字以后常有停顿，落音大多是 5（这种落音方法与我们在上节"弹词音乐的特点"中所说的吟诵诗书很有关系）。上句的落音 6，下句的落音 5，以及下句第五字"隔"（入声）字的出声即断，第六字"帘"（平声）字的甩腔等等，都是它们的基本腔。这是弹词书调音乐的基本核心，认识与掌握了它们，也就抓住了弹词书调音乐的主要环节。

上述弹词书调的基本格式还有一些变体。一种叫"凤点头"，它是在上下句为单位的基础上，发展到唱词的"一上两下"、唱腔的"两上一下"为单位，成为奇数结构。如下例蒋月泉唱的《林冲·酒店》。

例38：

$1=D$ $\frac{2}{4}$ $\frac{3}{4}$

中速略慢

```
3  125 | 3.53 2 | 2 0 | 3 2 3 | 4.5 33 | 32321 |
想  起 去    年      辞 岁       酒，

1  35/3 | 3  323 | 13 32321 | 1  31 | 3 3 | 3232 |
人  逢   佳 节    喜 连   天， 我们 夫（呃）妻

1  1 | 1653 5 | 1 62 16 16 | 5 (5) | 4.5 3 ‖
对  饮  在  小   楼                    前。
```

这种结构形式往往出现在一个唱段的中间，作为上下句式的补充时使用。其平仄规律是第一、二句可粘可对，第二、三句一定要对；唱腔上除了第一、三句仍为原来的上下句基本腔形外，第二句则是第一句的衍化或伸展，它的落音一般是 **1**（唱词须押韵）。偶尔也有通篇都用"凤点头"的唱段，如《珍珠塔·干点心》就是，但主要还是被放在上下句式中适当穿插。另外，过去弹词开篇的演唱，一般都用三句头的"凤点头"句式结尾，只不过这种结尾（弹词术语叫落调）有其独特的旋法，这方面的举例分析我们放到后面"弹词音乐的调式"一节再进行。

上下句基本格式的另一种变体叫作"叠句"。叠句至少要四句或四句以上，如《珍珠塔·哭塔》（一）：

 （你是）航海而来经万里， 外邦进贡到中原。
 御赐家藏岂偶然， （故而我）何尝轻易借人观。

它的结构是唱词的"一上三下"（下句句句押韵），唱腔的"三上一下"。一般说来，叠句的唱词无严格规定，唱字可以三字叠也可以五字叠，或者"三、三、七""五、五、七""七、三、三"穿插等。这里的"三、三""五、五"，都可以被看作是七言句的变格形式。更长的叠句如下例薛筱卿弹唱的《珍珠塔·哭塔》（腔谱参见下编曲谱部分第234页）：

 强徒口供亲招认， （他说道）四野无人三鼓宽。
 风作块，雪成团， 当时天地黑漫漫。

鸿雁栖枯树，鱼龙落浅潭，　　长夜迢迢霜正寒，既无车辆又无船。
无陪伴，少救援，　　　　　　强梁辈（把）性命拼，
（如同）出山猛虎（把）乳羊趱，　不问可知性命捐。

　　开始的七个字是上句，余则全是下句（叠句句句押韵），这是这段叠句唱词上的结构。开始至末句前一句全是上句，最后一句为下句，上句的唱随时都可转入下句，这是它音乐唱腔上的结构。这样的句式结构，实际上仍是一个上下句。弹词书调中叠句和凤点头的运用，打破了单纯的上下句形式，使唱腔结构新鲜、活泼，免于呆板。尤其是叠句的容量很大，适于表现丰富的内容。

　　弹词书调唱腔是上下两句基本曲调发展、变化而来的，数量不等的上下句反复（包括凤点头和叠句）构成了长短不一的大小乐段，这些乐段的称谓叫作"书调"，它属于"基调变奏的主曲体曲式"。另外，弹词开篇的写作，章法结构上也讲究一定的起、承、转、合，弹词开篇的结尾一般有三句头的落调，书中的唱篇不需落调。

　　书调每一乐句（以唱词句式分句）无固定的小节数，也没有固定的起落板。每句又常被分作若干小分句，中间填上过门。书调各流派唱腔之间，句幅的差距往往很大。如俞调一句唱腔不算过门，可长达二十几小节，马调一句唱腔一般只五、六小节，长句也很少超过十小节。请看以下对比。

例39：

俞调《宫怨》　朱慧珍唱

$1=B$ $\frac{2}{4}$ $\frac{3}{4}$

中速 ♩=86

（乐谱）

娘　　娘　　　　　　（咯）

听　说　（呃）　　　　　　　　添

愁　　　　　　　　　　　　　　　闷，

[乐谱：例40前的延续片段，含简谱与唱词"（呃嗯）（嗯）（唛嗯）（嗯）（嗯）"]

例40：

$1=D$ $\frac{2}{4}$ $\frac{3}{4}$　　　　　　　　　　　　薛调《痛责》　薛筱卿唱

中速

[乐谱]　情　关　夫　妇　倍　伤　心。

例39全句分四个小分句，唱腔长达25小节；例40只有一个停顿处，唱腔才五六小节，所以，书调中这种小的音乐结构是随流派的不同而不同的。

弹词曲牌的结构比较繁复，因为它除去某些后来废置不用的曲牌，保留或重新融合、衍化的还有二十几个，这二十几个曲牌在唱词与音乐的结构上是各不相同的。现择要举例论述。

曲牌《剪剪花》的句式结构现在固定为每段四句，作"五、五、七、七"分，其一、二、四句后面都要加上"哎哎呀"的语助词。音乐上由四个乐句组成一段，每段可以单独唱，也可以反复唱。它节奏紧凑、旋律简朴，速度快，跳跃性强。由于它的气氛热烈而欢快，宜于表现一些兴奋昂扬的情绪，常可运用在一些说白、叙述性质的唱段中。如下例：

例41：

$1=C$ $\frac{2}{4}$ $\frac{3}{4}$　　　　　　　　　　《剪剪花》　《海上英雄》选曲

中速

[乐谱]　参军到现在，哎哎呀，一向未离分，哎哎呀，任务总是同完成，（比）自家兄弟还要亲。哎哎呀。

曲牌《银绞丝》是基本的七字句式，每段四句，第四句重复一次作为结尾，如前所述。"按曲填词"的曲牌与"按字行腔"的书调在音乐上有着本质的不同，《银绞丝》的音乐结构留有很多的民歌小调痕迹，但又是说唱化、弹词化了的。《银绞丝》宜于作叙事或说白的唱，其唱词往往需加进富有地方色彩的衬字或嵌字，传统书多用在僮儿等"下三面"角色身上。如下例：

例42：

《银绞丝》 《陈圆圆》选曲

$1=C \frac{2}{4}$
中速

（谱例略）

做（仔俚）个 船夫（末）真正（仔格）苦，一日到夜（呒）功夫。撑一（仔格）篙，摇一（仔个）橹，赚来铜钿要付船租。自家时常弄得肚皮饿。

上例有些四句头山歌味道，但根据说唱化的需要，其第三句做一定的延伸，如下面的《双珠凤·瞎子夫妻相骂》：

①讨着（仔俫）奶婆（末）加（仔个）苦；②三朝勿到克（杀）亲婆；③赛过活阎罗，面亦勿肯噇，头亦勿肯梳，倷个烂潦货；④‖:脚带（布）拖去做仔（老虫）窠:‖，（倷末）快（点）死亦算照应我。

下例《费伽调》是上下句结构，基本的七字句式加适当的衬字。由于说唱规律的作用，上句常可延伸出长短不一的数唱。

例43：

《费伽调》 《罗汉钱》选曲

1=F 2/4 3/4

中速

(0 5 | 6 6 6 6 5 | 6 1 1 6 5 | 6 6 6 6 5) | 6. 1 1 6 |
　　　　　　　　　　　　　　　　　　　　　　　　　叫 一 声

2 1 | 6 1 6 6 — 6 | 5 5 | 3 1 6 5 | 3. 5 6 |
张 家 婶 婶， 　　啊呀，艾艾笃格 娘，

0 5 3 2 | (0 5 1 | 2 3 2) 5 | 1 1 6 5 | 3. 5 |
(盎 里 盎) 　　侬 慢点走喔 啥 格

6 1 | 1 1 6 5 | (0 1 3 5 6 5 | 6 6 6 6 5 |
忙？ (吭 里 吭)

6 1 1 6 5 | 6 6 6 6 5) | 2 1 6 6 — | 1 3 5 | 3 5 |
姻 缘 　　本 是 前 生

3. 5 6 | 0 5 3 2 | (0 5 1 | 2 3 2) | 1 1 6 5 |
定 嚱，(盎 里 盎) 　　女 婿 官 人

1 1 6. 5 | 3 1 6 5 | 3 5 3 | 3 5 5 3 | 1 1 | 6 5 3 2 |
蛮漂亮，艾艾匣是野漂亮，成功仔 天生 一对

3. 5 | 5 1 | 1 1 6 5 | 5 1 | 3 5 6 5 ‖
地 一 双。 (吭 里 吭) 　 (吭 里 吭里 吭)

《费伽调》的主要特征是除了某些延伸出来的数唱外，每句后面都需要有"吭里吭""嗯里嗯"或"盎里盎"等衬字拖腔，因而表现出地方民歌的影响与痕迹。《费伽调》气氛活跃，速度在"中快"以上，传统书常用在饶舌的媒婆和丫头身上，现代书也应用于某些特定的人物。

36

弹词《山歌调》源于吴江山歌，最早见于明代民歌《月儿弯弯照九州》，它也是七字上下句式加富有地方色彩的衬字，欢快、活跃，传统上常用来表现丑角诙谐、乐观的情绪。如下例徐云志弹唱的《山歌调》：

例44：

《山歌调》 《三笑·追舟》选曲

$1=G$ $\frac{2}{4}$ $\frac{3}{4}$

中速

(0 5 | 6 6 65 | 6 6 65 1 1 | 65 6 6 65) |

5 53 3 | 6 1 6.5 | 6 65 6 - | 1 1. | 1 - 6535 |
我 唱　　虎 丘（山 格 山 门 末）　勿 算

5 3 (32 | 3 3 32 | 3 3 32) 5 | 3.6 3 51. |
高（哎），　　　　　　　　　　远 望 阳 山

3 5 2 1 | 1 6. | 6 1 1.6 | 1 1. | 5 3 2 1 |
路 远　　遥（哎）。有 本 领（格 师 家） 勿 出（仔 格）

2 1. | (1 1 1323 | 1 1 1323) | 1. 6 65 |
手（嘘），　　　　　　　　　　会 说 闲 话

5 5̇6 | 3 3 2 1 | 1 6. | 5 | 1̇6 - | 6 0 ‖
姐 妮 勿 轻　飘　（噢）。

《山歌调》在现代书和现代开篇的演唱中，仍然常有运用。

《道情调》速度较慢，宜于叙事。句式结构为"三三、三三、七。七、七、七。七、七。"即凤点头加上下句。其凤点头部分，常可作适当伸展、重复，最后总以七字上下句结束。《道情调》音乐上的特色表现在明显的民间唱道情音调，以及弹奏过门时模仿渔筒拍击声的"摘"（标记为×）。如下例：

例45:

$1=C \frac{2}{4}$　　　　　　　　　　　　　《道情调》　《珍珠塔》选曲

中速略慢

(乐谱略)

叹方卿大明朝，家计贫年纪小，多才入泮游庠早。赃官冒庇坟粮事，远投亲戚路途遥，院中幸遇姑娘好。到后来功成名就，

渐慢

方显得势利功劳，势利的功劳。

上海的弹词演员杨振言、华士亭在中篇弹词《丹心谱》的演出中，对《道情调》做了改造，加快其演唱速度，表现了书中主要角色兴奋、欢快的感情。同时，也为现代书的演出如何改造、利用旧曲牌，使之更加符合现代人物的思想感情，积累了经验。

《乱鸡啼》的句式结构与弹词书调相同，只是在唱句中间需插进大量干板，具体句式为"七、七 + 干板（长短不一）+ 七"。演唱中如需延伸、重复，干板可以进行第二遍，以至三遍、四遍不等。其音乐来自民间小调，快板速度，唱字常可作自由反复，情绪红火、欢快。《乱鸡啼》又称《看灯调》，传统书专用在某些特定的场景，如下例刘天韵的《三笑·祝枝山看灯》。

例46：

《乱鸡啼》　《三笑·祝枝山看灯》选曲

$1=G$ $\frac{2}{4}$

♩=132 快速

| 5 - | 3 3̇2̇ | 1̇ 2̇ | 1̇65 | 6 - | 6 - ‖

得儿，　　　甩　火　流　星。

下编曲谱部分姚荫梅的《啼笑因缘·旧货摊》，是一种差不多全用数板的《乱鸡啼》，仅头尾两处用唱，中间用或快或慢的干板，这是演员根据需要变化了的唱法。现代书中某些特定人物叙述性的唱常常运用它。

大、小《九连环》的结构与民歌相同，它曲调婉转、宜于抒情。弹词演员撷取其中的一段发展出来的《湘江浪》（之一），则有着叙事与抒情交融的特点。另外，《金绞丝》《船歌》《新剪剪花》《湘江浪》（之二）等曲牌也大多源于苏南民歌小曲。不同的是，民歌一般以抒情为主，它常用不太长的曲调鲜明地表达一种感情，弹词曲牌则需根据曲艺音乐的特点，使其说唱化和叙事化，篇幅也有相应的扩充、加大，包含更大的容量，具有更大的可塑性和更丰富的表现力。（参见下编曲谱部分的谱例）

曲牌《点绛唇》《海曲》《耍孩儿》《锁南枝》《滚绣球》及《离魂调》等，最早虽源于民间小曲及散曲、俗曲的演唱，但在弹词音乐中的出现还与昆曲等戏曲形式有关。我们看看下编曲谱部分的谱例就可以看出，它们的结构与戏曲是基本相同的，不同的是，弹词演员往往创造性地发展与运用它们，而且各流派演员在运用中往往有不同风格的表现。如杨振雄在《武松打虎》中唱的《海曲》与蒋月泉在《林冲》中唱的《海曲》，风格就迥然不同。杨振雄在《铁道游击队·打票车》中的一段《滚绣球》，也带有明显的杨调流派风格。见下例：

例47：

《滚绣球》　《铁道游击队·打票车》选曲
杨振雄弹唱　陶谋炯记谱

（表）彭亮起手拿火车汽笛一拉，"呔唵、呔唵"——"唵""轧……"。（口技效果）

$1=D$ $\frac{2}{4}$ $\frac{3}{4}$

♩=168 快速

(0 3̇ 2̇ | 3̇ 5 | 3̇3̇ 3̇2̇ | 3̇ 5 | 3̇3̇ 3̇2̇ | 3̇ 5 2̇ |

3̇3̇ 3̇2̇ 3̇) | 5. 2̇ | 3̇̇ | (0 3̇ 2̇ | 3̇3̇ 3̇2̇ 3̇) |
　　　　　　　汽　笛　声　声

3̇2̇1 | 01̇ 2̇ | 5̇ 3.5 35 | 3̇2̇ 1 | 2̇ (02̇ 02̇ |
如　怒　（呜）　吼，　如　怒　吼，



```
1 3 2) ‖: 1  6.1 | 5 5 :‖ 5 2. | 3 0 5 | 5̄3 2 3 2 |
              加 快(格) 速 度    不 停  留。

1.(1̇ | 1 5 1 1 | 1̇ 2 1̇ | 5 5 1 1 | 2 5 1 2 | 5 5 1 1 |
1̇ 2 1̇) | 3. 0 | 3.(3̇ | 3 2 3 3 | 3 2 3 ) | 5̄3 3 5 |
     彭 亮           不 愧 是

3 2 1 | 0 1 2 | 5̇ 3. 5 3 5 | 3 2 1 | 2 (0 2 0 2 |
英 雄 (嗡) 汉,        英 雄 汉,

1 3 2) | ×× ×× | ×.× ×× | ××× | ×××× |
        跳上火车 头,(格)开车 是老手,  眼睛往前

×.× ×× | ××× | ×××× | ××× × ‖: 6̇1 6 1 |
看(格)铁路 往后抽, 仿佛大将 跨上龙驹马,  四 蹄

5 5 :‖ (5) 2 | 5 5̄3 5 | 2 3 2 | 1.(1̇ | 1 5 1 1 | 1̇ 2 1̇) |
腾 空    有 窜 头。

3 - | 3.(2̇ | 3 3 3 2 | 3) | 3. 5 | 3 2 1 | 0 1 2 |
刘 洪         用力 来 加 (啊)

3 0 | 5̇ 3 5 | 3 2 1 | 2̇ (0 2̇ 0 2̇ | 1 3 2) |
煤, (嗳)用力 来 加 煤,

×××× | ×.× ×× | ××× × | ×××× | ×  ×× |
手里拿铁铲,(格)气力 大如牛, 炉火熊熊烧, 面上

××× | ×××× | ×.× ×× | ××× × | 1 6 ‖: 1 6̇1 |
热汗流, 铁道游击 队(格)勇猛 又智谋, 真是 天 下

1̇ 5 5 :‖ (2) 2 5 | 5 5̄3 5 | 2 3 2 | 1.(1̇ | 1 5 1 1 | 1̇ 2 1̇) ‖
英雄 第 一 流。
```

曲牌《离魂调》的句式结构有两种，一种为基本的七字上下句。如下例：

例48：

$1=A$ $\frac{2}{4}$ $\frac{3}{4}$

《离魂调》 《白蛇传》选曲

♩=48 慢速

(0 344 | 3213 2 2 | 2 6.6 6613 | 2 2 2 35) | 5̇3. 5 |
　　　　　　　　　　　　　　　　　　　　　　　　古　塔

6　65 5(6 565 | 06 565 | 0 56) 1̇ | 1̇ 3.2 15 |
凌　云　　　　　　　　　　　　　　　　　高　七（吔）

5.3 2 2 (3#44 | 3213 2 2 | 2 6.6 6613 | 2 2 2) 3 2 3 2 |
重，　　　　　　　　　　　　　　　　　　　　叫　为

1 7 6 (5 5 | 6612 615 | 6612 65) 1̇ | 1̇ 3. 5 | 6̇ 1̇ 5 |
娘　　　　　　　　　　　　　　　　　　　　怎　好

6 6
5 5 4 | 5 3 2 1 1 6 1 6 5 | 5 3 2 (3#44 | 3213 2 2 |
出 牢　笼？

2 6.6 6613 | 2 2 2 35) 1̇ | 3.5 3 5 | 6 | 65 5(6 565 |
　　　　　　我 和 你 今 朝

06 535 | 0 56) 1̇ 3 | 5 65 5 3 2 | 1 6 1 1 |
一 见　非　容

1 2 3 5 | 1. 6 5 | 3532 2 (3#44 | 3213 2 2 2)3 2 |
易，非 容 易，　　　　　　　　　　　　　怎 能

1 2 3 | 3̇ 5 5 | 1 2 1 6 1 2. 3 | 6. 2 1 2 6 |
随 了 我 儿 转 家

后面曲谱部分周云瑞的《离魂调》(《王魁负桂英》唱段)是"三四、三四"的句式结构。它实际也是七字上下句的变化形式，因此与上例的《离魂调》还是比较相近。《离魂调》速度缓慢，曲调婉转抒情，演唱时以假嗓为主，过去常用来表现受欺凌被迫害的妇女凄凉、悲苦的情绪。

曲牌中的《海伦调》《三环调》《扭转调》以及《令令调》等，大多是历代弹词艺人在基本书调的基础上，吸收若干民间小曲的唱腔唱法创腔而成。说它们是曲牌，却明显带有说书唱调的性质，结构也与书调基本相同。如下例蒋如庭所创的《海伦调》(《落金扇·主婢投河》)，吸收了陈调流派的因素，下句尾腔一律从宫音 1 再进行到角音 3，显得别具一格。

例49：

《海伦调》 庞学庭弹唱

$$1 \quad \underline{11} \mid \underline{12} \dot{1}) \mid \underline{\overset{\frown}{321}} \; \underline{01} \mid 2 - \mid 2 \; (\underline{03} \mid 2 \; \underline{13} \mid$$
记　　　得　前　番

$$\underline{23} \; \underline{5.6} \mid \underline{35} \; \underline{23}) \mid \underline{\overset{\frown}{321}} \; 3 \mid 6 \; 6 \mid \dot{1}. \; \underline{6} \; \underline{\dot{2}0} \; (\underline{03} \mid$$
好　友　言　重　　　　托,

$$2 \quad \underline{1.1} \mid \underline{23} \; \underline{5.6} \mid \underline{35} \; \underline{23}) \mid \dot{1} \; \underline{\dot{1}.(\dot{2}} \mid \underline{\dot{1}6} \; \underline{567}) \mid 6 \; (\underline{6} \mid$$
　　　　　　　　　　（喔）　　　　　（喔）

$$\underline{66} \; \underline{56} \mid \underline{76} \; \dot{2} \equiv \mid \underline{72} \; \underline{76} \mid \underline{55} \; \underline{56} \mid \underline{\dot{1}.6} \; \underline{567} \mid \underline{6.1} \; \underline{57} \mid$$

$$\underline{65} \; 6) \mid \underline{\dot{1}5} \; \dot{1} \mid \underline{\overset{\frown}{6.5}} \; \underline{53} \mid 2 \; (\underline{01} \mid 2 \; 5 \mid$$
叫我　追　舟　　　　

$$\underline{35} \; \underline{23}) \mid \underline{\dot{3}} \; \underline{\dot{1}} \; (\underline{35}) \mid \underline{\overset{\frown}{\dot{2}.\dot{3}}} \; \underline{\dot{2}\dot{1}} \mid \dot{1} \; \underline{6.} \mid (\underline{65}) \; \dot{1} \mid$$
作　伐　（啊）　　　　　　　（啊）

$$\underline{\overset{\frown}{\dot{1}} \underline{35}} \; \underline{6\dot{1}} \mid \underline{65} \; \underline{32} \mid \underline{1.6} \; 1 \mid (\underline{51} \; \underline{02}) \mid 3 \; 0 \parallel$$
订　连　　环。　　　　　（嗳）

《三环调》和《扭转调》都以唱腔中某些回转曲折的长腔见名。《令令调》的唱腔也近乎书调，其主要特征为每上句以后都有"令啊咿令啊"的衬腔，它一般用在书里反面角色身上，可用来表现某些油滑、可笑人物的诙谐情绪。如下例：

例50：

$1 = C \; \dfrac{2}{4} \; \dfrac{3}{4}$ 　　　　　　　　　《令令调》　《柜中缘》选曲

中速

$$(\underline{05} \mid \underline{323} \; \underline{5.6} \mid \underline{11} \; \underline{12} \; \dot{1}) \mid \underline{\dot{1}\dot{1}} \; \underline{\dot{1}\dot{1}} \mid$$
　　　　　　　　　　　　　　叫 俫 一 声

$$\underline{\dot{1}\dot{2}} \; \dot{3} - \mid \dot{2} \; \underline{\dot{2}\dot{1}} \mid \underline{\dot{1}6} \; \underline{65} \mid 5. \; (\underline{5} \mid \underline{323} \; \underline{5.6}$$
好 姑 娘,　令 啊 咿 令 啊,

44

```
1) i i i i | i 3 2 | 3 5 | 5 (3 5 1 | 2 5 3) i |
   倷是 大慈 大悲(末) 善 心  肠。        倷

   i i i i | i 2 3 - | 3 2 | 2 1 | i 6 | 6 5 | 5 - | 5. 5 |
   今朝 拿我 来相  救,    令 啊  咿 令  啊,    我

   i i i | i 3 2 | 5 3 | 5 | 5 (3 5 1 5 | 2 5 3) ‖
   勿叫 倷姑  娘 叫 亲  娘。
```

弹词曲牌的叙述性很强,音乐表现上往往采用叙事与抒情相结合的方法,有些曲牌采取分节歌的形式,可以反复诵唱,有些曲牌则加进很多干板与数唱。所有这些,也可以认为是说唱音乐的规律及其表现特征。

五、弹词音乐的调式

从上节对弹词书调基本腔型的分析中可以看到,七言上下句结构所表现的音乐调式,一般为徵调式。上句落音 6 或 2,有时也落 1,下句全都落 5 音,这是明显的以 5 音为主的徵调式特征。如前所述,书调的凤点头和叠句,除中间部分一般落宫音 1,下句还是落 5 音。它们是上下句的伸展变化形式,实际还是徵调式为主的上下句基本结构,这种情况与我国汉族地区过去普遍流行徵调式的民歌小调,以及苏州地区过去诵读诗书的音乐音调,都是完全一致的。

从薛调和朱介生俞调在演唱时比老马调、老俞调更加强调宫音的现象,我们就能看到弹词书调由徵调式逐渐向宫调式过渡的趋向。(参见下编曲谱部分的《哭塔》)而从周(玉泉)调、蒋(月泉)调特别强调宫音 1 和角音 3 开始,则使弹词书调出现了新的、以宫调式为主的宫、角交替调式。如下例蒋月泉演唱的《杜十娘》,在下句尾腔的处理上,碰到阴平字一律进行到宫音 1,碰到阳平字一律落角音 3:

例51:

　　　　　　　　　　　蒋调开篇《杜十娘》　蒋月泉弹唱

(上句)

$1=D \quad \frac{2}{4} \quad \frac{3}{4}$

中速略慢

```
3 | i 2 5 | 3 3 3. 1 1 | 1. 5 3 1 | 2 3 3 2 3 2 1 1. 6 |
窈 窕   风 流          杜 十 娘,
```

(下句)

| i 3.532 i | 3 321 | 1561 2 | 216 5 (5) | i 3 |

自怜　身落在平　　　康。
　　　　　　　　　（阴平）

(上句)

| 0 53 | i3 3232 i i | 3. 2 2 2 | 2165 3 |

她是 落花　　无 主 随(呃)风　舞，

(下句)

| 5.3 3 1 | 3 3 3232 i | 6 i | 3.532 1.216 5 (5) | 4.5 3 ‖

飞 絮 飘(呃)零　泪(呃)数　　　　　行。
　　　　　　　　　　　　　　　　（阳平）

随着弹词音乐越来越多地学习和吸收现代音乐语言，宫调式为主的唱腔、唱法也越来越多地出现。如朱慧珍在《庵堂认母》中的唱法：

例52：

俞调《庵堂认母》　朱慧珍弹唱

(上句)

$1=\sharp C \quad \frac{2}{4} \frac{3}{4}$

中速略慢

| 323 31 | 3 21 | 1.276 5 | 6 i 123 | 5 — |

智贞是她轻移　步　　向前　　行，

(下句)

| 3 6.16 5 1 | 553 21 | 5 i 3 2 | 12616 5 (5) | 1 — ‖

低 头　　默默 暗 思　　　　忖。

上句落**5**音，下句落**1**音，这就具备了宫调式以**1**音为主音的调式特征。其他再如朱雪琴所唱的《冲山之围·游水出冲山》和王月香的《白衣血冤》：

例53：

《冲山之围·游水出冲山》 朱雪琴弹唱

[乐谱：1=F 2/4 3/4 1/4]

他 冒 风 浪　　　 奋 勇 向 前 进。

王月香《白衣血冤》

[乐谱]

你 这 造 反 派　 分 明 是 只 吃 人 狼。

类似的例子实际上举不胜举，它说明了弹词书调从早期的五声音阶发展到后来的综合七声音阶，又从过去单纯的徵调式发展到以宫为主的宫调、徵调或宫调、角调交替调式。

陈调流派的音乐调式比较独特，其基本腔型为上句落 5 音，下句落 2 音，是以商调式为主的商、徵交替调式。如下例：

例54：

1=D 2/4 3/4

♩=93 中速略快

[乐谱]

mf 稍自由地　　 渐慢　　　 mp　mf

大 雪 纷（呃）飞　　满 山

峰，

冲 风

陈调的唱腔旋律受到昆曲和滩簧的很大影响。

弹词开篇的三句头"落调"是商调式的,它从陈调衍化而来。如下例俞筱霞弹唱的老俞调开篇《梅竹》落调:

例55:

老俞调《梅竹》 俞筱霞弹唱

$1=B$ $\frac{2}{4}$ $\frac{3}{4}$

慢速 ♩=48

再如徐云志弹唱的开篇《狸猫换太子》的落调：

例56：

徐调开篇《狸猫换太子》　徐云志弹唱

[曲谱]

这三句头落调中，第一句近似陈调的上句结构，第二句是新的材料，落音6，第三句近乎陈调下句结构，落音2。这"徵→羽→商"的同宫调式交替，造成了特殊风格

的"尾转"。这种落调方法与天津时调常用转移调性的落调方法一样，在我国各种民间说唱音乐中显得别具一格。它所起的作用是：（1）打破了平板的结构，以变化结束使整个开篇的结构比较完整。（2）商调式的结尾与前面徵羽调式的演唱，形成调式旋法的变化，在调式色彩上使人感到新鲜，意犹未尽。这样的尾转，也可称为"特别终止式"。

我们从上节曲牌的谱例就可以看到，弹词音乐中众多的曲牌有着多种多样的调式。其中属于商调式的曲牌是《剪剪花》《离魂调》《湘江浪》（之一）和《锁南枝》；属于羽调式的是《乱鸡啼》《山歌调》《道情调》《船歌》等；属于徵调式的有《费伽调》《令令调》及《新剪剪花》；属于宫调式的有《点绛唇》《海曲》大小《九连环》及《银绞丝》《金绞丝》等。《耍孩儿》则是角调式的。另外，属宫、角交替调式的有《海伦调》《三环调》等，商、羽交替的是《湘江浪》（之二），商、宫交替的是《滚绣球》（之一）等。各种曲牌不同调式的运动形态，产生了各种不同的调性，各种不同曲牌的交替以及曲牌与书调的交替运用，形成调式色彩上的丰富变化和对比。不但同一调式的不同曲牌风格各异，就是同一曲牌，由于不同演员的不同演唱也会产生各种不同的风格。所以，弹词曲牌的调式丰富多彩，有多种表现能力，它能够适应说唱音乐的要求，适应描写各种不同场景、刻画各种不同人物、表现各种不同感情的需要。但是，弹词书调一般一种流派就可以胜任音乐表现功能，曲牌却需组合起来运用效果更好。就单个的曲牌来说，其音乐表现功能往往比较单一，曲牌同时运用则具备多种多样的功能，但在说书演出的实际运用中，往往是个别的、零碎的，曲牌之间互不关联的。

第三章 弹词书调流派分析

前一章第三节"弹词音乐的特点"中，就弹词书调和曲牌中普遍性的、共性的问题进行了探讨，本章就弹词音乐的主体——书调中各个不同流派的特殊性、个性表现，做进一步的分析和研究。"这是两个认识的过程，一个是由特殊到一般，一个是由一般到特殊。人类的认识总是这样循环往复地进行的，而每一次的循环（只要是严格地按照科学的方法）都可能是人类的认识提高了一步，使人类的认识不断的深化。"[1] 作为艺术科学的研究，其主要方法就是把个别的、特殊的事物作为自己的研究对象，从中引出反映客观规律性的东西来。我们着重分析一下书调各流派，尤其是某些流传较广、影响较大的流派之历史形成、特点和规律，从中可以对弹词基本唱调有更深一层的认识。

我们知道，艺术流派的出现不是偶然的，它是艺术对象和艺术本身的特点所决定的，是一种合乎规律的现象。流派的形成在一定程度上反映出某种艺术形式发展的客观要求，它承前启后，并对该种艺术形式的发展产生比较深远的影响。弹词各流派（主要是各种不同的音乐唱腔）的形成，至少受到如下三个基本条件的制约：

1. 时代环境方面的要求。如一定历史时期的欣赏者的欣赏趣味和欣赏要求，社会的承认及流传度等。

2. 书目或曲目方面（亦即演出内容方面）的要求。它包括书的风格、书中人物角色的表现等。

3. 创造者本人的条件。如演员个人的思想、生活、个性气质和技巧水平等。

它的形成一方面是艺术发展的必然趋势，反映了弹词艺术发展的一定历史水平和一定时期欣赏者的欣赏趣味；另一方面，也是更主要的方面，是演员主观的努力创造。弹词流派的形成过程往往是：宗法一家或师承诸家，在勤学苦练、学深学透的基础上博采众长、融会贯通，做到青出于蓝而胜于蓝；根据演唱内容和个人条件，扬长弃短，

[1] 毛泽东《矛盾论》。

逐渐积累和发展个人特色，在曲、腔、声、字诸方面特点毕露，自成一格；非恒而变，使具有个性色彩的东西有一定的灵活性、可变性和可塑性，并在实践运用中不断地丰富、完善和提高。此外，还有别人的帮助等其他原因，但起主要决定作用的还在于演员的个性和演员个人的特殊锻炼。除了音乐的部分，弹词流派通常还应该包括创造者个人在说表和表演方面的特长。

我们前面提到的老陈调、老俞调和老马调，在后来的历史流传中形成了三大支脉。清乾隆、嘉庆年代的陈遇乾唱调以后，在老陈调的基础上丰富和产生了一些新的陈调唱法，如蒋如庭唱法、刘天韵唱法、杨振雄唱法和蒋月泉唱法等。清嘉庆、道光年间俞秀山唱调以后，主要衍化出朱系（包括朱耀笙和朱介生）俞调及朱慧珍唱法、杨振雄唱法和周云瑞唱法，还有从俞调派生出来的祁（莲芳）调、侯（莉君）调等。清咸丰、同治年间马如飞唱调以后，则派生繁衍出魏（钰卿）调、杨月樵、杨星樵马调唱法以及沈（俭安）调、薛（筱卿）调、（朱雪）琴调、魏含英唱法、薛小飞唱法等。更多的弹词流派是同时综合俞调和马调的特点，吸收其他音乐材料而形成的，它们有小阳调、夏（荷生）调、徐（云志）调、周（玉泉）调、蒋（月泉）调、杨（振雄）调、张（鉴庭）调、（徐）丽（仙）调、严（雪亭）调以及姚荫梅唱调、朱耀祥唱调、尤惠秋唱调、徐天翔唱调等。这总共三十多种不同名称的唱调和唱法中，有些是否已算形成流派？还有待商榷，但无论从曲调、节奏、速度、唱法及伴奏、调式调性哪方面看，大部分都有各自不同的鲜明个性表现。由于其个人特色十分明显，我们如果把某些受各种条件的限制还未成流派的唱调或唱法，放到一定的位置上研究和分析，同样是不无益处的。综上所述，俞调和马调后来各成腔系，它们与综合俞、马调特点而形成的综合腔系一起，组成了弹词基本唱调的三大腔系。下面，我们试将陈调和这三大腔系分开论述。

一、陈 调

过去曾有人把陈调归入民歌和戏曲曲牌类去研究，也有人干脆把它看作是一种曲牌音乐形式。这样的分类，不尽合理。尽管陈调与曲牌的关系至今不能完全搞清，尽管它的结构比较简单，变化与发展不大，但因为它能够胜任起基本的长篇书目的弹唱任务，所以应该确认它是弹词书调的一种，应该归入弹词书调类去研究。陈遇乾在清乾隆、嘉庆年间自己改编、演唱了弹词《义妖传》和《倭袍》，始创了陈调，后来他的唱调随着他的演出书目一起被继承和流传了下来。据弹词老艺人陈瑞麟（其先祖与陈遇乾有一定的师承关系）讲述，19世纪下半叶先辈老艺人弹唱《倭袍》时，还有在整部书的演出中始终弹唱陈调的。由于此后的陈派嫡系和门生，没有在老陈调的基础上更好地丰富、发展它，以致在后来很长时间里，它的局限性越来越大，流传范围越

来越小。20世纪以来,弹词艺人蒋如庭、刘天韵和蒋月泉都曾从不同的角度、在不同的程度上改革和丰富了陈调流派唱腔,提高了它的音乐质量,加强了它的音乐表现力。杨振雄在20世纪50年代末说唱长篇弹词《武松》时,对陈调做了杨派化的发展和改造。由于他的努力,陈调的演唱比较活跃起来。杨派化了的陈调打破原来角色表现上的局限,适应了新的内容和人物角色的需要,陈调又被用来弹唱整部长篇书目了。现在的陈调,除了在传统书和现代书老年角色身上常常用到以外,更重要的是早已渗透到各种流派的各个演员的弹唱中去,成为弹词音乐的一个重要源流。

早期的陈调(老陈调)我们无从听到。但根据后来流传的陈调推断,其大概的面貌是节奏舒缓,音调苍凉遒劲、庄严厚重,演唱上有较多昆曲的风格。陈调流派的基本结构和基本腔形已如前面例引所述,它从老陈调开始至今无甚变化,现在要补充的是,其上句的第一分句(即"二五""四三"中间的停顿处)一般落在 1 音,第二分句(即上句的结尾)落 5 音。上句唱腔以后的过门,须将曲调过渡到 6 音,旋律是这样的:

例 57：

$$\frac{2}{4}\ (5\ \underline{5}\ \cdot\ |\ \underline{5\ 5}\ \underline{6}\ \cdot\ |\ \underline{3\ 2}\ \underline{3\ 5}\ |\ \underline{6\ 5}\ 6\)\ \|$$

其下句的第一分句(即"二五""四三"中间的停顿处)一般落 3 音,下句的结尾一定落 2 音。陈调唱腔停顿处的过门多同音型反复。如:

例 58：

$$\frac{2}{4}\ (\underline{0\ 2}\ |\ 3\ \ \underline{0\ 2}\ |\ 3\ \ \underline{0\ 2}\ |\ 3\ \ \underline{5\ 6}\ |\ \underline{3\ 5}\ \underline{2\ 1}\)\ \|$$

例 59：

$$\frac{2}{4}\ (\underline{0\ 3}\ |\ 2\ \ \underline{0\ 3}\ |\ 2\ \ \underline{0\ 3}\ |\ \underline{2\ 3}\ \underline{1\ 2}\ |\ 3\)\ \|$$

陈调唱腔与过门之间的衔接比较紧凑,过门的弹奏有一定格式,这种唱腔与过门相对固定的情况,和马调过门可以任意延长缩短、比较松散的情况是不同的。

一般说来陈调深沉舒缓、朴实遒劲,旋律的起伏不像俞调那样大。上例中陈调的基本结构和基本特点,现在大多仍然保持,尤其是唱腔的主要落音和过门中的同音型反复,一直没变。

20世纪30年代前后,蒋如庭从老生、老旦这类特定角色的表演需要出发,对陈调唱腔和过门有一些丰富和发展。尤其是他弹唱的老旦陈调《三笑·笃穷》,为表现人物悲凉、凄苦的情绪,运腔比较圆滑,并注意装饰音的运用。他对陈调上句唱腔及过门做了很多丰富和加工,尤其在凤点头句式的陈调唱腔上有所发展,其唱法也是唱

词的一上两下和唱腔的两上一下，而对陈调的下句唱腔过门，则没有大的丰富和变化。（参见下编曲谱部分其学生庞学庭弹唱的《笃穷》）

刘天韵在蒋如庭陈调唱法的基础上糅进悲壮、激昂的因素，在老生角色的表现上更为增色。他的唱腔朴实、苍凉，有昆曲风味。下编曲谱部分他在《林冲踏雪》里，对"这茫茫大地何处去"一句唱腔及"举目苍凉恨满胸"一句省略过门的处理，对人物感情的深入表现都很有作用。总的来说，刘天韵的陈调唱法韵味淳厚、抑扬分明，富于感情和韵律。

蒋月泉于20世纪50年代末创腔和演唱的陈调选曲《玉蜻蜓·厅堂夺子》，为细致表现一个老迈人物的形象和他十分悲愤的感情，在节奏、唱法、唱腔等各方面吸收京剧老生的音乐元素，对陈调演唱有了新的发展和丰富。如：

例60：

这里所用的快弹慢唱及散板处理方法，使陈调唱腔节奏拉长，轮廓扩大，以包涵更丰富的内容与情感。《厅堂夺子》唱腔中一些新的元素，唱法上的很多装饰都是老陈调所没有的。再如同一段选曲中这样的旋律：

例61：

```
5  0)  | 6. 1̇  1̇ 6 | 6 1̇̇ 2̇ | 2̇ 3̇ - | 5̇6̇5̇ 3̇  (0 2 2 |
           为 什 么 要    骗 我 们    到  此

                           (5̣ 5̣  6̣5̣3̣)
3  0)  | 3 1̇  1̇ | 1̇ - | 2  (0 3 3 | 2  0) ||
         谈 家          常?
```

据说蒋月泉是吸收了京剧"高拨子"和越剧中的行板创腔而成，这样的吸收与原来陈调的基础结合得很好，对老陈调是新的丰富和发展。总的说来，蒋月泉的陈调唱法，在人物情绪的表现上尤为深入细致、生动形象，基本腔型上轮廓的扩大，润腔方法的丰富、细腻，使它有着与众不同的风格和韵味。

我们着重分析一下杨振雄在《武松》中的陈调唱法，这对于了解流派的发展情况颇有意义。如：

例62：

$1=\flat E \quad \frac{2}{4} \quad \frac{3}{4}$ 《武松·访九》 杨振雄弹唱

快弹 自由地

```
(0 3  2 | 1  0 1 | 1 5 1 1 | 1̇  1̇ | 5 5 1 1 | 2 5 1 2 |

5 2 1̇2̇1̇ | 2 5 1 2 | 5 5 1 1 | 1̇2̇ 1̇) | 2̇  2̇  (3 2 | 1  0 1 |
                                      仰  天

1 5 1 1 | 1̇  1̇ | 5. 2 1̇2̇1̇ | 1̇2̇ 1̇) | 5  6̇ 3  0 | 2̇.  2̇ |
                                     顿 足      哭 嚎

2̇ - | 1̇ 7 | 6 - | 5 - | (5̣ | 5̣ 5̣.6̣ | 5̣ 5̣.6̣ | 5̣ 5̣  6̣ |
嗨,                          5 - | 5 - | 5 - | 5 - |

3  5.6 | 5 3 2 1 | 6  0) | 3̇ 3̇7̇ 2̇ | 2̇ (1 2 | 5 6 5 3 |
                           切 齿 咬  牙

2 1 6) | 1̇2̇ 2̇ | 2  7 3 | 2 3 1 2 | 3 0 7. 5 | 6 3 5 6 |
         恨难   消。
```

$\underline{1\ 5}\ \underline{1\ 1}\ |\ \underline{1\ 2}\ \dot{1})\ |\ \underline{\text{x.}\ \text{x}}\ \underline{\text{x}\ \text{x}}\ |\ (\underline{3\ \underline{2\ 1}})\ \text{x}\ \text{x}\ |\ \text{x}\ (\underline{3}\ \underline{2}\ \underline{1})\ 5\ |$
　　　临别叮咛　　　千般嘱，　　　　你

$6\ -\ |\ 5\ 4\ |\ \overset{5}{3}\ (\underline{0\ 2}\ |\ 3\ \underline{5.\ 6}\ \underline{5\underline{3}\ \underline{2}1})\ |\ \underline{3}\ \underline{5}\ 3\ 3\ |$
终　　　朝　　　　　　　盼望在

$\underline{\overset{.}{2}\ \underline{\overset{.}{2}\overset{.}{3}}}\ \underline{\overset{.}{2}\overset{.}{2}\overset{.}{1}}\ |\ \underline{\dot{1}\ 7}\ 6\ \text{x}\ |\ \underline{\text{x}\ \text{x}}\ \underline{0\ 0}\ |\ \overset{.}{5}\ \underline{\overset{.}{3}\ \dot{1}}\ 6\ |$
狮　子　桥，共到那　　狮子楼

　　　　　　　　　　　　　　($\underline{0\ \underline{6\ 6}}\ 5\ |\ \underline{5.\ \underline{5}5}\ \underline{63}$)
$\underline{3.\ 5}\ \underline{2\ 3}\ \dot{1}\ |\ \underline{\overset{.}{6}\ 1}\ \underline{\overset{.}{5}\ 5}\ |\ 6\ (\underline{3\ \underline{2\ 1}})\ |\ \underline{6.\ 1}\ 2\ |\ 2\ -\ |\ 2\ 0\ \|$
头　　　　　　饮　香　　　醪。

（白）兄长啊！昔日弟兄挥泪别，而今被害赴命冤。哥哥啊！有我这个兄弟，岂肯让你含恨地下！

杨振雄根据内容和人物表现的需要，把陈调那种古老的、苍凉遒劲、庄严厚重的音调，发展为清澈高昂、挺拔俊秀的唱腔，增强了它的说唱化特点和多种表现能力，这就从根本上突破了它原来的局限。原来的"文调"现在被"武唱"了，过去四平八稳的伴奏过门现在几乎被当作铿锵有力的锣鼓点子来用，所有这些，又都被用来为刻画人物音乐形象服务。杨振雄用陈调弹唱的长篇弹词《武松》，比较成功地塑造了主人公的形象和勇猛、刚劲的武生性格，这就摆脱了陈调长期以来只能表现老年角色的束缚，使之具有更大的可塑性和更宽广的发展余地。由于他同时把书中应该得到表现的群众场面、环境和各种角色都说唱得很典型化，用经过加工和发展了的陈调弹唱整部长篇书目，也就再次让陈调成功地出现在弹词书坛上。

陈调作为弹词书调中一种古老的、基本的流派，它的发展与俞、马调相比，还是比较缓慢的，尽管在各个弹词演员的演唱中有一些不同的唱法，但用它来表现各种各样的人物仍存在一定的局限。由于它本身动力和发展不够，陈调始终没有形成有影响力的独特腔系，这是它的不足之处，但作为一种历史悠久、风格特殊的书调流派，它深深地渗透进了后来各种弹词书调的发展中，是影响各流派音乐发展变化运动的力量。如前面例32、33所提到的所有弹词开篇的三句头落调即是陈调的特点，再如徐丽仙演唱的丽调唱段：

例63：

《大寨春早·大柳树》 徐丽仙弹唱

(乐谱略)

类似的例子还可举出不少。因为在徵调式或宫调式为主的唱段中适当加几句商调式的陈调尾腔，能以同宫系调内不同调式的色彩对比，推动新乐思的展开。所以在弹词演员的弹唱中常常运用，这也是陈调的影响和渗透作用表现所在。另外，现今很多弹词演员继续结合着表演内容和个人条件的不同，对古老的陈调从各方面进行着新的加工、丰富和发展。

我们应该注意研究把古老的陈调和当下书调、流派唱调结合起来的用法，除前面所举徐丽仙在丽调唱段中运用陈调的例子外，我们再举一个陈调中融入蒋调的例子：

例64：

《玉蜻蜓·拷文》

(乐谱略)

[乐谱：跪倒，(噢) 主母(啊)你(末)且息怒，莫生嗔，快设法，休因循，命人速速访东人，寻不到东人要大祸临。(后略)]

这里前后是陈调，中间夹的却是蒋调。

二、俞调和俞调腔系

俞调大致可分以下三个发展阶段：(1)俞秀山和老俞调阶段；(2)朱系俞调阶段；(3)现代各种俞调唱法阶段。俞调在创始者俞秀山时代是什么形态？由于当时没有记谱流传下来也就很难考证，但通过其后几代人传唱的老俞调，我们已经略知他们的大概面貌。最早的俞调过门很长，曲调较简单，唱法朴素爽利，且保留了较多宣叙成分，叙事性很强。由于之后几代人在演唱中逐渐加入抒情成分，使曲调优美婉转、迂回曲折，老俞调终于演变成本质上较为抒情的曲调了。在俞调的第一个发展阶段中，我们应该看到女子弹词的功劳。据记载，清咸丰、同治年间的朱素曰、陆秀卿和后来不少女弹词老人中不乏俞调弹词的高手，如1884年管可寿斋题香国头陀辑《申江名胜图说》载，"以朱素卿为巨擘，素卿凤善俞调，其声婉转抑扬，如聆出谷雏莺，花间低啭……"。老俞调阶段的俞调与后来的新俞调相比，其唱腔还比较质朴，速度迟缓，过门冗长，每个唱段前的过门往往长达35拍以上。如下例：

例65：

老俞调开篇《游西湖》　周云瑞弹唱

$1=A$ $\frac{2}{4}$ $\frac{3}{4}$

中速略慢

(6̣5 13 | 25 32 | 1　1 | 6̣1̣ 5̣3 | 2　2 | 25 32 |

56 1̇ | 6̣1̣ 65 | 36 53 | 2　5 | 35 32 | 1　15 |

6̣5 13 | 25 32 | 1　3 | 23 6̣5 | 1　1) | 1̇ 1̇ 5 |
　　　　　　　　　　　　　　　　　　　　　　　　一　出

2̇　1̇ 6 | 1̇ 5. | 1　- | 3̇ 1̇ | 3̇. 2̇ 3̇ 1̇ 2̇ |
门　　　来　　　　　　　　　二　　条

1̇ 6. | 6　1̇ | 5. 6 5 3 | 2 (1 2 3) | 1̇ 6 5 6 | 5　2 |
　　　(噢)　　桥，

1̇ 6. | (6̣5 1 | 25 32 | 1　3 | 23 6̣5 | 1　1) | 5　- |
　　　　　　　　　　　　　　　　　　　　　　　　　　三

1̣6 1 5. | (6̣5 13 | 25 32 | 1　3 | 23 6̣5 | 1　1) |
人

3 1̇ | 3̇. 2̇ 3̇ 1̇ | 2̇ 1̇6 565 | 4. 5 | 3　- | 3　5 |
背　牵

2　5　- | 1. 2 1̣ 6̣ 5̣ | 3 2. | 1̣ 6̣ 5̣ | 5̣ (1 2 3 | 5 4 3) ||
四　人　　　　　　　　　摇。　　　　　　　　　　　　(下略)

杨振雄的俞调唱法字头重，转腔（尤其是尾腔）紧。周云瑞吸收了京剧【娃娃腔】的音乐元素，又有了一种适于表现武小生刚劲、挺拔特点的俞调唱法。（参见下编曲谱部分《岳云》）值得注意的是，近30年来逐渐发展出一种快速俞调，如周云瑞的《岳云》、朱慧珍的《端阳》《庵堂认母》、刘韵若的《送瘟神三字经》以及俞雪萍的《永随如日舞蹁跹》、杨乃珍的《敬爱的周总理请你听我唱》等。快俞调的出现，大大拓

宽了俞调的多种表现能力，使古老的俞调打开了新局面。

有关俞调的基本腔型已在前面举例过，这儿仅就俞调一般特点做些分析。俞调唱腔的一般特点是：

1. 旋律基本趋向下行。如俞调基本腔型中的上句旋律骨骼大致为：$5\ 3\ 2\ \dot{1}$ $6\ 5\ -\ 1\ -$，下句旋律骨骼大致为：$\dot{3}\ 2\ \dot{1}\ 6\ 5\ 3\ 2\ -\ 1\ 6\ \underline{5}\ -$。俞调里经常出现从 5 到 1 或由 2 到 5 的五度下行跳进，这是俞调唱腔中的特性音调，只是由于它们处在大幅度下行旋律的尾部，又在中低音区运行，所以并不具有明显的力度。相反，由于配合着俞调旋律下行的基本趋势和往往跳进一次仍是下行的特点，愈加造成并增添了俞调绮丽、软弱的气质。在这里，老俞调与新俞调又有比较明显的区别：老俞调上句结尾从 5 下行到 1 以后，还要从 1 音继续下滑一个小三度进行到 $\underline{6}$。快俞调则常干脆甩掉两个"尾巴"，上句落音到 5 即止。

2. 腔幅长。尤其是"二五"句式的腔幅比"四三"句式更长，因为它的第二字、第六字一般为平声，适宜于拖长腔。俞调"二五"句式的上句，常可见长达二十几小节的唱腔，其中又分若干乐节，垫上小过门。如俞调开篇《宫怨》中"想正宫有甚花容貌"一句（见本书第 24 页例 32）；上句用了"二五"句式的长腔后，下句往往需以句幅紧缩的"四三"句式短腔来构成对比变化。由于俞调腔幅长，旋律丰富，在腔、字关系上是字少而腔多的。

3. 音域的跨越宽广，曲调有充分的上下回旋余地。如定调 1=B，唱腔可从 $\underline{5}$ 到 $\dot{5}$ 以至 $\ddot{1}$，总共二十度左右。一下就跨越十度左右的音程也时有所见。如：

例 66：

$\frac{2}{4}$ 1　-　|　$\dot{3}\ 2$　$\dot{1}\ 6$　|　$5\ 3$　$\dot{1}\ 6$　|　5　$5.$　|　$5\ 1.$　||

　　常　　　　相　　　　　　伴。

再如：

例 67：

1＝B $\frac{2}{4}$

3　5　|　$\dot{1}.\ \dot{2}$　$7\ 6$　|　$6\ \dot{1}$　$5.$　|　1　-　|　$6.\ \dot{1}$　$5\ 4$　|

想　　　我　　　们　　　　　　夫

3　-　|　3　$\underline{2\ 3}$　|　$5\ \underline{1.}$　|　1　$5\ 3$　|　$2.\ \underline{3}\ 2\ 1$　|　$6\ 7\ 6\ 5$　|

妻

```
5 3   5 | 6. 5 3 5 | 2  —  | 2   1 (3 | 2 3 5 | 4 3 2 3)|

5̇ 5  2̇ | 3̇ 4̇ 3̇ 2̇ | 3̇ 1̇. | 5  1̇ | 5 3̇ 2̇ | 2̇ 7 6 7 6 |
结 合                              刚        三

7 5.  | 5 1. | 3̇  1̇ | 5 3̇ 2̇ 3̇2̇ | 3̇ 1̇. |
               载,

7  6 7 6 | 5.   6 5 4  3 5 3 | 2  —  | 2  1 ‖
```

这样大跨度的音程在演唱时必须真假嗓并用。

4. 俞调唱腔多切分节奏。如：

例 68：

```
2/4  3̇ 3̇ 1̇ | 3̇  3̇  2̇  1̇ 1̇  2̇1̇ | 5  1̇ ‖
    独 坐        （呜）
```

例 69：

```
2/4  3̇ 5 3 | 1̇. 2̇ 3̇ 5 3̇2̇ | 1̇ 1̇  2̇ | 1̇ 6 5 ‖
    起 舞
```

切分节奏的运用，使唱词的字组集中，唱腔的动力增强，同时也更符合苏州地方语言的节奏和平仄规律，使唱腔更有地方色彩。除陈调以外，在书调各流派中，俞调的字眼在板眼的起讫上很自由，而字位节奏的灵活自由是说唱音乐的显著特点。

5. 俞调在唱法上很注重气息的控制，注重咬字、吐字。滑音和倚音的广泛运用更增其柔和的色彩。由于长腔多，"字正腔圆"是特别考究的。弹唱俞调必须真假嗓结合并有比较灵活多变的唱法和技巧，包括气息和声音的收放等。俞调的这些特点，带来了俞调演唱中高亢与低沉、委婉与平整、刚劲与柔和、圆润与顿挫等诸种因素的结合。它旋律悦耳，表现力强，在新中国成立后弹词女演员地位愈益重要的今天，俞调更成为多数女演员最主要的唱调。同时，由于俞调唱腔优美，旋律起伏大，音乐性强，具有较为宽广的发展余地。

祁调的成名是1931年"九·一八"事变之际，当时祁莲芳在"李树德堂"电台做夜档，演唱时间从晚11点到次日凌晨1点，他与陈莲卿合作的书目有《双珠凤》《小金钱》《绣香囊》等。祁调源于俞调，同时与陈调及京剧程（砚秋）派唱腔也有联系。祁调的基本腔型（包括过门）是这样的：

例70：

$1=$♭B $\frac{2}{4}$

♩=72

```
3  21 | 12 126 | 53 5. | 32 15 | 61 56 | 1.2 76 |
苦  怜            哭急叫 一声    夫，

53 5. | (35 23 | 65 32 | 15 32) 33 21 | 12 126 | 5 - |
                                      咽      喉

11 65 3 | 5  1 | 23 16 16 | 5. (65 | 32 16) | 61 5 - ‖
噎住    口含                              糊。
```

从上例中我们可以看到，它的基本轮廓与老俞调是相近的，但旋律进行却不一样，如：6.123｜126｜5 - 这样的音调，与陈调唱腔又不无渊源。祁调弹唱运用了低弹轻唱的方法，听来低回轻叹，十分雅静，时人称之为"催眠曲""迷魂调"。其唱腔缠绵、悲哀，如泣似诉，速度较迟缓。祁调还有以下一些特点：

1. 节奏舒缓，行腔柔美。旋律中经常出现的小六度上行跳进和小七度上下跳进，增添了柔美的色彩。如过门：

例71：

$\frac{2}{4}$ 32 116 | 54 32 | 15 32 ‖

唱腔：

例72：

$\frac{2}{4}$ 1 36 | 5 - | 32 1 | 6 4. | 3 6 | 5 - ‖
 人家 道我 哭姑 夫，

再如：

例 73：

$\frac{2}{4}$ 1 1 6 5 | 3 5 2 3 2 | 1. (7 | 6 5 3 5 2) | 1 - ‖
独 夜　　　　　　　　　　　　人。

从上几例可看出祁调基本是由旋律跳进加音阶下行级进构成的。

2. 祁调的唱法特别含蓄。它讲究气息和声音的控制，唱时切忌吵和响。如果说俞调唱法有放有收的话，祁调唱法基本就是收的。它对呼吸要求较高，由于缓吸缓呼、急吸缓呼运用较多，呼吸上更需要支撑与控制。同时，呼吸的方法、发声的方法又必须结合着内容的表现来进行。

3. 祁调的过门比较独特，具有别致的风格。如放在上句唱腔前的过门是：

例 74：

$\frac{2}{4}$ 3 5 | 3 2 1 1 6 | 5 4 3 2 | 1 1 5 5 |

5 3 2 1. 3 | 2 5 3 2 | 1 6 1 | 5 5 3 2 ‖

祁调琵琶弹奏中左手常用吟音和推挽音，这是受古代琵琶文曲的影响，其音调与老俞调过门及民间乐曲有关。

4. 祁调行腔中还有一些特性音调，颇有色彩。如：

例 75：

$1 = {}^{\flat}B \quad \frac{2}{4}$

♩=72

4 3 | 6 4 | 3 2 3 2 1 2 1 2 6 | 5 - | 6 4 |
哥 哥　啊，　　　　　　　　　　　　曾 记

3 2 | 1 2 3 2 1 6 | 5 6 4 3 | 2. (3 2 |
得 （呃）

1 2 3 5 | 2 2 3) 2 | 3 6 5 3 | 3 2 1 | 6 1 2 3 |
　　　　　　　桃 月 （呃） 初　三　会，

1 2 2 6 | 5 6 1 2 | 3 2 | 1. (5 | 3 5 2 3 | 6 5 3 2 |

$$1\quad 1\ 5)\ |\ 6\ 1\ \dot{2}\ 3\ |\ \dot{2}\ \dot{1}\ 6\ 1\ |\ 5\ -\ |\ \dot{1}\ 6\ 3\ |$$
　　与　君　家　　　　　　　　　得　见　在

$$5\ 1\ |\ \underline{2\ 3}\ \underline{1\ 6\ 1\ 6}\ |\ 5.\ (\underline{6\ 5}\ |\ 3\ \dot{2}\ \dot{1}\ 6)\ |\ 5\ -\ \|$$
后　　园　　　　　　　　林。

周云瑞在 20 世纪 50 年代末对祁调的唱腔和伴奏过门有所加工和丰富。如他演唱祁调开篇《秋思》中的唱腔：

例76：
　　　　　　　　　　　　　　　　　　《秋思》　周云瑞弹唱
$$1=\flat B\ \frac{2}{4}$$
$$\quad =72$$

$$(0\ 4\ |\ \underline{3\ 2}\ \underline{7\ 2}\ |\ \underline{3\ 6}\ \underline{5\ 6})\ |\ \underline{7.\ \dot{2}}\ \underline{6\ 7}\ |\ \dot{2}\ -\ |\ \underline{5\ 3}\ \underline{5\ 6}\ |$$
　　　　　　　　　　　　　　翘　首　望

$$7\ -\ |\ (\underline{7\ \dot{2}}\ \underline{6\ 7})\ |\ \dot{2}.\ \underline{3}\ |\ \dot{1}\ 7\ |\ 6.\ (7\ |$$
君　　　　　　　　　　烟　水　阔，

$$\underline{6\ \dot{1}}\ \underline{5\ 3\ 5})\ |\ 6\ -\ |\ (\underline{6\ \dot{1}}\ \underline{5\ 6})\ |\ \dot{1}\ \dot{1}\ |\ \dot{2}\ |\ \underline{6\ \dot{1}}\ \underline{5\ 4}\ |$$
　　（呃）　　　　　　　　只　见

$$\underline{3\ 5}\ \underline{1\ 2}\ |\ 3\ -\ |\ 5.\ \underline{3}\ |\ 2\ 1\ |\ 6.\ \underline{5}\ \underline{3\ 2}\ |\ 1\ -\ \|$$
浮　云　　终　　日　　行。

上例就吸收了昆曲的音乐因素并用属音离调的方法发展了唱腔。再如《秋思》中"十二楼中月自明"后面一段长过门，也是在原来祁调过门的基础上吸收民间乐曲的音乐材料创新而成。由于祁调优美、抒情的特性，在近来弹词女演员的演出中渐多应用，而她们在运用中结合内容表现和个人条件，往往又有不同的加工和丰富。如邢晏芝演唱的祁调《红楼夜审》选曲唱段：

例77：
　　　　　　　　　　　　　　　　　《红楼夜审》　邢晏芝弹唱
$$1=D\ \frac{2}{4}$$

$$\dot{2}\ -\ |\ \underline{3\ 3}\ \underline{5}\ \underline{5\ 7\ 6}\ \underline{5\ 3}\ 5.\ |\ \underline{3.\ \dot{2}}\ \dot{1}\ |\ \underline{6.\ \dot{2}}\ \underline{7\ 6}\ \underline{5\ 3}\ 5.\ \|$$
自　幼　　　　　遭　颠　沛，

这里小六度下行旋律结合着切分节奏的运用，对书中女性角色的形象塑造和细腻的内心刻画，无疑是有所作用的。祁调也有快、慢之分，快祁调用真嗓为主唱，但特色性不强，不如慢祁调来得典型。但一般说来，祁调在表现高亢、激奋的情绪方面有所欠缺。

侯调是侯莉君在新中国成立后根据自己的嗓音条件学唱俞调和蒋调，并吸收京剧旦角唱腔，发挥个人的演唱特色而形成的。它于20世纪50年代中期起流行书坛，在女声弹词演唱愈益发展的今天，其流传的范围越来越广。由于侯调中的俞调成分比较大，我们且将它归入俞调腔系论述。侯莉君当时演唱的书目为《琵琶记》《梁祝》和《孟姜女》，所演人物大多是性格柔弱、情绪悲苦的，唱腔因之也委婉曲折、缠绵悱恻，以便生动地唱出人物角色别恨离愁、哀怨悲凄的心情。从演唱形式上讲，当时她与钟月樵拼男女双档，男女同调演唱（一般定调1＝D）促使她的唱腔做较大幅度的上下回旋。侯莉君假嗓比较宽亮，亦有利于她用三回九转的长腔，更加淋漓尽致地抒发人物悲情。侯调的特点主要有以下一些：

1. 节奏较为缓慢，行腔舒展流畅。在俞调长腔的基础上吸收了京剧旦腔后，生发和创造了一些更长且擅于抒发人物内心的甩腔。如侯调的代表作《莺莺拜月》里的唱句：

例78：

《莺莺拜月》 侯莉君弹唱

上例中"二五"句式的长腔长达 30 小节以上，这样的特长腔在整个弹词书调中是罕见的。侯调在短腔的设计运用上也有自己的特点。如小三度的曲调进行和上下回旋等旋法，都是比较独特的，尤其是力度较弱、色彩柔美的小三度进行运用得很普遍。侯调短腔的基本腔型如下：

例 79：

《梁祝·英台哭灵》 侯莉君弹唱

侯调基本腔型强调宫音 **1**，上下句结音常用 **1**，因此，就具有宫调式为主的特点。这也表现出俞调腔系的流派在发展过程中受到了周调、蒋调的影响。

2. 侯调唱法上运用独特的颤音、倚音与顿音相结合。它一方面与演员特殊的嗓音有关，另一方面也表现了一定的演唱技巧。如：

例 80：

[乐谱：1=D 2/4 3/4 ... 姻缘簿上名未标，短短的青春就把命夭。]

应该说明的是，有人以侯莉君演唱时天生有某些颤抖音，因而全盘否定这一弹词流派，甚至对已被人们肯定并被誉为"侯调"的流派，采取不承认主义，这种做法本身是违反艺术科学的；但如果后学者本身不具备侯莉君同样的嗓音条件，却硬去不自然地模仿她的颤抖音，这也同样是不科学的。

3. 与侯调唱腔相配合，过门中也有一些不同于其他流派的旋法，它们是侯调流派的有机组成部分。如上句过门：

例 81：

[乐谱]

下句接上句过门：

例 82：

[乐谱]

侯调也有快慢之分，其特色是，在用真假声演唱的慢速唱调上表现较鲜明，在用真嗓演唱的快速短腔唱调上就差一些。在各类人物角色的表现上，侯调有着一定的局限。近来，用侯调表现女性角色感物抒怀的弹词演唱渐趋多见，婉转、抒情的侯调有进一步发展的趋向。

三、马调和马调腔系

马调是弹词书调中的重要流派，它比俞调更适合说书（叙述故事），因而在后来弹词书调的发展中起着基础的作用。马调几乎完全是吟诵性的，唱腔与语言特别接近。它结构紧凑、字音简洁、质朴豪放、通俗易懂，叙述性特强。前人评论弹词书调"其声调惟起落处转折略多，余则平波往复，至易领会，故妇孺咸乐听之"①，就是指的马调。马调创始人马如飞的弹唱我们现在已无法听到，根据推断，老马调速度很慢，旋律较平，唱起来有较多的停顿，多"书卷气"，更接近于旧时苏州地方吟诵诗书的音调。清末民初的魏钰卿的说书和演唱感情充沛，很传神，而且他嗓音好，中气足，演唱中将马调刚劲、爽朗、豪放的特色大大加强。当时上海的《晶报》曾把京剧中的谭鑫培、大鼓中的刘宝金和弹词的魏钰卿并列为文坛魁首，一般听众也赞誉魏的马调唱法为"魏调"。我们举魏调基本腔型为例，从中可以窥见马调当时的唱法及其主要特征。如下例：

例83：

《珍珠塔·哭塔》 魏钰卿弹唱

$1=B \dfrac{2}{4} \dfrac{3}{4}$

♩=144 稍快

（曲谱）

小姐是终日凝愁双泪悬，效颦（呃嗯）（嗯）愁绪在两眉端。她可怜欲眠眠不稳，

① 见《清稗类钞·弹词》。

```
5 6  1)  | 2 2. | 3  5 | 5 3  2  7  6
         起来    闲倚   曲栏

 6  6  6 | 5  5 0 | 5  —  (2 3 | 5 6 3 | 5 6 3) ‖
                    杆。
```

弹词界一般认为魏钰卿唱调是较为正宗的马调继承流派，我们从魏调的基础腔型可以看到它节奏的处理往往很自由、不规则，这种自由形态的马调唱法，较宜于单档演唱。总的说来马调有如下一些特点：①配合那种朗诵体的曲调，音乐结构比较自由。②马调句式除了基本的七字上下句之外，较多地运用凤点头和叠句等变化形式，每句字数也从基本的七字，衍生出"三三""五五"等变体。马调在腔词关系上多一字一拍的形态，因此是字多而腔少，曲调宜于叙事。③马调的一般唱法是用真嗓，音域不宽，只一个八度左右。④上下句唱腔一般是旋律级进下行。如魏含英唱的《写家信》：

例84：

```
                              《写家信》  魏含英弹唱
1=♯F  2/4  3/4

1  6 1 0 | 5 5  5 3 | 3 1  2  3 2 1  1 6 | (过门) | 5. 3  3 2
未  曾   落 笔      已  心    伤，                 正 思

2 1.  | 5 3  1 | 1  0 | 2 7  6 5 | 3  | 1  1  7
落笔    泪 两 行，      已 经    落笔

6  5 3 5 | 6 16 6 16 6 16 | 5  — | (5  5 6 5) | 5 — ‖
断 回                     肠
```

马调下句尾腔的曲调进行往往有特征性的表现，如上例的"断回肠"处就是。过去人们辨认马调时往往根据其下句唱句的第六字，说它"惟唱到末一字之前故缓其腔，而将末一字另吐于后，有若蜻蜓点水光景，最动人听"①。这种唱法，实际也是从诗书的朗诵调衍化而来的。⑤马调一般为徵调式，与魏钰卿同时的还有杨月槎和杨星槎双档的马调唱法。其中杨月槎唱法类似老马调，完全用真嗓唱，杨星槎唱法则吸收了某些俞调因素，成为"马"夹"俞"的真假嗓并用唱法。如下面谱例中杨星槎所弹唱的《珍珠塔·婆媳相会》（高音 do 以上用假声）：

① 见惜花主人《烟花琐记》。

例85：

《珍珠塔·婆媳相会》　杨星槎弹唱

$1=\text{B}\ \frac{2}{4}\ \frac{3}{4}$

（乐谱）

小姐是她眼睁睁 看定老夫人，战战兢兢如履薄冰，不觉浑身冷汗淋。她娇躯跪倒在楼坪，哭出哀哀断肠声，断肠声里把舅娘 称。

20世纪30年代前后沈俭安、薛筱卿双档《珍珠塔》崛起，他们根据自己的嗓音条件和不同的人物表现，继承发展了魏钰卿的马调唱法，在魏调的基础上分别派生出沈调和薛调这两个不同的流派。沈调韵味醇厚，演唱风格沉郁顿挫，转腔注重倚音和切分音的运用，音调柔和，下句尾腔（俗称"拖六点七"）处过门停两拍。如下两例：

例86：

《珍珠塔·打三不孝》　沈俭安弹唱

$1=\text{B}\ \frac{2}{4}\ \frac{3}{4}$

中速

（乐谱）

说道姑丈姑娘钦敬 尊，

例87:

例88:

《珍珠塔·哭塔》 薛筱卿唱

薛调的演唱风格刚劲明朗,咬字讲究口劲,喷口重,字头较扎实,下句尾腔第六字转腔较紧,过门停一拍。如下例:

$\underline{\widehat{6}}$ $\underline{\underline{6}}$ | $\underline{6\cdot\underline{7}6}$ 5 ($\underline{3\,5\,6\,\dot{1}}$) | 5 ($\underline{3\,\underline{3\,2}}$ | $\underline{1\,1}$ $\underline{5\,2}$ 3) ‖
　　　　　　　团。

两句唱腔相比较，一个低回沉郁，一个高亢明快；一个语调委婉，一个干净利落。下句尾腔，也有不同的表现。同样的四三唱句，下句第六字唱腔后面的过门，一个多一拍，一个少一拍，弹词界惯以"双过门"和"单过门"的称呼以示区别。沈、薛调的突出贡献在于它们开创了书调伴奏和衬托的新局面，有关这方面的问题，我们放到后面"弹词伴奏"的章节再介绍。

从沈、薛调起，马调的演唱节奏比较规则，强弱节奏分明。据薛筱卿讲述，他的薛调从京剧的程（砚秋）派唱腔中受到启发，运腔中（特别是在尾腔处）很注意那种含蓄的韵味，不是一览无余、平铺直叙，而是在平直的唱中讲究"弦外之音""韵外之韵"。如他唱的《痛责》下句：

例89：

$1=B\ \dfrac{2}{4}\ \dfrac{3}{4}\ \dfrac{1}{4}$

$\underline{5\cdot 3}$ $\underline{\overset{5}{3\,2}}$ | 2 $\underline{1\,6}$ 1 | 5 $\underline{6\cdot 2}$ $\underline{\overset{5}{6\cdot \underline{7}6}}$ 5 | ($\underline{3\,5\,6\,\dot{1}}$) | 5 0 ‖
愠　怒　含　悲　把　贤　弟　　　　　　　　　　称。

由于尾腔的转腔紧，形成了一种Q型唱法，似乎声尽意不尽，很有韵味。薛调的发声位置靠前，多口腔共鸣，演唱风格上更显得干脆、爽直、明朗。

琴调在新中国成立前已经初具雏形，当时上海的《书摊周刊》上就有人称之为怪调。根据演员自己的介绍，琴调的正式形成，是在1951年创腔者与郭彬卿拼档说《梁祝》以后的一段时间里。朱郭双档的朱（女性）为上手，郭任下手，俗称"反串"，而上手所起角色多为男性。因为朱雪琴的女声嗓音比一般来得宽厚，郭彬卿男声嗓音比较尖薄，双方合在一起就用同调（1=E）演唱。朱雪琴个性开朗，从小就喜欢模仿戏曲中气质硬朗的武小生表演。她打过俞调的基础，但纤细、缠绵的俞调演唱风格与她的个性气质不相符，尤其是与郭彬卿拼为男女双档同调演唱马调以后，觉得对于自己女声嗓音的充分发挥很不利。经过长期的积累和摸索，朱雪琴在沈、薛调的基础上，吸收了俞调和小阳调上翻下落的旋律特点，保留了马调明快的节奏和落腔方法，再加上许多个人特色性的成分之后，琴调逐渐形成。这样形成的腔调，同时兼有马调叙事和俞调抒情两方面的特点。琴调的腔型可参见下编谱例朱雪琴《潇湘夜雨》。琴调的主要特点如下：

1. 将马调一般曲腔的进行改为向上翻。如沈、薛调：

例90：

$1=\mathrm{B} \quad \frac{2}{4} \quad \frac{3}{4}$

$\widehat{3 \underline{6}} \; 1 \; | \; 1 \; 0 \; | \; 5 \; \underline{5 \; 3} \; | \; 1 \; \widehat{3 \; \underline{2 \; 1}} \; | \; 1 \; \dot{6} \; \|$

云　烟　烟　　　烟　云　笼　帘　　　房，

琴调就变成这样：

例91：

$1=\mathrm{B} \quad \frac{2}{4} \quad \frac{3}{4}$

$\widehat{3 \underline{6}} \; 1 \; | \; 1 \; 0 \; | \; \underline{1 \; 6} \; \underline{6 \; 5} \; | \; \underline{3 \; 5} \; \underline{1 \; 3} \; | \; 5 \; \underline{2 \; 3} \; | \; \underline{1 \; \underline{6 \; 1}} \; \dot{6} \; 1. \; \|$

云　烟　烟　　　烟　云　笼　帘　　　　　房，

类似的例子很多，而这种变化又更多地表现在上句唱腔当中。

2. 吸收了一些小阳调和俞调的乐汇并加以糅合改造。如：一般马调上句是：

例92：

$1=\mathrm{B} \quad \frac{2}{4} \quad \frac{3}{4}$

$\underline{5 \; 3} \; \underline{3 \; 2} \; | \; 2 \; 1 \; - \; | \; \dot{5} \; \underline{\dot{6} \; 2} \; | \; \underline{\dot{6} \; \underline{7 \; 6}} \; \dot{5} \; 0 \; | \; \dot{5} \; \|$

而琴调是这样唱的：

例93：

$1=\mathrm{B} \quad \frac{3}{4} \quad \frac{2}{4}$

$3 \; \dot{1} \; \underline{6 \; 5} \; | \; \underline{5 \; 6} \; \underline{3 \; 2} \; | \; 1 \; - \; | \; \underline{3 \; 2} \; \underline{3 \; 5} \; \underline{2 \; 1} \; | \; 2 \; \underline{\dot{2} \; \dot{6}} \; \underline{\dot{7} \; \dot{6}} \; | \; \dot{5} \; 0 \; | \; \dot{5} \; \|$

这就具有了小阳调"上翻下落"的因素。据朱雪琴说，她很早就曾有意识地尝试用真嗓来唱俞调。如她在《梁祝》里是这样唱的：

例94：

$1=\mathrm{B} \quad \frac{2}{4}$

$\underline{0 \; 5} \; | \; \underline{5 \; 5} \; \underline{3 \; 5} \; | \; \dot{1} \; 7 \; | \; 6 \; - \; | \; 6 \; \underline{\dot{2} \; 7} \; | \; \underline{6. \; 7} \; \underline{6 \; 5} \; \underline{5 \; 3} \; | \; 0 \; \underline{0 \; 5} \; \|$

她　因　何　呆　呆　　　（嗳）　　　　　　　（嗳）

```
6 5 i    | i. 2 6 5 | 3. 5 6 i | 6 5 3 i | 2 - | 2 i ‖
```

虽然琴调中出现了俞调和小阳调元素很强的唱腔，但由于加快了原来的演唱速度，加上唱法不同，原来的风格被改变了。这同时也形成了琴调能够快速升降，跳跃性强的特点，旋律的上下幅度被大大拓宽。

3. 特殊的顿音以及顿音与连音相结合的唱法。如：

例95：

$1=B\ \frac{2}{4}$

```
3    5    | i    3. 5 | 6 i 6 5 | 5 6 3 2
万   紫   千   红
```

```
1   -   | 5   6. 1 | 2 3 7 6 | 5. 3 | 1 5 -  ‖
        遍   地              春。
```

尽管琴调尾腔与沈调略近似，由于唱法上的差异，风格就不一样了。

4. 还有体现在琴调过门和伴奏上的特色。如三弦多用滑音，造成较强的跳跃性，琵琶细密的伴奏加强了节奏感，等等。

5. 发声方法上多口腔共鸣。

此外，还有一些其他特点。值得提出的是：有些演员唱琴调，滥用了它的顿音和跳跃性，这就未免失之轻佻，不应提倡。

总体来说，马调腔系诸流派在抒情性的表现功能方面略逊。从马调的发展状况看，则旋律越来越自然流畅，歌唱性也越来越强。

四、综合腔系

综合腔系流派繁多，大致说来都是在更大程度上同时综合了俞调和马调的特点而形成，与直接从俞调或马调衍繁而来的流派有所区别。现择要论之。

小阳调

按照过去的看法，小阳调是在慢俞调的基础上加快速度、简化旋律的产物。由于它实际较多吸收了马调的因素，我们现在还是将它归入综合腔系来谈。小阳调的基本腔型如下：

例 96：

《莺莺拜月》　杨仁麟弹唱

（简谱略）

一步　步　　　　　　　步　入　亭（呃）中去，　　　　　　（呀）

再（啊）添　添　添满　一炉　　　　　香。

我们只要将它和俞调上句、马调下句唱腔做一比较，其源流关系便不难看出。典型的俞调和马调的唱句分别是这样：

例 97：

（俞调上句）

（简谱略）

（马调下句）

（简谱略）

由此可见，上例中小阳调的基本腔型，上句来自俞调，下句来自马调，演唱中真假嗓并用。在弹词演出以男单档为主的时期，艺人弹唱小阳调的很多，因为男演员一人兼任各类生、旦角色，弹唱小阳调比较适宜。后来，随着弹词男女双档和三股档的崛起，角色有了一定的分工，唱小阳调的演员才越来越少。另外，小阳调的下句尾腔常用八度直线下行的旋法。如：

例98：

$\frac{2}{4}$ 5 53 | 21 16 | 5 (6 5) | 5 - ‖

这在所有书调流派中是比较独特的。

夏调和杨调

夏调为 20 世纪 30 年代著名弹词艺人夏荷生的唱调，它素有"俞头马尾"之称，在弹词界又有"雨夹雪"的称谓。夏调与小阳调的不同在于，它以马调为主，融合一些俞调因素，其基本腔型是：

例99：

《三笑·上堂楼》 夏荷生弹唱

$1=F$ $\frac{3}{4}$ $\frac{2}{4}$

中速

5 1 3 | 5 1. (5 | 32 1) | 3 05 | 5 3 5 | 23 21 |
但见那 楼 头　　　　　　摆　设 果 新（嗯）

1 (05 32 1 | 11 12 1) | 1 5 | 5 23 1 | 5 3 2 | 6 2 |
奇，　　　　　　　　文 宾（嗯） 不 语 暗 思

1 6 5. (6 | 5 6 5) | 5 - | (32 15 | 11 12 1) | 5 3 5 |
　　　　　　疑。　　　　　　　　　　挂 起

1 | 65 53 23 2 | 1 11 | 1 5 | 5 X (05 |
中 间　 一 幅 名 人 （嗯） 笔，

35 1 | 11 12 1) | 5 16 5 3 | 5 | 5 0 7 | 1 7 |
　　　　　　画的 是 渔 樵 问 答 柳 荫

6. 1 5. (6 | 5 6 5) | 5. (5 | 32 15 | 11 12 1) ‖
（嗯）　　　溪。

夏荷生本身嗓音高，音色亮。他的弹唱定调比一般男声高四五度，听起来清脆嘹亮，音调高昂，当时即以响弹响唱蜚声书坛。夏调过门往往很短，唱腔不受过门的限制，

这就增强了唱词内容的连贯性。在速度处理上也比较自由，有时往往快弹慢唱，使唱词中间的重要部分得到突出和强调。唱法上也是真假嗓相结合。

杨振雄唱调是在夏调的基础上吸收了其他音乐因素发展而成的。据杨调创造者自己介绍，他从小也学俞调，后来说唱《描金凤》《大红袍》时，因唱俞调与书性不符，遂改唱一般"懒怕调"（一般说唱性很强而个人特色不强的自由调），一直到20世纪40年代说唱《长生殿》时，形式与内容发生了很大的矛盾，他通过长期的积累、刻苦钻研，从自小喜爱并耳濡目染的夏调、魏调和昆曲中吸收营养，独具风格的杨调终于在1947年左右成名。杨调流派的重要特点是快弹慢唱（或称紧弹宽唱），节奏与速度处理灵活多变，用真假声演唱。杨调的基本腔型如下：

例100：

《长生殿·闻铃》　杨振雄弹唱

[乐谱：龙泪纷纷 / 泣玉人。]

杨调流派综合马调因素的谱例如上例"少人行"的唱腔，其行腔实际也受到俞调因素的影响。杨调演唱中有着快与慢、紧与松、高亢与低沉、激奋与委婉等多方面强烈的对比，叙事中颇有抒情的味道。另外，真假嗓的对比变化和用气的粗细、音量的收放也都比较考究。缺点是拖腔有时过分松散、自由或冗长，某些雅致的行腔很难学，不易上口，这就使它的传唱受到限制。

徐调

这是20世纪20年代初开始形成的另一种流派，它脱胎于小阳调。如果说小阳调是介于婉转多腔的俞调和流利爽快的马调之间的唱腔，徐调则是介于俞调和小阳调之间的唱腔。徐调在形成之初有短腔、短长腔、长腔三种，后来又发展了长长腔。它曲调婉转，节奏舒缓，拖腔较长，宜于抒情又可叙事。徐调总的风格是优雅从容、软糯柔美。其基本腔型如下例：

例101：

《狸猫换太子》　徐云志弹唱

[乐谱：伶俐聪明 / 寇宫人，/ 她奉主命]

```
1̇ 2̇ 1̇  5 5 5  1̇ 1̇ 1̇ )| 1̇. 3  ⁵3 | 5   2  | 2̇. 7 | ⁶7  7 6 7 6 |
              且   向   御   园

5   2̇  | 5. 3  (5 5 6) | ³5  (2 3 | 5  5 6  3 2 3 | 5 6 3 5  1 5 5 |
              行。

1̇ 1̇  5 5 5 | 1̇ 1̇ 2̇) 5 5 3 | 1̇. 3  5 | 1̇   3 | 1̇. 6  5 3 5 |
她 是  手  捧    妆  盒  心   忐

X (5 5  3 2 3 | 5 6 3 5  1 5) | 3̇ 3̇.  2̇ | 2̇. 1̇  6. 5 3 |
忑,                一 步

1̇ 1̇ 3 5 | 6 2̇.  7 | ⁶7  7 6 7 6 | 5. 7 6 3 |
一 思    一 沉

5 ∨ 6 1̇ 6 | 2̇ 6  5. 3 (5 5 6) | ³5  (2 2 3 | 5 5 5  3) ‖
                        吟。
```

徐调突出的地方在于它广泛地吸收了苏州地区的民歌、戏曲唱腔及叫卖声等。并把他们融为一体，统一在自己特殊的风格下。如过去商贩叫卖声：

例102：

```
4/4  2 2  1̇ 2̇  3 5  2 3̇ 2̇ | 1̇ 6  6 1̇ 5  1̇ 7  1̇ ‖
   阿 要 盐 金 花    菜  啊，两 个 钱  一   包。
```

徐调的唱腔有这样的旋律：

例103：

```
2/4  2̇ 1̇ 3 | 2̇ 2̇ 1̇ | 6. 5 3 | 6 5 3 5 | 2̇ 2̇ 2̇ | 1̇ 6 6 6 1̇ ‖
  冷 清 清        两 个   小 梅 香。
```

徐调的唱句，字与字之间常常连成一片，抑扬婉转，圆润软糯。它独特的唱法与西欧18世纪的美声唱法有些暗合。如音色优美，音与音之间的连接平滑均匀。徐调尤多倚音和滑音等。由于连续使用速度很慢的滑音和切分音，听来更觉软糯，所以时人称它为"糯米腔"。它与夏调一样，定调一般比男声高四五度音，也需用真假嗓来唱。

不同的是,演唱徐调更多需用假嗓。而且真假嗓之间的转换和过渡自然、和谐,位置统一,演唱时需有较高的换声技巧。徐调唱法还比较讲究鼻腔和额窦共鸣的运用,音色明亮,操控自如。新中国成立后,徐云志在原来的基础上又发展出一种明快朴素的唱法,使徐调的适应性大大加强。徐调虽有软糯的特色,但如果演唱者过多运用滑音则会导致油滑和轻佻,也应加以注意。从目前的发展情况看,清新、柔美的徐调现在也有扩大流传的趋势。

周调和蒋调

蒋调是现时弹词书调中最重要的流派之一,从它蜚声书坛至今,一直对后来书调音乐的发展起着重要的作用。蒋调源于周调,周调又来自马调和俞调。蒋月泉自1937年始与周玉泉拼档说书,而蒋调的初步成名约在1938、1939年间。当时蒋月泉除了说书,还常在上海各电台弹唱开篇。无线电兴起之后,弹词节目尤多,听众对弹词的演唱有了新的要求。据蒋月泉说:"在电台演唱开篇,听众要求有完整的形象,有起、承、转、合,有韵味。这对当时弹唱的发展很有好处。"周调直接来自于张福田的马调唱法,实际上马调因素较多。它名为慢调,其实是一种中速唱调,在前期甚至类于马调的小快板。周调的基本腔型如下:

例104:

《文武香球·桂英订婚》 周玉泉弹唱

蒋月泉年轻时嗓音好，中气足，演唱态度认真，他在学唱周调的过程中较充分地发挥了个人条件方面的很多长处。请看以下比较：

例105：

周调

例106：

蒋调

可见蒋调开始是在周调的基础上放慢速度、变化节奏、丰富唱腔而形成的。它在唱法上很注意装饰音的运用，如在周调里这样的唱腔：

例107：

到了蒋调里放慢速度后就发展成这样：

例108：

用蒋月泉自己的话来说，这叫作"满弓满调，唱得足"。蒋调的基本腔型如下：

例109：

《海上英雄》选曲　蒋月泉弹唱

（简谱内容略）

蒋调注意从京剧老生唱腔尤其是余（叔岩）派、杨（宝森）派唱腔中吸取营养，在咬字、行腔、用嗓及唱法各方面都有所吸收和融合。另外，蒋月泉从小就学唱的俞调对蒋调的形成和发展也不无影响。新中国成立后，他根据演唱内容的需要，吸收了其他书调流派的长处，在慢蒋调的基础上又发展出来中速蒋调和快蒋调，时代特征比较鲜明。蒋调在新中国成立后的演出中注重声与情的统一，曲折圆润的唱腔有了更丰富的思想内容。蒋调主要的艺术特点如下：

1. 唱腔一字多音，跌宕回旋，兼有马调的叙事性和俞调抒情性的特长。如：3 3 2 1 3 5 | 1. 6 6 5 3 2 |（哪晓李 郎）这样的行腔类于俞调唱腔。又如：1. 5 3 1 | 3 3 2 3 2 1 1. 6 |（杜 十 娘）又类似马调唱腔。

2. 创造出一些与周调不同的唱腔。如：3 2 3 2 1 ‖ 3 2 3 2 1 1 ‖ 3 3 3 2 3 2 1 ‖ 1 5 6 1 2 | 2 1 6 1 5 ‖等。

3. **4** 音的强调运用增强了唱腔色彩，使弹词书调综合七声旋律的发展日趋巩固和完善。原来马调中的曲调，在周调、蒋调中突出 **4** 音后就成了 4. 5 3 5 3 | 3 2 3 2 1 |。书调中特性很强、影响最大的弹词过门：0 5 4 3 5 1 | 3. 2 3 5 1 | 也从蒋调而来。

4. 唱法上的特点突出表现在咬字、运腔饱满而富于变化。蒋月泉十分讲究咬字的字头、字腹、字尾，讲究四呼、尖团音，讲究发声方法，讲究用气、用嗓、共鸣位置等，演唱时刚柔并济，韵味醇厚，悦耳动听。蒋调还经常采用"死板活唱"的演唱方法，唱腔可以不受伴奏过门的限制，收放自如，自由灵活，使唱词词意更加突出，情绪表

现更为集中。另外，蒋调唱法上又十分含蓄，经得起欣赏者的再三咀嚼并会回味无穷，这也是蒋调演唱的特色之一。由于在声与情的方面下了功夫，听起来声情并茂，真切感人。除了某些出于内容表现需要，不能"因字废腔"的例子外，蒋调前期也有些"因腔害字"的倒字。20世纪50年代蒋月泉到治淮工地体验生活产生了灵感，从表现《赵盖山报名》开始，从慢蒋调中逐渐派生出了快蒋调。

丽调

丽调是弹词书调中变化最大、发展最快的一个女声流派唱腔，它源于蒋调，又广泛地从其他各种流派以及南北戏曲、曲艺和现代音乐语言中博采众长，并加以融会贯通地创造。丽调于1953年后逐渐成名，50年代末、60年代初风行书坛。与众不同的是，丽调的风格、特色是通过主创者在各阶段精心设计和演唱的弹词开篇，以及在好几个中短篇的演出中表现不同人物的唱段中逐渐体现出来的。丽调的形成与它所弹唱的长篇书目没有多大关系。早期的丽调弹唱以蒋调为基本轮廓，行腔中女性化的装饰润腔颇为丰富。在其胚胎阶段就已显示出特征鲜明的唱腔风格。如：

例110：

$1=F \quad \dfrac{3}{4} \quad \dfrac{2}{4}$

$5 \quad \underline{5232} \; 1 \quad | \; \underline{5 \; 7 \; 1} \quad | \; \underline{2125} \; \underline{3 \; 2} \quad | \; \underline{2 \; 7} \; \underline{2} \; \underline{6 \; 5} \quad | \; \underline{2 \; 3} \; 5 \; - \; \|$

这实际是从蒋调衍生出来的。尤其是它后面 $\underline{2\,7}\;\underline{6\,5}\;|\;\underline{2\,3}\;5\;-\;|$ 的旋法，就是对蒋调 $\underline{5\,35}\;\underline{2\,1}\;|\;1\;-\;|$ 的唱腔用属离调的手法发展处理的结果。这时的丽调风格表现为委婉缠绵和纤细，宜于表现女性角色哀怨悱恻的情绪，其代表性曲目如中篇弹词《罗汉钱·决不能再让艾艾入牢笼》《王魁负桂英·情探》《杜十娘·投江》等。徐丽仙1958年谱唱的弹词开篇《新木兰辞》，为表现好历史英雄人物，运用了板腔手法，大大丰富了丽调的表现力；1960年谱唱的开篇《六十年代第一春》，节奏明快，形式活跃，吸收了北方快板的节奏和俞调的旋法，表现了蓬勃昂扬的情绪；1964年吸收新农村紧张而欢快的劳动节奏谱唱的开篇《全靠党的好领导》，给丽调唱腔带来了新的突破，从此丽调进入了一个明快、刚健的新的发展阶段。正如徐丽仙本人所说："我的唱腔从《罗汉钱》到'梨花落'（即《情探》）闯了一大步，到《新木兰辞》又闯了一大步，到《六十年代第一春》《全靠党的好领导》又闯了很大一步。"[①] 丽调的主要艺术特点有：

① 见《文汇报》1979年7月12日第四版。

1. 丽调在统一的风格下，既有深沉、优美、隽永的特色，也有明快、流畅、欢快的色彩。如《新木兰辞》"鼙鼓隆隆山岳震"一段吸收了河南豫剧音调及常香玉的唱法，《社员都是向阳花》中吸收了群众歌曲的因素，《小妈妈自叹》中糅合了摇篮曲的要素，等等。变宫音 **7** 和清角音 **4** 的大量运用，以及在《社员都是向阳花》《见到了毛主席》《饮马乌江河》等开篇的演唱中，唱腔从基本宫调系统向上下五度宫调的转换发展，等等，都是学习现代音乐语言、借鉴各种音乐发展手法的结果。

2. 丽调打破了某些传统书调伴奏四平八稳的状况，过门的运用灵活多变。如：

例111：

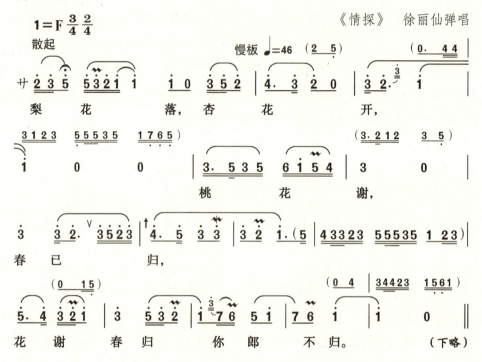

这样的小过门一改原来常有的重复、冗长的弊病，结构严谨，与唱腔更紧密地糅合在一起。（上例尽管是"凤点头"句式，我们仍可将它作为丽调某个发展阶段的基本腔型来看。）

3. 丽调很多开篇和唱段在整体结构上，尤其是在各大段落之间有了比较突出的对比、变化。如开篇《见到了毛主席》中，A 段（八句）+B 段（八句）+C 段（16 句），A 段和 C 段都是一般的 $\frac{2}{4}$、$\frac{3}{4}$ 节拍，中板速度，B 段却是 $\frac{3}{8}$ 节拍，快速，各段的调性也不一样。类似的例子也很多，由于他们结构严谨，布局得宜，音乐性很强，内容与情绪的表现就十分充分。

4. 扬长避短，根据个人嗓音条件形成了许多独特的唱法，它们是丽调的有机组成部分。如徐丽仙的气息不太充足，但由于她呼吸方法的巧妙反而增强了表现力。丽调

演唱主要用真嗓，嗓音特别宽厚，音色不明亮，还略带些沙涩，可由于充分发挥了个人嗓音条件，使短处变成长处，演唱中自有一股清醇、甜洌的味道，听来非常悦耳。这方面的特点结合着内容与人物的表现，又有许多新的创造，如《情探》中为表现弃妇的悲怨，徐丽仙用哽咽、语塞甚至哭泣嘶哑的嗓音进行了艺术化的演唱等。因为丽调的形成与创造者本身的嗓音特点密切相关，后学者往往注重外在而失其精髓，另外，真声为主的演唱对于大多数女声嗓音的充分发挥也有不利的一面。现今的丽调传人，实际已不多。

五、其他流派

张调

张调类似于蒋调却又比蒋调苍劲、激昂，演唱时力度较强，宜于表现老年角色的悲愤、慷慨和激昂情绪。张调的基本腔型如下：

例112：

《张勇误责贞娘》 张鉴庭弹唱

张调情绪集中强烈，精、气、神贯穿，演唱强调"劲、清、情"三字，很能抓住听众。唱腔和过门中颇多休止、附点和切分音符，下句的合尾（尾腔和过门相合）常用"双过门"。张调演唱离不开琵琶有力的衬托，张鉴庭和张鉴国双档在演唱中密切合作，唱腔与伴奏配合得丝丝入扣，相得益彰，以至琵琶伴奏同样也成为张调流派重要的组成部分，这与蒋调演唱往往不需多衬托的情况不同。特别是张鉴庭创造的快张调，紧弹慢唱，类似摇板节奏。它感情强烈，伴奏与唱腔之间对比鲜明，把人物情绪表现得酣畅淋漓，很受听众欢迎。另外，张调在真声为主的唱法中，也常常略借一点假声。

严调

严调来自于徐调，但演唱速度较徐调大大加快，腔调也大为紧缩。严调的形成离不开严雪亭弹唱的长篇书目《杨乃武》。它的叙述性较强，听起来十分口语化、说白化。严调的基本腔型包括过门如下：

例113：

$1= {}^\sharp D \ \frac{2}{4} \ \frac{3}{4}$　　　　　　　《杨乃武·密室相会》　严雪亭弹唱

快速 ♩=144

（简谱略）

严调较平直，大多一字一音。严雪亭的代表性书目是单档演出的，一人需同时兼生、旦等各类角色，所以在真嗓为主的演唱中常常略带一些假嗓，所谓"阴阳面"并用。严调偶尔也用到一些长腔，大多由小阳调演化而来，由于唱法的特殊，同样显得很典型。

自由调及其他流派

自由调或曰自来调、自来腔等，名称由来已久。乡下人《说书闲评》中说："毛旭秋（一说毛葺佩）所唱之调，收音类乎'东乡调'。相传毛曾自唱开篇曰'时来句句称毛调，运去人称花鼓腔'。"又说："王石泉嗓音，乃发明'自来调'忽俞忽马，殊无准也。"[①] 一般来说，自由调较多体现了书调共性方面的特点，各人不同的自由调演唱，与各人说唱书目的不同特性以及各人不同的演唱条件密切相关。具体说来，自由调的概念可包括如下三个方面：

① 见民国八年静香书屋出版《小说霸王》第57期。

1. 后来者在继承俞调、马调、陈调三种最老的流派时，做了充分的自由化的发挥，或者演员一开始就不正宗、不严格地唱俞调、马调、陈调，这是最主要的。

2. 各种流派在没有正式成名之前，个性化的因素正在逐渐积累和增多，由于还未得到社会的广泛承认，往往被称为"自由调"。

3. 在已有定名的流派演员的演出中，某些书目、某些唱段也往往用不甚严格的个人唱调来唱，由于这样的唱调流派风格不显著，所以也可称为自由调。

由此可知，自由调可以因人而异，各有不同，其共同特点表现在对书调音乐共性特点的强调上，尤其是叙述性都较强。因为时代特点和听众爱好的不同，自由调的基本面貌又常常发生变化，一个阶段有一个阶段的表现特征。如老俞调风靡书坛很长一段时间以后，很多艺人觉得老弹唱这种徐缓、冗长的曲调很单调，根据书情和个人条件的不同，他们逐渐弹唱起各种简化了的俞调唱法。这样形成的各种自由调，更符合当时说唱演出的需求，因为当时演出是以男单档为主，用阴阳交替、真假嗓并用的唱法和忽俞忽马的唱调，就更适应于内容的表现和生、旦角色的表演。这段时期，弹唱类似小阳调那样的各式自由调的艺人特多。马调风行以后，以真嗓为主的唱法广泛流传开来。一些假嗓不好的艺人纷纷改用真嗓弹唱各种类似马调，而且平易近人、通俗易懂、叙述性很强的自由调。从张福田唱调（俞夹马）到周玉泉唱调（全用真嗓），在某种意义上都是当时自由调的产物。尤其是随着演出形式上男双档和男、女双档的崛起，男上手改用真嗓弹唱对嗓音的发挥和角色的表现都显得更为有利。除了俞调、马调、陈调三种流派，书调历史上影响很大的小阳调，对后来各种自由调的演唱以及新的流派的形成，也起了很大作用。再如，20世纪30年代末蒋调蜚声书坛以后，其后形成的新流派，或多或少都受到它的影响，表现出受其影响的痕迹。自由调最大的特点是，更适于各个演员弹唱的个人条件和不同书目，更便于发挥演员的个性创造能力，也往往更容易形成新的流派。如姚荫梅的唱调离不开他说唱的长篇弹词《啼笑因缘》，李仲康的唱调与他的《杨乃武》紧密关联。用那种完全自然、说白一样的说唱来表演这些书目，比用古老的俞调、马调更切合书性，更能表现特定的内容与人物，也更符合演员的个性气质。流派中的徐调所以离不开《三笑》，杨调所以离不开《长生殿》，原因也在于此。纵观书调音乐的历史，我们可以看到，新中国成立以前绝大多数弹词艺人，包括一些名气很大、但演唱中个人风格不太鲜明的艺人如蒋如庭、朱耀祥、赵稼秋、刘天韵及周云瑞、李仲康等，大多弹唱自由调。新中国成立后，随着各流派的进一步完善和发展，弹词演员大多数则归依、弹唱各种流派唱腔了。

下面我们就某些弹词演员的自由调唱法以及某些介于流派和自由调之间的书调唱法，做一分析介绍。

朱耀祥唱调类似于马调,但无论是过门或唱腔都有个人特色。如:

例114:

$1=D$ $\frac{2}{4}$ $\frac{3}{4}$ 《啼笑因缘·别凤》 朱耀祥弹唱

中速

(下略)

与马调相比,他突出了羽音 **6**。

蒋如庭的唱调如下例:

例115:

$1=A$ $\frac{2}{4}$ $\frac{3}{4}$ 《落金扇·卖身》 蒋如庭唱

中速

$\underline{5}$ ($\underline{2\ 3}$ $\underline{5\ 6}$ $\underline{3}$) | $\underline{1\ 1}$ $\underline{5}$ 3 2 | $\underline{2}$ $\underline{3\ 2}$ $\underline{1\ 6}$ | $\underline{1\ 1}$ $\underline{1\ 6\ 1}$ |

钿。　　　　　赛过 割落　我　身　浪　　一块

$\underline{1\ 0}$ $\underline{1\ 6\ 1}$ | 1. $\underline{6}$ $\underline{2\ 3}$ $\underline{5}$ | $\underline{5}$ $\underline{6\ 1}$ | $\underline{1\ 6}$ 5 (5) | 5 0 ‖

肉，叫我　心　中　　好比　滚　油　　　　　　煎。

从以上两例来看，同时代的朱耀祥和蒋如庭弹唱的自由调就有很多相似之处，但蒋如庭先生的单档《三笑·载美回苏》中的弹唱却是完完全全的小阳调。

姚荫梅唱调从过门到唱腔都有不少特色。如上句过门：

例 116：

$1=A$ $\frac{2}{4}$ $\frac{3}{4}$

$\underline{0\ 7\ 7}$ | $\underline{6\ 2}$ $\underline{3\ 5\ 7}$ | $\underline{6\ 5\ 3\ 2}$ $\underline{1\ 5\ 5}$ | $\underline{1\ 1}$ $\underline{3\ 5\ 2\ 3}$ $\underline{1}$ ‖

上句还有个特色过门：

例 117：

$1=A$ $\frac{2}{4}$ $\frac{3}{4}$

4. $\underline{4}$ $\underline{4\ 4}$ | $\underline{3\ 3}$ $\underline{2}$ $\underline{1\ 7}$ | $\underline{7\ 1\ 2\ 3}$ $\underline{2\ 1\ 7}$ 1 ‖

尾奏接上句过门是：

例 118：

$1=A$ $\frac{3}{4}$ $\frac{2}{4}$

$\underline{2\ 3}$ $\underline{5\ 5\ 6}$ $\underline{3}$ | $\underline{6\ 3}$ $\underline{2}$ $\underline{3\ 2\ 1}$ | $\underline{6\ 1\ 3\ 2}$ $\underline{1}$ $\underline{1}$ |

$\underline{6\ 1\ 2\ 3}$ $\underline{2\ 1\ 6}$ | 1. $\underline{5\ 5}$ $\underline{1\ 1}$ | $\underline{5\ 1\ 2\ 5}$ $\underline{1}$ ‖

这些过门明显吸收了北方单弦的音乐元素。把过门和唱腔结合起来，姚荫梅唱调的特色更为明显。如：

例 119：

$1=E$ $\frac{2}{4}$ $\frac{3}{4}$ $\frac{1}{4}$　　　　　姚荫梅唱调弹词开篇《书坛春秋》　蒋云仙弹唱

中速

$\underline{1}$ $\underline{3}$ $\underline{5}$ 3 | $\underline{1\ 6}$ $\underline{5\ 3}$ 3 | 2. $\underline{7}$ $\underline{7\ 6\ 7}$ | $\underline{5\ 7}$ $\underline{7\ 6\ 5}$ | 3. ($\underline{7\ 7}$)

倘　然是　　听仔 评弹　真格要　拿　人(呃)来　　死，

尤惠秋的慢速唱调类似于蒋调，快速唱调类似于沈调，且很多地方都有其个人特色的表现。如下例：

例 120：

《梁祝·送兄》　尤惠秋弹唱

我是有兴而来 败兴回，想我来时 欢喜我去时哀。（下略）

再如：

你 说道　　　　家有牡丹花朵朵，　　　叫我弟兄双双

（乐谱略）

把 家 回， 在 牡

丹　　　　　　台 前 赏 牡 丹。（下略）

徐天翔的唱调吸取了夏调的音调和沈调的节奏，同时融合了京剧旦腔和弹词曲牌的因素，有一定的个人特色。如：

例121：

《东海好儿女·乘风破浪》　徐天翔弹唱

$1=B$　$\frac{2}{4}$　$\frac{3}{4}$

稍快 ♩=90

船 上 渔 歌 唱 不

绝， 唱 得 那 海 鸥 展 翅

舞 艳 顶。

海 连 天，

（呐）天 连 （呐）

海， 天 连 海，

从上例可以看出，徐天翔实际也受到了蒋调的影响。唱调中变宫音 **7** 的突出强调，带来了下句唱腔上的属离调倾向，这显示了他的个人特色。这里的"海连天，天连海，千篷万桡急行军"和他在《描金凤·兄妹下山》中的唱腔一样，借鉴了戏曲中紧打慢唱的节奏处理方法。曲调上则注意把曲牌"三环调"融于书调之中，显得颇有特色。

女声的王月香唱调源于马调，同时糅合了一些越剧的音乐元素。她那种精、气、神贯穿、快速而一气呵成的唱腔更具有说白化的特点，情绪的表现集中、强烈。如：

例 122：

《英台哭灵》 王月香弹唱

（简谱略）

李仲康唱调的主要特点是口语化、说白化。唱腔中多休止，节奏感强。如：

例123：

$1=C$ $\frac{2}{4}$ $\frac{3}{4}$

弹词开篇《一点点》 李仲康弹唱

中速

（简谱略）

薛小飞唱调源于魏调和沈调，速度较快，跌宕起伏，细密熨帖的伴奏使演唱更如行云流水、酣畅淋漓。如：

例124：

《方卿哭诉》 薛小飞弹唱

$1=B\ \frac{2}{4}\ \frac{3}{4}$

♩=132 快速

（曲谱从略）

某些唱调应属于某个流派还是属于自由调的范畴？在弹词界目前还有争议。事实上上述唱调凡特色较强的，大多已被称作流派唱调了。

在结束本章内容以前，把弹词书调中三大腔系部分流派的衍化情况经补充后，大致列表如下：

俞调腔系： 老俞调 ⟶ 朱系俞调 ⟶ 祁调
　　　　　　　　　　　　　⟶ 朱惠珍等各种俞调唱法
　　　　　　　　　　　　　⟶ 侯调

综合腔系：
　　⟶ 小阳调 ⟶ 徐调 ⟶ 严调 ⟶ 丽调
　　⟶ 张福田唱调 ⟶ 周调 ⟶ 蒋调 ⟶ 慢张调
　　⟶ 夏调 ⟶ 杨调　　　　　　⟶ 慢尤调
　　　　　　　⟶ 徐天翔唱调

马调腔系： 老马调 ⟶ 魏调 ⟶ 沈调 ⟶ 琴调
　　　　　　　　　　　　　　　　　⟶ 周云瑞调 ⟶ 快尤调
　　　　　　　　　　⟶ 薛调
　　　　　　　　　　⟶ 魏含英唱调 ⟶ 薛小飞唱调
　　　　　　　　⟶ 杨月槎和杨星槎唱调

（注：各自由调及成分过于复杂的流派暂未列入此表）

第四章　转调及男女同调演唱

利用转调手法丰富和发展弹词书调音乐，前面我们曾经有所提及，这里作为专题继续深入阐述，是为了总结出弹词音乐调性发展手法的一般规律。现在的弹词演员在自己的演出实践中常运用"正、反宫"的处理手法，就是从基本宫调系统向上、下五度宫调系统的转换。如：

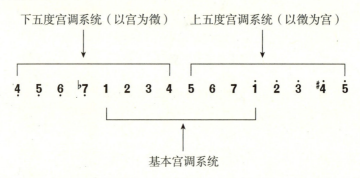

从主调向上、下五度的属调和下属调转换，是弹词音乐中最普遍、最经常使用的调性发展手法。如：

例125：

《双珠凤·坟吊》　朱介生弹唱

上例中①、③为基本宫调系统（1=D），②转入上五度宫调系统（1=A）。同样的例子再如：

例 126：

《林冲·踏雪》 刘天韵弹唱

[乐谱]

再如侯莉君的一个唱段：

例 127：

《梁祝·英台哭灵》 侯莉君弹唱

[乐谱]

上例中①、③为基本宫调系统（1=D），②转入下五度宫调系统（1=G）。同样的例子再如：

例 128：

弹词开篇《饮马乌江河》 徐丽仙弹唱

[乐谱]

```
     ②
   ┌─────┐ ┌──────────┐┌─────────────────┐    ┌─────────┐
   4  —  | 4  21 | 6̇1 24 | 1  —  |(6̇1  24 | 1   1
   马           蹄

              ┌────┐┌────────────┐
   1   1) | 4  4. | 2. 4 21 | 6̇.  2 | 1 ♭7̇ | 6̇ (6̇  6̇
              踏 破           旧    岁    月,

           ③  ┌──┐┌──────────────┐
   6̇  6̇)| 6̇  6̇ | 6̇  — | 6  — | 5. 4 3 2 | 1 (6̇
           千  山

   ┌──────────┐       ┌──────────────┐
   5 4 3 2 | 1   1 | 1   1) | 6̇1  2 | 5 3  3 2 1 | 1 ‖
   万       壑     等 闲      过,
                                   （下略）
```

这样的唱腔和过门，以调性色彩的对比求得了乐思新的发展和变化，对书调音乐的丰富、发展起到了良好的作用。因为书调音乐本身就普遍存在着宫、徵调式的交替，所以在主调基础上运用"以徵为宫"的属离调显得十分自然、和谐，弹词演员只需将原调的第五级音 5、第七级音 7 和第二级音 2 予以适当强调，就可为从原调转入上五度的宫调创造了条件。我们辨别一段民族音乐的调性，最重要的依据即是根据其主音及环绕主音的第三、第五级音。书调音乐在逐渐强调了清角音 4 以后，它的综合调式七声音阶更加完善了，新中国成立后弹词书调中出现了在主调的基础上运用"以宫为徵"的下属调离调音乐发展手法。弹词演员强调了原调的第四级音 4、第六级音 6 和第一级音 1 以后，同时就为从原调转入下五度宫调准备了条件。由于从基调转入上下五度是近关系调的转换，换调以后的七声音阶只需在某个音级上升高或降低半个音即成。这样的转调，对于听觉是最自然、最易循环而且最合乎规律的，弹词音乐中常用这样的正、反宫调发展手法，这同我国汉族地区各种戏曲、曲艺和民间音乐广泛而普遍采用的转调手法是完全一致的。

下面，我们再举一些运用"正、反宫"旋法（移宫犯调）发展书调音乐的曲例。如：

例 129：

　　　　　　　翔调《新琵琶行·说罢频频催儿去》　　孙纪庭弹唱

$1 = {}^\sharp C \ \frac{2}{4}$

```
     ①
   ┌───────────────────────────────┐
   3  5 6 | 7  — | 7  — | 7  2 | 6̇. 7̇  6̇ 3 5
   原  以
```

（乐谱略）

上例中的①、③是 ♯C 宫调系统，②、④却在不同程度上接触到了上五度的 ♯G 宫调系统。再如：

例130：

1=D 2/4　　　　　　　《卜算子·咏梅》　余红仙弹唱

中速略慢 ♩=72

（乐谱略）

上例中的①是 1=D 宫调系统，②转入了下五度的 1=G 宫调系统。

我们在辨别某段音乐转调与否的时候，只有调中心或调有着较明显、较巩固的转移或转换，只有当某一部分曲调与它前后左右的曲调在调性或调式上产生了明显的变换过渡，形成了一定的对比变化时，才能确定它转了调。根据程度上的不同，某些结构较小、较为不稳定的暂转调、调交替等，只能称为接触性的转调；某些结构较大、相对稳定的调变换，可以称为稳定性的转调。一般说来，弹词演员在开篇的演唱中常用稳定性的转调，在书目唱段的演唱中多用接触性的转调。

因为弹词音乐中除了书调还有众多的曲牌，众多曲牌又有不同的调式、调性和风格色彩，所以当它们与基本唱调交替运用时，转调变化就更加丰富多彩了。下面我们

就用较长的篇幅，引用蒋月泉、刘天韵、严雪亭、杨振雄、朱慧珍、徐丽仙等合唱的《上海英雄颂》。这个例子里书调和曲牌之间调式、调性的变化很有意思，除了从主调转向上、下五度宫调系统外，甚至还用了远关系调的转换。如：

例131：

《上海英雄颂》 蒋月泉等合唱

$1=\flat B$ $\frac{2}{4}$ $\frac{3}{4}$

中速略快

3 32 | 61 5 | 1. 1 3.(3 | 55 323 | 53 1) |
坚 强 勇 敢 来 搏 斗，

5 53 | 21 5 | 3 21 1 | (33 211 | 52 3) |
终 把 炉 膛 修 补 成。

6 3.5 | 61 5 | 3 23 | 5 - | 5 - | × × | × × |
保 了 炉 子 又 保 钢， 攻 无 不 克，

× × | × × | 3 55 | 21 5 | 35 56 | 1 - ‖
战 无 不 胜， 全 凭 这 一 颗 烈 火 红 心。

（领白）听啊，这是啥个声音？这是江南造船厂的工人勒浪向时间老人发布命令！

（合唱）【乱鸡啼】

转$1=\flat D$ $\frac{2}{4}$

稍快

(6 6.6 | 56 35 | 6 6) | 6 1 | 3 5 |
叫 时

6 (6.6 | 56 35 | 6 6) | 1 1 1 1 | 3 5 | 6 0 ‖
间 听 我 们 的 命 令。

（领白）"和平五十八"号轮四十天完成，同志们阿能保证？（合白）能！能！能！

$1 = {}^\flat D \; \dfrac{2}{4}$

‖: 5̲ 5 3 | 2̲1̲ 2 :‖ 6 1̇ | 1̇6̲5̲ | 6 (6̲.6̲ | 5̲6̲ 3̲5̲ |

（唱）一定要保证 早完 成。

6 6） | ×× ×× | ××× | ×× ×× | ××× | ×× ×× |

工人 力量 无穷大， 举手 就能 定乾 坤， 百年 老厂

×× × | 3̲5̲ 3 | 2̲1̲ 2 | 1̇ - 3̲5̲ | 6 0 ‖

写新 史， 时间 老人 你 且 听：

（合白）提前！提前！再提前！（领白）四十天改为三十五天，（合白）一定！一定！（领白）一定保证完成任务。

（合白）好！

（唱）【费伽调】

转 $1 = F \; \dfrac{2}{4} \; \dfrac{3}{4}$

稍快

(6 6̲6̲5̲ | 6 6̲ 6̲6̲5̲ | 6̲1̲ 1̲6̲5̲ | 6 6̲ 6̲6̲5̲) | 6̲1̲ 6̲5̲ |

跃进 口号

6 - | 1̇ 1̲̇6̲5̲ | 5̲3̲ 2 | 3 - 5̲5̲ | 3̲5̲ 6 |

（么） 当当 响， 吓得 时间

5̲.6̲ 3̲2̲ | 1 - | 3̲5̲ 2̲1̲ | 1̲ 6̲ 5̲ 6 - |

老 人 头里 昏。

×× ×× | × × | ×× ×× | ××× | ×× ×× |

大家 加油 干呃， 一个 焊工 一颗心。 困难 都不

× × | ×× ×× | ××× | ×× ×× | × |

怕呃， 冲天 干劲 加巧劲。 提前 再提 前呃，

×× ×× | ××× | × × | × × | 1̇ 6̲5̲ |

智勇 双全 战海轮， 你 追 我 赶 再创

```
 3. 5 | 3. 5 | 5 1 | 1 1 6 5 | 5 1 | 3 5 6 5 ‖
 奇   迹   上   北 京。 嗯 哩 嗯，   嗯 哩 嗯 哩 嗯。
```

下转【书调】1=♭B（略）

　　开篇热情歌颂了上海工人阶级艰苦奋斗、奋发图强的英雄事迹，唱词很长，段落层次较多，总共演唱达21分钟左右。由于演唱者从内容的表现出发，把类似沈、薛调的书调与曲牌组合、连接在一起，以变化调式的同时变换调性的方法，较好地处理了唱词，使这个曲目的演唱气势雄壮、层次清晰，表现力和感染力都大大加强。这段唱可分三个部分。第一部分到"烈火红心"止，用的是♭B宫调，唱腔以书调流派沈、薛调为基础略作变化。第二部分是羽调式的【乱鸡啼】，从调性看是从原来的♭B宫调系统的♭B宫调，提高了一个小三度，转到♭D宫调系统的♭B羽调。第一、第二部分之间的转调，类似于同名大小调的转换。第三部分是徵调式的【费伽调】，调性上再次提高了一个大三度，成了F宫调系统的C徵调。这是一次远关系调的转换。完了以后又通过一个过门的转接，回到主调（♭B宫调系统的♭B宫调）的轨道上来，用基本唱调继续演唱。当中的两次变换调式，同时也就两次变换了调性，由于第一次（提高小三度）和第二次（提高大三度）的调性变换加起来是一个纯五度，所以在两次转调以后再回到主调就十分顺利和自然。

　　随着近几十年来男女双档和三股档的演出形式在弹词中的崛起，男女声同调演唱的问题被提了出来。因为男女声同用真嗓演唱，自然音域相差四五度左右，这个矛盾是很难解决的。在新中国成立前后，男女档都用真嗓弹唱自由调及各种书调流派唱腔时，一般都是上下手之间互相照顾，凑合着用同调演唱。这样的演唱往往就需要由一方凑合另一方，或男声唱低八度或女声唱高八度，或男女同度演唱，对男女声嗓音的充分发挥十分不利。

　　20世纪50年代，各地评弹团陆续成立，随着弹词艺术和弹词音乐的飞速发展，弹词书坛上逐渐出现了解决男女声同调演唱的三种较好的方法。

　　第一种是男声用真嗓、女声用真假嗓的蒋调和俞调演唱，以蒋月泉和朱慧珍为代表，它是弹词演出中最自然、最和谐的男女对唱方法。这种唱法可以追溯到20世纪30年代蒋如庭、朱介生的男双档演出中，那时下手朱介生唱俞调，上手蒋如庭唱类似于马调的自由调，定调一般在1=♭B，而20世纪50年代蒋月泉、朱慧珍的定调一般在1=D附近，蒋调唱腔的旋律进行在 $5—\underline{3}$ 之间，俞调唱腔的旋律进行主要在 $\underline{3}—\underline{1}$ 之间，这正好充分发挥了男女声各自嗓音上的特长。（参见下编曲谱部分蒋月泉、朱慧珍的《玉

蜻蜓·庵堂认母》）因此，它是现今弹词演员中普遍使用的演唱方法之一，除蒋俞调对唱之外，蒋祁调和蒋侯调对唱也归入此类。

第二种是男声用真假嗓，女声用真嗓的徐调和基本书调（如蒋调、薛调、自由调）演唱，如徐云志和王鹰那样的唱法，也是使男女声之间的衔接、过渡十分自然和谐的男女对唱方法。其定调一般在 1=$^\sharp$F 附近，演唱中徐调唱腔的旋律进行主要在 $\dot{3}$—$\dot{5}$ 之间，女声音区在 5—$\dot{3}$ 之间。它对于男女嗓音的充分发挥也是十分有利的。

由于一般弹词男演员不具备徐云志那样好的假声技巧，因此这种男女声对唱方法只在一部分演员中运用。

第三种是女声唱琴调，男声唱薛调的对唱方法。同新中国成立前后男女声凑合的弹词同调演唱方法一样，它以朱雪琴和郭彬卿为代表，由于琴调在它的丰富、发展过程中逐步发挥了女声的特长，唱法上也从真嗓为主改为真假嗓并用，这样的对唱听来也是自然的。其定调一般在 1=$^\flat$E 附近，琴调唱腔的旋律进行一般在 $\dot{1}$—5 之间，薛调唱腔（男声）音区在 5—$\dot{5}$ 之间。由于朱郭档的嗓音条件比较特殊，这种对唱方法只能在一部分演员中传用。还有薛小飞、邵小华双档，尤慧秋、朱雪吟双档，一般采用男声低八度、女声高八度同调演唱马调腔系的曲调，这会产生男声倚低女声倚高的问题，也是男女声互相照顾的一种唱法。

上述三种演唱方法，可以在结构紧凑的男女声对唱中，解决频繁换调的问题，所以在现今的男女档演出中常可见到。只是各档演员根据各自不同的嗓音条件，实践中又有所变化发展，但基本的还是以上三种唱法。

男女声同用真声演唱，这在许多戏曲、曲艺中都或多或少地存在一些问题。现今的弹词男女双档或三股档演出中，常有同用真声弹唱书调流派唱腔的，这时所产生的男女声音域上的矛盾一般就靠换乐器来解决，我们常见到台上只有两位演员在说唱，乐器却要准备四件以至更多。由于这样做很不方便，于是很多演员在说唱当中就用一副乐器临时校音换调，这势必影响演出效果；还有些演员在一副乐器上用转调换把位来弹唱，带来的问题是原来"正宫"把位上的八度隐伏声部不好表现，弹词音乐的色彩就因之削弱。这个问题究竟怎么解决，还有待今后的进一步探索实践。

第五章 弹词的唱法

在前面"弹词书调流派分析"章节中,对弹词的唱法已经有所了解,由于这个问题在弹词演出中占有特殊重要的地位,这里还有专题论述的必要。下面主要从几个不同的方面,阐述一下弹词唱法中某些共同的特点和规律。

一、地方语言和地方色彩

吴方言早在两千多年以前即已形成。泰伯在春秋前开化三吴,言子在春秋时又来这一代传播中原文化,当时长江中下游一带的荆蛮语言和中原语言结合起来,逐渐形成了吴语方言。吴语方言在历史沿革中又有一些变化和发展,尤其是中古时代的宋朝南迁,把中州韵进一步带到了南方。另外,也有元、清时异族语言的影响。

人们通常惯用"吴侬软语"来形容吴语方言,其实,整个吴语区域包括了很大一片地区,吴语区域中实际还包含数十种不同的小方言区,它们的风格、色彩也各不相同。吴语中最软的语言还要数苏州话。它历史悠久,至今仍保留着许多古代的词语。苏州话的风格独特,地方色彩浓厚,特别是语言的柔和清丽是其主要特色,人们通常所说的"吴侬软语",实际也专指苏州地方话。明代正德、嘉靖年间的著名昆曲大家魏良辅在《南词引正》中说:"苏人惯多唇音,如冰、明、娉、清、亭类,松人病齿音,如知、之、至、使之类,又多撮口字,如朱、如、书、厨、徐、胥,此土音一时不能除去,须平旦气清时渐改之。如改不去,与能歌者讲之,自然化矣,殊方亦然。"这说明当时昆曲的演唱,十分重视标准语音的运用,后来苏州弹词所用音韵,尤其是弹词唱词所用的音韵,与昆曲是一脉相承的。在苏州弹词的演出中,韵文的部分(包括唱词和官白)一律以南中州韵为主,散文的部分(表白和部分说白)则用苏州话,因此苏州弹词音韵,实际就是南中州韵与苏州地方语音的结合。它以南中州韵语言为主,在后来的发展中,苏州地方语音的比重逐渐加大,据1979年5月苏州市评弹研究室编印的《苏州评弹音韵》的划分,评弹音韵共分"铜钟""江阳""知书""兰山""鸡栖""哥枯""新人""盘欢""天仙""逍遥""头由""家牌"及俗叶"蛤蟆"十三个平

（包括上、去）声韵，另外又立四个入声韵，即"笃学""积习""格物"和"豁达"。

　　苏州语言的特色很强。举个例子，如用普通话和苏州语念几个代词："我""你""他"和"我们"，其念法很不一样，苏州话比较典型的念法为"奴"（合口呼）、"倷"（舌尖音）、"俚"（舌齿音）、"伲"（舌齿音），这样的念法很特殊，也很容易辨认。苏州语音中唇、齿音的广泛运用，也是一大特色，如用苏州话念"棉纱线扳勿倒石牌坊"这句话，几乎字字都要用齿音和唇音。用合口呼的字，如"何""苦""歌"等的念法与普通话大不相同，苏州语音中"盘欢""头由"二韵的念法也是很特殊的。另外，有些历史上生造出来的苏州话，如"扭结箍结""犟头白耳朵""嗲奴奴"等，民间常言俗语的运用，都增添了它强烈的地方色彩。如1769年写定的弹词脚本《新编东调大双蝴蝶》说白中就有"来哉！来哉！""晓得仔长远哉""青天白日鬼出现""格注房子住勿牢""阿留搭阿华格两个，勒笃喷蛆乱语，勿要听俚"等苏州俗语，唱词中也有"结识私情叫阿留，阿留勒笃卖香油"。"屋里吃仔臭麦烧，寻生讨事外头跑。碰翻一条馄饨担，倒去骂仔王八羔。走过人，就火冒，扯住要刮耳光嚣"等。用地方的常言俗语说唱弹词，自然使它的地方色彩更为突出地表现出来，也使当地群众听来倍感亲切。我们再举余红仙弹唱的《蝶恋花·答李淑一》为例。它的首句唱词"我失骄杨君失柳"，这里的"我"字为合口呼，"骄杨"为牙音，"失"字原为齿音（现在根据南中州韵捉团声，卷舌后为舌齿音），"柳"为头由韵，反切为"嘞欧"。可以说，整个唱句的每个唱字念法都很独特，这样独具风格的字音再配上演唱的气势、气息以及语调的夸张等，地方语言的地方色彩就尤为鲜明。因此，苏州方言的地方色彩即是"吴侬软语，易于动听"，弹词唱法上因此也显得比较清丽和委婉。另外，说唱音乐的特殊要求及唱词文辞上的典雅、细腻和温柔，对弹词的唱法也有一定的影响。

二、咬字与吐字

　　汉族语言是以若干单字来组成词汇和语句的。每个汉字基本只有一字、一音、一义的特点，又都可以分作头、腹、尾（亦即子音、母音和尾音）三个部分。我国传统唱法理论中有"字是骨头韵是肉""字领腔行"等说法，民间唱法中是"字先于声"，当腔与字发生矛盾时，又往往把腔让位于字。这都突出表明了演唱中咬字与吐字的重要。弹词演唱尤重"腔随字转""字领腔行"，因为说唱音乐是凭语言来叙述故事，表达内容的。咬字和吐字是非常重要的表现手段。弹词演出一般不能只借助字幕、幻灯片打唱词，要使听众听懂词义，领会内容，不仅要求唱词要写得通俗易懂，使之符合口头文学的特点，更重要的还要靠演员咬字、吐字的特殊功力。所以，咬字和吐字的训练，被弹词演员放到特别重要的位置上。

我们再把咬字与吐字细做分析。咬字是指口腔在咬字头时的力量，字头又是由气流接触和摩擦唇、喉、舌、齿、牙五个部位而产生的。弹词演唱很重视字头，因为子音的强调使每字的吐字更有力，字与字之间可以分得更清楚。弹词演员常说的有没有"口劲"，字送得远不远，主要就是靠它，但是字头又不能咬得太死，因为咬得太死就要影响发声和用情，所以有经验的弹词艺人又常用"老猫叼小猫"来比喻咬字时应有的力度。吐字是指从字腹到字尾时的口力。一般说来字腹应饱满，要有足够的泛音，能产生正常的共鸣。弹词音乐中除去某些一字一音的唱腔，各流派和曲牌中多一字多音的长腔，有时一个字就要拖上十几拍、二十几拍甚至四十几拍，唱这样的长腔必须要采用字音的反切（即切字、切音的唱法）来甩腔。在很长的拖腔中要始终保持字音（包括切字的字音）不变，没有一定的口力是不行的。字尾亦即收音、归韵的部分，这时候的字音一定要准，含糊了就容易使听众忘记前面唱的什么字。为了使字与字之间的连接流利和清晰，字尾又往往应吐得稍轻一点。我国传统唱法中咬字与吐字的五法：崩、打、粘、寸、断，在弹词演唱中同样十分讲究，甚至更细致。弹词的咬字与吐字吸收了很多"南曲"曲律上的方法，如明四声（即讲究平、上、去、入），清四呼（即咬字吐字上的开、齐、撮、合），分九音（即发音的九个部位，见、溪、群、疑为牙音；端、透、定、泥是舌音；知、彻、澄、娘为舌面音；照、穿、床、审、禅是正齿音；晶、清、从、斜是齿尖音，又称斜齿音；帮、旁、并、明是重唇音；非、敷、逢、微是轻唇音；影、晓、喻、侠、匣是喉音；"来"为半舌音，"舌"为半齿音）以及讲究尖团和阴阳等。

三、呼吸与发声

这方面的要求，在弹词唱法、民族唱法及欧洲传统唱法中原则上都应该并行不悖的。如弹词演唱的呼吸强调要用"中气"和"丹田之气"，这与西洋胸腹式的呼吸方法暗合。还有发声技巧上的共鸣、共鸣位置、各共鸣位置的交替以及共鸣的调节等，弹词唱法和科学的发声方法也差不多。由于语音的柔和清丽，弹词演唱的共鸣一般不如唱歌那么强调。由于前者声音位置比较靠前，加上口腔共鸣和唇齿音的突出应用，所以弹词唱法与唱歌又有不同。弹词书调各流派在呼吸与发声方面还略有些不同，如长腔长调的俞调和祁调多缓呼吸，铿锵有力的薛调和马调叠句多急呼吸，沈调与蒋调多胸腔共鸣，张调与徐调多头腔共鸣，等等。弹词演唱的发声分真声和真假声结合两大系统，前者包括马调、沈调、蒋调、丽调，也包括以真声为主、略借一点假声的张调、薛调、严调、琴调等；后者则包括俞调、徐调、小阳调、侯调、祁调及夏调、杨调等。过去弹词界有个不太严格的"规矩"，初学者在习艺中往往首先要学唱俞调，

因为俞调的音域宽、腔幅长，便于演唱者打好扎实全面的呼吸和发声（包括真假声转换）基础。

四、感情和声音造型

我们知道"一曲多用""一曲多唱"是我国传统戏曲曲艺的音乐特点之一，弹词界常说"一曲百唱"，而弹词演唱尤重于此。差不多相同的曲调，根据不同的人物、不同的感情需要略做变化，就可以表现不同的故事，刻画不同的人物，表达不同的情绪，这样势必要求演唱者在感情和情绪的把握上、在唱法上做更深入细致的研究、分析和表现。这种以"一曲"为基础的灵活变化与创造，能使这"有限"的"一曲"曲尽其妙地成为最强有力的音乐手段，发挥"无限"的作用，这也是弹词演唱与戏曲演唱的不同之处。

让我们举蒋月泉弹唱的开篇《战长沙》和《莺莺操琴》中第一句唱腔为例，其唱词分别为"关公奉命带精兵"和"香莲碧水动风凉"。从曲调上看，两句唱腔是基本一样的，由于唱法的不同，感情和声音造型的不同，曲调进行时结合着不同的咬字、气势、语调、气息等因素，在实际音响效果上，以及在给予听众的艺术感受上却很不相同。我们来比较一下蒋月泉唱的《战长沙》和《莺莺操琴》的首句：

例 132：

例 133：

在内容上，《战长沙》表现的是古代英雄金戈铁马的战斗生活，《莺莺操琴》表现的却是古代仕女的闺阁闲情、万千愁绪。怎么来区别表现它们之间不同的人物和感情呢？蒋月泉的办法是这样的：例 132 中念"关公"二字在原来"兰山"韵里带一点"回灰"的味道，使这个古代历史英雄的名字被念得厚实和雄浑。接下来的"命"字上用一个切分音改变了演唱时的强弱节奏。较强的力度和略快的速度使"关公奉命"这一雄赳赳的音乐形象立即凸显出来。接下来"带"字一个上旋音，"精兵"上注意顿挫，

共鸣位置从咽腔转入雄浑的胸腔,这样就使整句唱句的演唱,表现出一种英雄豪迈的气概。例133中开始的"香莲"二字念得单薄而明亮,力度较弱,"碧"字出音即收,"水""风"二字连续用了两个下颤音,都对细致、形象地绘景绘色起着有益的作用。接下来"动"字和"凉"字上两个滑音表现出十分柔和的色彩。与例132的唱法不同,例133在演唱时的共鸣位置偏重在口腔的上半部和鼻、头腔部分,音色清丽柔美,尤其是对"风""凉"二字的唱法十分讲究,用气有一定的承阻和持阻,吐字较徐缓,声音也有所遮掩,细腻的处理中力求表现出夏日里"清风徐来""凉意翩翩"的感觉。例133整个唱句的演唱体现了一种娴静、文雅,充满诗情画意的味道,演唱中力求寓情于景,使人物和景色情景交融、融为一体。

我们再以薛筱卿的《看灯》和《痛责》中第一个上下唱句为例,它们同是长篇弹词《珍珠塔》中的唱段。《看灯》为男主角方卿在元宵灯节上街闲逛时所见情景的描述,《痛责》为女主角陈翠娥又急又气地责备表弟方卿(亦及自己的爱人)时所唱。如:

例134:

《珍珠塔·看灯》 薛筱卿弹唱

$1=B\ \frac{2}{4}\ \frac{3}{4}$

例135:

《珍珠塔·痛责》 薛筱卿弹唱

$1=B\ \frac{2}{4}\ \frac{3}{4}$

例134是一种叙述性的表唱,演唱时语调平静,气息也很安稳。例135是从陈翠

娥这个特定人物特定的感情为出发点的，它的腔调尽管与例134相似，但实际演唱效果却不大一样。薛筱卿在"伤心"二字的演唱上，将"伤"字的出字拖慢，字头放长，开始时用较慢的力度，字腹到字尾气息转弱，至"心"字更弱，一个附点和一个切分音的运用以及"呃吭""心"处的两个倚音，都突出表现了人物角色当时伤心至极的感情。接下来"愠怒含悲"四个字，演唱者力将"怒"字与"悲"字在力度上加以区别，如"怒"字的出字干脆、结实，"悲"字的出字却是慢速、柔弱的。再下来"弟"字的转腔，则更曲折极致地表现了人物角色复杂的内心世界。例134、135演唱艺术效果上的不一样，表现了演唱者高超的演唱才能和细致入微的处理方法。所以，弹词唱法中不但强调"腔随字转"，更讲究"声随情走"。

"一人多角"是曲艺艺术的特点之一，它不同于"一人一角"的戏曲艺术。弹词演唱（尤其是开篇演唱）中常有这样的情况出现，即一个演员需同时表演好几个不同人物，而它又不宜于用大幅度的音区或音色对比来表现。这里的演唱方法就如前面所举《刀会》的唱法一样，更应注意到叙述的细致和表现人物时音乐手段的简练、鲜明，更重要的，还需演唱者在感情和声音造型上多下功夫，以努力区分和表现人物。老艺人朱介生曾向大家介绍过这样的例子。前辈艺人朱耀笙在某个唱段中同时表现一个老生和一个老旦的对唱。唱腔是这样的：

例136：

$\frac{2}{4}$ 　$\underline{3\ 6}$　1　｜1　—　｜6　$\underline{5\ 3}$　2　｜$\underline{2\ 3\ 2}$　1　—　‖

（旦）相　公　啊，　（生）夫　人　　啦，

这样的唱腔光看谱面，似乎并不能区别表现不同的人物，但由于演唱者用了不同粗细的气息、不同的声音，以及不同的咬字和表演态势，所以两个不同人物同样被朱耀笙区分得清清楚楚。这就是"统一中见变化"的演唱方法。这样最充分地发挥每句曲调的多种表现力、最充分地挖掘每组词、每个字的内部含义，最细致地掌握感情和声音造型的唱法，实际也就是弹词音乐最简练、最精湛、最有力的音乐创作手段。凭借这些手段和这些唱法，弹词演员用并不复杂的唱腔，就能胜任喜、怒、哀、乐、惊、恐、爱、憎等不同情绪的表现和男、女、老、少不同身份、不同人物形象的细致刻画。这种"字先于情""情先于声""声情字"三位一体、相辅相成和"情动于衷形于声"，字字有情、声声有衷，时刻不忘感情和声音造型的唱法，正是我们民族民间唱法的精髓所在。

从前面"流派分析"的章节中我们看到，弹词书调各流派在唱法上往往有所不同，因为弹词演出以一两个人为基础单位，演员在各自的艺术实践中更便于充分发挥各自不同的演唱条件和个性创造能力。很多弹词演员在自己长期的演唱实践中逐渐摸索积

累了丰富的演唱经验，各流派各具特色的不同唱法，体现了民族声乐的优秀传统，是后学者参考、学习的楷模。下面我们再结合具体内容，有选择地补充介绍体现在各书调流派唱腔中的特色唱法。

张调的演唱高亢、激越，演唱者往往借鉴戏曲老旦那种高拔悲伤、低沉哽咽的"哭头"大行腔，演唱时将人物激昂、悲愤或痛苦的感情得以更强烈地表现。如张鉴庭在《红色的种子·留凤》表现贫农老妈妈王老太中的唱段"心悲痛"：

例137：

《红色种子·留凤》　张鉴庭弹唱

$1=D \dfrac{2}{4}$

♩=132　紧弹散唱

（乐谱）

蒋调唱法中直音与下颤音的连接如 $\underline{3\ 3}\ \underline{3\ 2\ 3\ 2}\ 1\ -$，尾腔上的似收不收比较含蓄，也很有特点。蒋月泉在《庵堂认母》中的"也要把你娘亲来寻"一句唱腔，"娘来"二字的吐字故意含糊一点，使气多于声，这是所谓"浮音"的唱法，它与下面出字很快，字头较重的"寻"形成对比，更加突出了书中人物寻娘时迫不及待的心情。再有，蒋月泉在《玉蜻蜓·厅堂夺子》"你要逼死爹娘在当场"唱句的"死"字，用了"高腔轻歌"，亦即所谓"扁音"的唱法。如：

例138：

《玉蜻蜓·厅堂夺子》 蒋月泉弹唱

$1={}^\#C$ $\frac{2}{4}$ $\frac{3}{4}$

快速 ♩=144

（曲谱）为什么要把爹娘当作了汉刘

邦，要逼死爹

娘在当场？

这些唱法上的细微变化处理一般不易从曲谱上看出来，因为用简单的音乐符号根本无法标明，但在实际演唱效果上，却能凸显出人物角色的老迈形象和悲怆、凄凉的感情。

杨振雄的舌音有所缺陷，由于他善于藏拙扬长，反而形成杨调唱法中咬字较紧、转腔较紧的特殊风格。他的演唱除了以声传情，往往还要以态传神，这连表带演的唱法同样是很有特点的。

徐丽仙在《新木兰辞》"夜渡茫茫黑水长"句的低音长腔和《社员都是向阳花》中"花开（那个）向阳乐无涯（啊哈哈）"等唱句，吸收了歌曲唱法的因素。而《情探》中的噎气、泣声、竭音等特殊唱法，结合人物感情的表现，使一呼一吸、一顿一挫都具有很强的艺术感染力。

在结束本章"弹词的唱法"介绍以前，还想就弹词演唱中某些特殊的例子提出一些看法。毋庸置疑，弹词演唱要"因字设腔""字正腔圆"，但在某些特殊需要的地方，某种程度上也允许个别例字或平仄不分。如张鉴庭在唱《误责贞娘》"一刀两断来分手"这个唱句时，将原来的"二五"唱句按"四三"唱法来唱，这当然是平仄不分了，但若用"二五"唱法就会使词意割裂，情绪不连贯，因此，他这样的"四三"唱法效果反而更好。再如蒋月泉的《战长沙》中的一句唱腔：

例 139：

$1=\mathrm{B}\ \frac{2}{4}\ \frac{3}{4}$

| 1 3　3 2 3 2 1　1 |（中间略）| 6̇ 6　5̇ 3̇ 1　| 5̇． 6̇　1 ‖

　一　个　　　　儿，　　　　　　　　一　个　　　儿，

第二个"一"是倒字，考虑到整个曲调上的变化对比和当时关公、黄忠两个人不同的思想感情，这样特殊的倒字应该允许，因为"因字设腔"毕竟不能"因字害腔"，"腔随字转"还应该"腔随情走"。

第六章 弹词的伴奏

一、引子与过门

弹词的伴奏在单档演出时是很不讲究的。我们看清末民初魏钰卿的弹唱，常常没有规律，有时还有些过分自由。如马调下句的合尾一般表现为：

例140：

$1=B \frac{2}{4} \frac{3}{4}$

$\dot{2}$　7　｜6　6　5　｜1̇　5　5（5　23　｜5　6　3）‖

两　眉　　　　　　端。

然后再引入下一个上句前的过门。有时往往不是这样的。如：

例141：

$1=B \frac{2}{4} \frac{3}{4}$

1̇　5　｜1̇6　2̇　7　｜6　6　5　（5　5　｜5　5）｜

尔　求

5　-　｜（32　32　｜15　61　｜2̇　5　1̇）‖

官。

而下面的"合尾"与前例又有不同。如：

例142：

$1=B \frac{2}{4} \frac{3}{4}$

66　5　｜2̇　2̇5　｜6　56　｜5　-　｜（5　5

故　而　未　说

$$5 \quad 5 \quad | 5 \quad 5) \quad | 5. \quad (\underline{5} \quad | \underline{23} \quad \underline{56} \quad 3 \quad | \underline{56} \quad 3) \quad \|$$

　　　　　　　　　　穿。

看来他下句的尾腔和过门可长可短，没有一定规律。再如马调"二五"句式的上句一般是用这样的唱法与过门衔接的。如：

例143：

$1=B \quad \frac{2}{4} \quad \frac{3}{4}$

$$2 \quad - \quad | 2 \quad (\underline{23} \quad | \underline{5.\underline{6}} \quad \underline{35} \quad 2) \quad \|$$

谁　　　　　知

但过分自由就不规则了。如：

例144：

$1=B \quad \frac{2}{4} \quad \frac{3}{4}$

$$2 \quad - \quad | 2 \quad (\underline{5.\underline{6}} \quad | \underline{32} \quad \underline{56} \quad 1) \quad \|$$

这样唱腔与过门就显得不太协调。

当时的双档伴奏也不讲究，我们看与魏钰卿同时代的杨月槎、杨星槎双档《婆媳相会》的前奏过门以及老俞调的伴奏也很简单。可以说，那时弹词伴奏还不成熟，比较简单、幼稚。

先前的弹词唱腔无所谓衬托，因为伴奏者在演唱者演唱时并不弹奏。真正发挥这两件乐器的性能并形成了一整套较完整的伴奏方法，则要到20世纪30年代沈薛档和蒋（如庭）、朱（介生）双档崛起之时。沈薛档开创了伴奏衬托唱腔的先例，蒋朱档通过密切合作，也在伴奏衬托方面取得了很大的进展。这时的伴奏，上下手配合默契，三弦、琵琶珠联璧合，伴奏者用包、垫、衬、托的方法使伴奏与唱腔互相映衬，相得益彰，弹词的伴奏才从此进入比较成熟的阶段。弹词支声复调式的伴奏和润饰性、对比性的衬托方法，都是在那时打下的基础。张鉴庭、张鉴国双档在张调的伴奏上，将弹词音乐伴奏推向了一个新的高度。周云瑞、徐丽仙、杨德麟等人，从过门设计到伴奏方法都有所改革和发展，如用阮和秦琴加入伴奏以加强演唱的节奏感和音乐性，用歌唱性的二胡来美化唱腔等；另外，琵琶、三弦的弹奏指法也不断地丰富起来。

弹词伴奏中引子和过门的作用，主要用以引出唱腔，划分句逗，衔接唱句以及给演唱者创造较好的换气条件等。它们的音乐材料是基本一致的。由于说唱音乐特殊规律的作用，它们往往可长可短，可断可续，表现出极大的灵活性，但它的进行又必须

依循一定的规律。通过分析，我们是不难找出它进行的一般方法。最典型的引子就是以七拍基本过门组成一个"曲头"，然后接以四拍为单位、原则上可以无限循环往复的"候唱"过门。如薛调中的琵琶引子和过门：

例145：

$1=\mathrm{B} \dfrac{2}{4}$

（曲头）5 5 | 3 2 3 5 3 | 1 5 3 2 1 | 5 3 2 1 3 ‖

（候唱）5 5 3 2 1 | 5 3 2 1 3 ‖

沈薛调和俞调、陈调、蒋调过门，让三弦和琵琶充分发挥各自性能，相互间形成了一定的规律。如沈薛调过门：

例146：

$1=\mathrm{B} \dfrac{2}{4}$

（三弦）5 6 | 3 2 5 6 | 1 5 1 1 | 1 2 1 ‖
（琵琶）5 3 | 3 5 6535 | 1 76 561 | 6535 1 1 ‖

这里，两件乐器在第四拍和第七拍都强调了宫音**1**，尤其第七拍的宫音更显稳定和突出，宫音实际起着划分节奏的作用。如慢俞调过门：

例147：

$1=\mathrm{B} \dfrac{2}{4}$

（三弦）6 ⅋ | 3 2 3 5. 6 | 1 5 1 1 | 2 ⅋ 1 1 ‖
（琵琶）1 5 | 4323 5⅋ | 1 43 231 | 3 5 1 3 ‖

再如慢蒋调过门：

例148：

$1=\mathrm{B} \dfrac{2}{4}$

（三弦）1 5 | 3. 651 6532 | 1 5.2 121 | 1 2 1 ‖
（琵琶）1 5 | 34323 5⅋ | 1 54 351 | 4.3 27 1 3 ‖

以上例子可以看出，无论是沈薛调还是蒋俞调，三弦、琵琶第四、第七拍都要落在 **1** 音，除此之外则可自由发挥、灵活变换。下例则是三弦不变，琵琶省却第四拍的 **1** 而直奔第七拍的 **1** 音：

例 149：

将七拍基本过门继续细分，还可以分成两拍和三拍更小的句逗，即所谓偶数节拍和奇数节拍。如下面的沈薛调琵琶过门：

例 150：

有一些伴奏是变化形式，如小阳调的引子和过门就是这样的：

例 151：

这样的过门还是由宫音来划分节奏，可以理解为 3+3+4+4 的节拍组合。

也有只弹四拍就起唱的，如蒋调《刀会》：

例 152：

有时因演出需要，只弹两拍、一拍甚或不弹引子就可以起唱，伴奏只要起到定音、

保调的作用就行。这表现出说唱音乐极大的灵活性。

　　唱腔中间的过门，可以原封不动地移用七拍"引子"，也可以将七拍"引子"一拆为二，成为三拍和四拍两个句逗。如三拍的琵琶过门：$\underline{3\,5}\ \underline{3\,5}\ \dot{1}\ |$，四拍的琵琶过门：$\underline{3\,\dot{2}}\ \underline{3\,\dot{2}}\ |\ \underline{3\,5}\ \underline{\dot{1}\,\dot{1}}\ |$，两个句逗彼此紧密相连并反复循环。使句逗与句逗之间如同连环套般一个个套接起来。如：

例153：

$1=B\ \dfrac{2}{4}\ \dfrac{3}{4}$

$\underline{3\ 5}\quad \underline{3\,5\,3\,5}\ |\ \underline{3\,5\,3\,5}\ \underline{\dot{1}\,\dot{1}}\ |\ \underline{6\,5\,3}\ \underline{5\ 3\,5}\ \underline{\dot{1}\,\dot{1}}\ \|$

　　不同的流派在过门上除了基本点相同外，常有一些各不相同的表现形式和风格，熟悉它们的弹词听众往往可以从过门来识别流派。如马调的三弦过门：

例154：

$\dfrac{2}{4}\ \underline{5\,5}\ \underline{\dot{1}\,\dot{1}}\ |\ \underline{\dot{1}\,\dot{2}}\ \dot{1}\ |\ \underline{\dot{2}\,5}\ \underline{\dot{1}\,\dot{1}}\ |\ \underline{\dot{1}\,\dot{2}}\ \dot{1}\ \|$

　　到了杨调里面由于加进了八分休止和附点音符，就变成了：

例155：

$\dfrac{2}{4}\ \underline{5\,5}\ \underline{\dot{1}\,\dot{1}}\ |\ \underline{\dot{2}.\ 5}\ \underline{\dot{1}\,\dot{2}}\ |\ \underline{0\ \dot{2}}\ \underline{\dot{1}\,\dot{2}\,\dot{1}}\ |\ \underline{\dot{1}\,\dot{2}}\ \dot{1}\ \|$

　　原来马调平稳的节奏被赋予了新的推动力，形态不一样，气质也不一样了。

　　再如沈薛调的琵琶旋律老是往下钻：$\underline{5\,5}\ \underline{3\,2\,1}\ |\ \underline{5\,3\,2}\ \underline{1\,3}\ |$，到了蒋调里旋律正相反，成为：$\underline{5\,5}\ \underline{3\,5\,1}\ |\ \underline{3\,5}\ \underline{1\,3}\ |$。琴调的三弦过门多用滑音。另外，徐调和祁调的过门，张调、严调、姚调过门等，都各有不同，而且都与演唱者独特的演唱风格相配合，成了各种流派曲调不可分割的组成部分。

　　下句唱腔的"合尾"又叫"拖六点七"，一般有两种形态。一种是单过门，即在下句的第六字后空隙处垫进一拍单音过门，落腔后接四拍尾奏，然后再引入下一个上下句的弹唱。如薛调：

例156：

$\dfrac{2}{4}\ \underline{2\ 3}\ \underline{3\ \overset{\frown}{2}}\ |\ 1\ -\ |\ 5\ 1\ |\ 6\ \underline{2\ 3}\ |$
　　　国　家　　　　　　　　大　事　要　关

$\underline{\underset{.}{6}.\ \underline{1\,6}}\ \underset{.}{5}\ |\ (5)\ \underline{\dot{1}\ 5}\ |\ (\underline{\overset{\frown}{3\ 2}}\ \underline{1\ 1}\ |\ \underline{5\ 2}\ 3)\ \|$
　　　　　　　　　　　心。

还有一种叫双过门，即在下句唱句的第六字后垫进两拍双过门，落腔后接四拍尾奏并过渡到下一个上下句的弹唱。如沈调：

例157：

$1=\text{B} \frac{2}{4} \frac{3}{4}$

临 行 何 等 细 叮　　　　咛。

再参见以下双行谱：

例158：

$1=\text{B} \frac{3}{4} \frac{2}{4}$

（三弦、唱腔）　细 叮　　　咛。

（琵琶伴奏）

还有第三种"合尾"方法是将下句第六字以后的空隙省略，把六、七两字直接连在一起唱。如蒋调：

例159：

$\frac{2}{4}$

让　与　他 人　也　不　妨。

第三种形态，实际是后来的一种革新唱法。弹词开篇的最后三句落调，伴奏与唱腔相配合，共同形成了奇特的"尾转"（参见下编曲谱部分的开篇结尾）。

二、唱腔与衬托

弹词基本调虽有一定的结构和规律，却往往没有完全固定的旋律。各个演员对各段唱词的处理不同，行腔就不同，同一个演员处理相同的唱词时常会有即兴创造，腔调也不尽相同。因此，弹词唱腔的伴奏部分也往往是灵活的、不固定的、自由的，有些初学者所以不能很快地掌握它，原因盖亦如此。唱腔音乐伴奏的作用有如下几个方面：

1. 帮助唱腔表达内容和感情。或将悲哀、伤感的腔调衬托得更为缠绵抒情，或将激昂、雄壮的腔调表演得更为豪迈、有力，或将轻松、愉快的腔调表现得更加活泼、愉快，

或将一般叙述性的腔调衬托得更加优美流畅、悦耳动听等。有时伴奏甚至能够结合唱词内容的表现，制造出很强的气氛和效果。听朱雪琴演唱、郭彬卿伴奏的《潇湘夜雨》，当唱到"雨霏霏，霏雨雨猛猛"和"叮当当，钟声敲三下"时，伴奏者充分发挥了琵琶的特殊乐器性能，分别以左手指法上的"绞"和右手指法的"扫"，制造出淅淅沥沥的雨声、彷徨的钟声等效果，恰当地配合了演唱。再如，我们听张鉴庭演唱、张鉴国伴奏的《骂敌》，伴奏者那种对比性衬托方法，十分强烈地突出和映衬了人物当时激愤、慷慨的情绪。

2. 弥补字句间的空隙，给演唱者以充分的换气和休息时间并对整段演唱起一种穿针引线的作用，即把许多分散的字句和段落连接起来，给听众一气呵成的感觉。我们在下编曲谱部分的《方卿见娘》和《望芦苇》就可以看出，要是缺少了那样的伴奏，演唱一定会大大逊色。

3. 在时说时唱、说唱互相穿插时，为了保持和掌握一定的音高，也离不了伴奏音乐的辅助。弹词音乐有这样的特点，唱腔与伴奏的关系又是如此密切，这就需要演唱者和伴奏者互相合作，紧密配合，互相呼应，互相照顾，熟而生巧，巧而成格，真正做到得心应手。

弹词的伴奏，总的说来是用支声复调式的伴奏方法，具体地说，伴奏衬托唱腔有以下三种方法。

（一）润饰性衬托

这一类伴奏方法以俞调和蒋调为代表，主要是随腔找出基本点来伴奏，演唱者行腔时伴奏不宜做很大的自由发挥，却可以适当加花装饰旋律以美化唱腔。如：

例160：

（二）按腔配点衬托

这种伴奏衬托方法是弹词演唱中最常见、最普遍的方法，它实际也就是前一种伴奏方法的扩展和延伸。伴奏音乐在宫调式的范围里围绕着 **1**、**3**、**5** 三个支点音发展旋律，构成支声复调。唱腔与伴奏之间，时分时合，旋律基本是一致的，同时，伴奏也常对唱腔进行加花，或者简化。如：

例161：

《打三不孝》 沈俭安唱 薛筱卿伴奏

[乐谱：三党之中一脉亲，两家不音一家人。]

再如琴调《潇湘夜雨》（朱雪琴唱、郭彬卿伴奏）：

例162：

$1=F$ $\frac{2}{4}$ $\frac{3}{4}$

[乐谱：（唱腔）只见那薄罨罨 罨薄罗衫薄，黄瘦瘦 瘦黄 花容黄。]

上例中的琵琶伴奏，曲调由 3、5、1 三个支点音生发出来，其形态又表现为一些较小句逗的连接。如以四拍为单位的：

例163：

[谱例]

以三拍为单位的：

例164：

[谱例]

还有以两拍为一句逗的，但实际是把四拍的句逗再一分为二。把这些短小的句逗像连环扣一样组接起来，就成了一句句流畅而富于变化的较长乐句，这些乐句又紧紧配合依附着唱腔，存在一定的复调关系，又常常保持着完全的一致，在简单中有复杂，统一中见变化。

（三）对比性衬托

在前一种伴奏方法的基础上做进一步的发展，就形成了第三种伴奏方法——对比性的衬托。它的不同点在于，伴奏部位的对比复调因素更突出，唱腔和伴奏衬托之间的对比变化也更大。如下例：

例165：

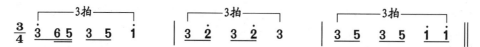

快张调《骂敌》　张鉴庭唱　张鉴国伴奏

[谱例]

[乐谱：新四军部下的好儿郎。]

这样的伴奏是可以自成体系的，但又与唱腔紧相关联。伴奏与唱腔之间，在节奏、音区、声部、旋律走向等各方面都有着种种复杂的对比和交织，形成了不平凡的演唱效果。

从以上谱例中我们可以看出，以上三种伴奏衬托方法常常是交叉在一起运用的。但伴奏者在灵活运用中，必须十分注意掌握好整个演唱的节奏、情绪和气氛，同时，对演唱者的演唱也必须比较熟悉和了解，这样才能使伴奏有更强的表现力。

三、三弦与琵琶

三弦是曲艺音乐中最有代表性的乐器，弹词单档演出，即用一把三弦作为伴奏。据叶梦珠《阅世篇》记述：明代嘉靖年间有个河北卒叫张野塘的，因罪谪发苏州太仓卫，他素工弦索，至吴地后"司南曲，更定弦索音，使与南音相近。并改三弦之式，身稍细，而其鼓圆，以木制之名曰弦子"。这一说法似可参考。弹词中所用的小三弦，又名书弦，其定弦方法不采用说唱音乐中最常见的"四度定弦法"，而"使与南音相近"作五度定弦（即外弦比中弦高五度），内外弦相差八度。弹唱基本调时专用 **5 1 5** 的定弦，它能以八度和应构成隐伏声部，如：**1̆ 5̂** 等。弹唱曲牌时又作 **3 6̇ 3**、**1̇ 4 1**、**2 5̇ 2̇**、**6 2 6̇** 几种不同的定弦。右手的指法一般用弹、挑、撮、分几种，效果强烈的扫弦很少用到。左手指法中的滑、搬、打、应等运用较普遍。

琵琶自隋唐以来即在全国广泛流行，也是弹词的主要伴奏乐器。弹词琵琶的定弦法与一般民乐演奏相同，即其子弦、中弦、老弦和缠弦分别成四度、二度和八度的关系。不同点在于，弹词常用"不固定音高定弦法"，演员往往根据自己的嗓音，自由地将弦定高或定低。基本调的弹奏，一般按 5 2 1 5 定弦。这种弹词界称为"正宫"的定弦法，又能使空八度和音运用得比较广泛。

琵琶的演奏技术较复杂，它与三弦一样具备音域广、音量大、音响效果丰富等特点。

弹词中三弦与琵琶的弹奏具有这样一些特点：①它们的主要作用仅表现在伴唱上，一般不要求制造过分强烈的戏剧性效果。这样的演奏与演唱配合起来，常常表现出典雅、娴静的风格。②发挥弹拨乐器高音区灵活轻快、低音区浑厚稳重的特点，常用细碎、灵巧的伴奏烘托唱腔。这两件乐器在合奏时，根据一定的旋律骨干音（最主要是结音或中结音的一致性）和各自的性能、特长来发展各自的旋律声部。两个声部有分有合，统一而有变化。③强调一定的强弱节奏。如：

例166：

[乐谱]

上例中凡有"双弹"标记的地方需用重音弹奏，否则强弱节奏的表现就不明显，句逗也无从划分。④由于三弦和琵琶的自由发挥，各自具有相对的独立性，两个声部之间常常构成各种对比。如节奏上的对比等。

在两个声部同向进行时，有时也有短暂的声部走向上的对比。如：

例167：

[乐谱]

例 168：

$1=\mathrm{B}\ \dfrac{2}{4}$

（三弦）｜ 6 5 ｜ 3 2 3 5 6 ｜ 1 - ｜ 1 2 1 ｜ 1 2 1 ‖

（琵琶）｜ 5 ｜ 5 - ｜ 5 4 ｜ 3. 2 1 ‖

另外，还有音色和音程关系上的对比等。两件乐器的关系也是支声复调性质的，它们的演奏，能为弹词演唱增添色彩，加强音乐感；同时，可以造成很强的音乐效果，有着丰富多彩的表现力。

四、几种较好的书调伴奏及唱腔衬托方法

本节主要谈谈某些在弹词界有一定影响，在书调伴奏方面有一定艺术造诣的弹词艺人的艺术经验，以补充和深化上一节的内容。

首先，谈谈蒋如庭在俞调三弦衬托方面的成就和经验。蒋如庭用三弦为朱介生衬托俞调唱腔，技法全面，手段丰富，音乐性很强。他的三弦衬托方法在很大程度上影响了后来的书调伴奏，是弹词界音乐伴奏上有影响的一代宗师。蒋如庭在俞调三弦衬托方面的演奏技法，归结起来有细、密、紧、圆四个特点。"细"即是衬托和表现感情的细腻、精到，伴奏衬托始终随着唱腔的抑扬顿挫而起伏、变化、波动。"密"即是针对俞调长腔长调的特点，运用节奏上细碎密集的衬托，突出唱腔，并使演唱中的换气和停顿前后能够紧密连贯。尤其是在演唱产生间隙的地方嵌进小过门，使唱句之间衔接紧密，同时也能有效地帮助演唱者偷气和换气。"紧"即是伴奏与唱腔的紧密吻合，速度处理不紧不慢、恰如其分，高低快慢、轻重缓急，都紧紧地结合着唱腔的进行，伴奏与唱腔丝丝入扣，紧密结合。"圆"是在衬托俞调唱腔的过程中尤为讲究的，具体方法是，为配合唱腔轻柔的风格，左手指法多上下滑音，单滑（符号为"⌒"）和滚滑（符号为"⌇" "⌇"）普遍运用；右手指法中多撮、滚（符号为"∨" "∾"），这样所产生的圆润伴奏特色，能取得良好的艺术效果。

弹词三弦的把位与一般乐曲的弹奏有所不同。蒋如庭以前的弹词三弦弹奏，把位只有两个，经蒋如庭和后来周云瑞的丰富、发展，把位扩展到了七个，这就大大增强了三弦的音乐伴奏能力。总的来说，蒋如庭所创造的三弦衬托俞调唱腔的伴奏方法，在"衬"和"包"的方面颇见功力。

其次，薛筱卿的琵琶伴奏除了旋律上的丰富、发展而外，手法上也有特点。如他

的弹奏左手常用带音（记号为"，"）和打音（记号为"♩"）。请看以下谱例：

例169：

$$\frac{2}{4}\ \underline{5\ 5}\ |\ \underline{3\ 2\ 3\ 5\ 3}\ |\ 1\ \underline{3\ 2\ 1}\ |\ \underline{5\ 3\ 2\ 1\ 3}\ \|$$

例170：

$$\frac{2}{4}\ \underline{5\ 5}\ \underline{3\ 2\ 1}\ |\ \underline{5\ 3\ 2}\ 1\ |\ \underline{6535}\ \underline{1\ 1}\ |\ \underline{5\ 3\ 2}\ 1\ \|$$
（三）（一）

此外还运用了滑音（即推挽音）。

再次，郭彬卿在薛筱卿伴奏手法的基础上，更多运用了左手推挽指法。这就使他的伴奏衬托与琴调的演唱风格相合，伴奏的跳跃性加强。另外，郭彬卿在伴奏过门上也有发展和创造。如下例尾腔以后经过"加花"的过门：

例171：

尾奏（4拍）　　　　　　　基本过门（7拍）

$$\frac{2}{4}\ 3\ \underline{32}\ \underline{1235}\ |\ \underline{234}\ 3\ \underline{23}\ |\ 5\ 4\ \underline{3523}\ |\ \underline{5235}\ \underline{1235}\ |$$

候唱（4拍）

$$\underline{2312}\ \underline{5235}\ |\ 1\ \underline{76}\ \underline{561}\ |\ \underline{3561}\ \underline{6535}\ |\ \dot{1}\ 1\ 0\ \|$$

再如琵琶下把的过门：

例172：

（三弦）$\frac{2}{4}\ \underline{6\ 5}\ |\ \underline{3\ 23\ 5\ \dot{6}}\ |\ \underline{1\ 5\ \dot{6}\ 1}\ |\ \underline{3\ 2\ 1\ \dot{6}}\ \|$

（琵琶）$\frac{2}{4}\ \underline{6\ \dot{3}}\ |\ \underline{6\dot{3}6\dot{3}}\ \underline{6\dot{3}6\dot{3}}\ |\ \underline{\dot{1}\ 3}\ \underline{6\dot{3}6\dot{3}}\ |\ \underline{6\dot{3}6\dot{3}}\ \underline{\dot{1}\ 3}\ \|$

另外，张鉴国的琵琶伴奏点子清朗，多弹跳和半轮。与张调的演唱风格相协调，气质上也比较硬朗。为张调唱腔的衬托中，把位换动比较频繁，伴奏旋律自然、流畅，对比性强。尤其是在演唱的间隙中充分发挥了"垫"和"托"的作用。（参见下编曲谱部分的《望芦苇》等。）

这里顺便谈谈书调衬托中的伴奏音型问题。一般来说，弹词艺人比较讲究伴奏与唱腔之间的对比变化，演出中往往"你简我繁，我繁你简"的相互映衬。如我们听《新

木兰辞》中描述沙场血战的"鼙鼓隆隆山岳震"的唱段中，就会感到伴奏气势磅礴，伴奏者用极简练的伴奏音型，有力地烘托了壮烈的战斗场面。

还有的琵琶伴奏音型是以分解和弦的形式弹奏的，也同样颇有表现力。书调基本的琵琶过门，有些就是在固定把位上用和弦分解的方法发展出来的。如：1̣ 3 5 1̇ | 3 5 1̇ 1̇ | 等，这种由弹奏者自由处理的伴奏过门很有特色也很有效果。

弹词的双档中演唱和伴奏要想相得益彰地紧紧融合在一起，就离不开上下手之间的熟悉了解、配合默契，弹词演员中，尤惠秋、朱雪吟双档和薛小飞、邵小华双档的演唱和伴奏，都在这方面颇有成就。

第七章 弹词音乐的发展

一、渗透与派生

由于弹词书调各流派之间互相渗透、互相融合的情况非常普遍，这就使各流派的发展呈现出比较复杂的现象，但只要我们留心观察一下，其中的线索仍是不难看出的。

老陈调的发展和渗透情况前面已大体谈过，现在重点谈谈另两种古老流派即俞调和马调的发展情况。俞调和马调，一个委婉多姿，一个简洁质朴，它们各站在弹词基本唱调相反的两极，百年来在广泛的范围内不断向对方进行着十分活跃的渗透。由于它们之间矛盾而又统一的发展，才在各个不同的阶段产生了数十种不同的兼有俞、马调特征的流派。

正因为蒋调兼有了俞调的抒情性和马调的叙述性，因而才显得曲折圆润、优美动听。在蒋调身上，俞、马调之间的渗透和影响有明显的表现，我们在前面的流派分析中也从侧面谈到了这一点。周调原来那种平直、简朴的曲调有较多马调的痕迹，速度也与马调差不多。蒋月泉把周调的速度放慢，行腔时曲调的回旋余地大大扩大。他自小学俞调，年轻时也唱俞调，有了一定的俞调功底，为他在周调的基础上充分学习与借鉴俞调委婉曲折的特点、丰富和发展自己的唱调创造了条件。如：

例 173：

周调：

$1=\text{B} \dfrac{2}{4}$

中速略快

$\underline{3\ 5}\ 6\ |\ \underline{\overset{6}{3}}\ 2\ \|$

泪　珠　　儿

蒋调：

$1=\text{B} \dfrac{2}{4}$

中速略慢

$5\ \underline{3\,5}\ \underline{1\cdot\overset{\frown}{2}\,1\,6}\ |\ \underline{6\,5\,5\,3}\ 2\ \|$

泪　　珠　　　　　儿

这样的蒋调，婉转抒情的味道更浓，受俞调的渗透也很明显。有些弹词演员后来将蒋调中吸收京剧老生的唱腔来表现女性角色时，这种渗透的情况呈现得更清楚。如：

例 174：

蒋调：

1=B 2/4

中速略慢

3. 5 2 3 | 4 3 5 3 | 3 2 3 2 1 ‖

配　　一　双，

丽调：

1=B 2/4

中速略慢

3. 5 2 3 | 4 3 4 5 | 3 3 3 2 | 1 7 ‖

好　花　枝，

琴调：

1=B 3/4 2/4

稍快

3 3 2 3 | 4. 5 | 3. 5 | 2. 3 2 6 | 1 - ‖

啥 个　　啥，

琴调尽管是马调腔系的，在它的发展过程中却常常向俞调靠拢。这样的变化，一方面可以充分发挥女声的特长，另一方面可使原来跌宕起伏的琴调风格更加突出。如：

例 175：

1=F 2/4 3/4

稍快

3 5 3 5 | 1 7 | 6 - | 6 2 7 | 6. 7 6 5 | 5 3 0 5 |

创　业　由　来

6 5 1 | 6 5 | 3. 5 6 1 | 6 5 3 1 | 2 - | 2 1 |

(2 3 5 | 3 5 2 3) | 1 6 1 2 | 6. 1 | 6. 5 3 5 | 1 - ‖

　　　　　　　　　　（哎）　须　奋

（乐谱）

这样的甩腔是琴调风格的，有琴调的属性，但我们进一步研究就会发现它其实是琴调化的俞调，是马调腔系向俞调腔系渗透的结果。

同样，我们从俞调腔系的快俞调、侯调等唱腔里，也可以看出俞调腔系向马调腔系的渗透变化。如《庵堂认母》：

例176：

（乐谱：想起了十六年前骨肉情。认不到娘亲要哭断魂。）

这样的尾腔在过去的慢俞调中是从来没有的，但快俞调和近来的俞调演唱中却大量出现，它们摆脱了过去对俞调束缚极大的拖沓节奏和冗长甩腔，以有着薛调和蒋调风格的唱腔直抒胸臆，使原来复杂的曲调向平直化的方向发展。再如侯莉君的《英台哭灵》：

例177：

慢速

（乐谱：未到银河就断鹊桥。）

这里除了能看出俞调的渊源之外，还可以看出马调腔系的渗透和影响。

我们应该特别注意，小阳调和夏调因为历史较长，在俞调、马调的互相渗透过程中曾起过关键和带头作用，对以后各个新流派的形成与发展，有着深远的影响。对于小阳调和夏调，人们一向有"俞头马尾"之称，它们确实也是俞、马调综合影响的产物。

如下面夏调和俞、马调的比较：

例 178：

（俞调起句）

$\frac{2}{4}$ 5 $\underline{2\,3}$ | $\underline{\dot{2}\,\dot{1}}$ $6\,\dot{1}$ | $\underline{1}$ 5. | $\underline{5}$ 1. ‖

（夏调起句）

$\frac{2}{4}$ 5 $\underline{1\,3}$ | 5 5 | $\underline{3}$ 1. ‖

（马调落句）

$\frac{2}{4}$ 2 7 | 6 $\underline{5\,6}$ | 5 (5) | 5 - ‖

（夏调落句）

$\frac{2}{4}$ 2 7 | 6 6 | $\frac{3}{4}$ $\underline{6\,7\,6}$ 5 - | $\frac{2}{4}$ 5 - ‖

我们再看徐丽仙的《六十年代第一春》：

例 179：

1 = D $\frac{2}{4}$ $\frac{3}{4}$

稍快

| $\underline{5\ 6}$ | 1 - | 1 - | $\underline{5\ 3}$ $\underline{5\ 1}$ | $\underline{1\ 6}$ $\underline{5\ 3}$ | $\overset{\frown}{\underline{6}}$ 5 - | 5 - |
六　十　年　　代　　　第（呀）　一　个　　春，

| $\dot{1}$ $\underline{3.\ 2}$ | 1 - | $\underline{5\ 5}$ $\underline{3\ 5}$ | $\underline{1\ 3}$ $\underline{3\ 2\ 1}$ | 1 - | $\underline{3\ 6}$ $\underline{5\ 2}$ |
春　风　　　　吹　遍　了　上　海　　城，到　处　是（么）

| 3. $\underline{5}$ | 2 1 | 1 $\underline{\overset{3}{6}}$ | $\underline{2\ 3}$ | $\underline{3\ 1}$ $\underline{6}$ 5 | (5) | 5 - ‖
技　　术　革　命　的　报　喜　　　　声。（下略）

这里"第（呀）一个春"和"春风"的曲调，实际就是俞调，另外，很多地方又与薛调相近。正因为徐丽仙用了马调腔系明快、刚健的节奏，又用了俞调旋律中某些起伏、昂扬的因素，才较好地表现了20世纪60年代技术革命运动中热火朝天的战斗生活和时代风貌。

所以说，弹词各流派的血统都不是十分单纯的。它们之间有着普遍而广泛的互相渗透、互相交流。譬如，有人形容琴调是"薛"头"蒋"身"沈"尾巴，而丽调中，祁调、姚调、俞调、马调……什么流派的元素都有。这样我们就不难看出一条线索：即从俞调派生出来的流派（不管是朱系俞调、快俞调，还是祁调、侯调等）都有着由原来的曲折化向马调平直化方面变化的趋向；从马调衍生出来的流派（不管是沈调、薛调还是琴调）都有着自原来的平直化向俞调曲折化方面变化的趋向。综合俞、马调特点而形成的小阳调、夏调、徐调、蒋调、丽调等，则是这种发展过程的直接产物。古老的俞调和马调，在以后各种流派的形成和发展中始终起着根本的、决定的作用；后来任何流派在其发展过程中，无不带有俞、马调互相渗透、互相影响的痕迹。因此，也往往兼有着叙事与抒情、委婉与平整两方面的特点。这种"俞、马合流"的发展，并没有使弹词唱调越来越贫乏，相反，它使后来各种弹词唱调在各个不同阶段衍生出新的综合流派的基础上，更加多样化地发展和繁荣起来。如20世纪30年代末蒋调问世以后，也成为后来好几个其他流派形成的"源头"，它本身也因此而自成腔系。由少到多，由简单到复杂，由不丰富到更加丰富，这是符合事物发展的辩证法的。

弹词各书调流派的渗透和衍生过程，主要是俞、马腔系之间的渗透和衍生过程，我们可以用下列图表加以说明：

以上的图表自然并不十分精细，所反映的仅仅是弹词各书调流派粗略的衍生历程而已。

二、借鉴和吸收

大约从20世纪20年代开始，弹词书调各流派广泛地从京剧、地方戏曲、北方曲艺和歌曲中吸收新的养料。特别是30年代京剧在上海特别流行。一直到新中国成立初这一段时间里，京剧唱腔对弹词唱腔的影响越来越大，也越来越深。首先谈谈俞调。

它原来就比较接近于昆曲和京戏，特别与京剧旦腔的慢三眼相似，消化起来较便利。俞调自俞秀山以后曾冷落了相当一个时期，后经朱系俞调的改革才快速发展起来。朱介生改革俞调的具体做法之一，就是在老俞调的基础上注意吸收和消化京剧旦腔的元素。他从小喜爱京剧，在观察和欣赏中不断受到感染和启发。他不断尝试把自己最喜爱的某些旦角唱腔融化到俞调中来，使俞调更增委婉、柔美的特色。

如果说老俞调相对来讲比较朴素、近于民歌的话，朱系新俞调就比较复杂和委婉，近于京剧旦腔。如朱介生设计的《长亭送别》中张贞娘的唱腔：

例180：

[乐谱]

据朱介生本人介绍，这里"道"字的甩腔就是他从京剧"南梆子"中吸收并融进俞调中的结果。再如他在《黛玉离魂》中，有这样的唱腔：

例181：

[乐谱]

像"虽有紫娟"这样的唱腔，之前的俞调中是没有的，这里采用属离调的办法来发展唱腔（以徵为宫），直接受京剧唱腔的影响。这样的吸收和发展，凡与内容的表现

紧密结合的就有生命力，凡沾染形式主义病毒的就会逐渐被淘汰。如朱介生介绍他在《玉堂春》里用的一句长腔，取名"三环调"。如：

例182：

$$\frac{2}{4}\ 5\ \ 3\ |\ 5\ \ \underline{2\ 7}\ |\ 6\ \ 4\ |\ \underline{3\ 5}\ \ \underline{2\ 32}\ |\ \underline{1\ \dot6}\ \ 1\ |$$
大　　　人　　　哪

$$\dot1\ \ \underline{2\ 32}\ |\ \underline{1\ \dot6}\ \ 1\ |\ 1\ \ 2\ |\ \underline{1.\ 2}\ \ \underline{1\ 2}\ |\ 3\ \ \underline{6.\ \dot1}\ |$$

$$\underline{6\ 5}\ \ \underline{3\ 2}\ |\ \underline{2\ 7}\ \ 3\ |\ \underline{3.\ \underline{2\ 7\ 6}}\ |\ \underline{5\ 3}\ \ 5\ |\ 5\ \ \underline{7.\ 2}\ |$$

$$\underline{7\ 6}\ \ \underline{5\ 3}\ |\ 5\ -\ |\ \underline{5\ 3}\ \ \underline{2\ 32}\ |\ 1\ \ \underline{1\ 6}\ |\ 5\ \ 6\ ||$$

上例这句唱腔原从京剧"回龙"中借鉴、吸收过来，用在这儿却有点不恰当，因为这太像唱戏了，而把这句唱腔部分用在上述《吊坟》唱句里，与内容表现相结合就有较好的效果。所以，在借鉴吸收的过程中，过分戏曲化、没有深入消化的外来音乐元素因与说唱音乐距离太远，弹词演员也会逐步将它淘汰或继续改造。

其次谈谈蒋调。蒋月泉年轻时也喜爱京剧，他业余学过戏，甚至还登台"客串"过《空城计》，对京剧的发声、咬字、唱法及音色、共鸣位置等，都有过悉心的研究。据他自己介绍：京剧艺术使他开拓了眼界，丰富了想象力。正因为他对京剧的喜爱和钻研，以致他在改革和设计自己的唱腔时往往信手拈来，运用自如。如马连良《打渔杀家》里有这样一句"西皮导板"唱腔。

例183：

$$廿\ 2\ \ 5\ \ 3\ \ \underline{2\ 1}\ \ 0\ \ 1\ \ \underline{2.\ 3}\ \ 4\ -\ \underline{4\ 4}\ \ 3\ -\ -\ ||$$
父　（呃）把　　　　网　　　撒，

吸收到蒋调里就成了这样：

例184：

$$1=B\ \frac{3}{4}\ \frac{2}{4}$$

$$3\ \ 2\ \ 3\ |\ 4\ -\ |\ \underline{3\ 5}\ \ 3\ \ \underline{3\ 2}\ |\ 1\ -\ ||$$
啥　个　啥

原来京剧的东西，经过融化吸收，变成了弹词音乐中别具风格的新唱腔，也丰富了原来的蒋调流派唱腔。从这一点我们可以看出，许多艺术上有造诣的弹词演员在学习、借鉴外来音乐素材时，始终遵循着一条原则，那就是一定要把新吸收进来的东西统一在自己原来的特殊风格之中，使它变成自己的风格、自己的色彩。正因为这样，京剧的唱腔在蒋调中出现，听众不但感觉不到京剧味道，而且还认为这就是蒋调唱腔特色的一部分。后来的徐丽仙和朱雪琴在学习这句唱腔时又根据她们自己流派的特点和需要，又作了不同的改造。外来音乐的枝芽，经过高明的嫁接，长出来的是具有地方风格、受人欢迎的新品种，这种方法本身，是值得我们重视和学习的。与朱介生俞调相比，蒋调主要是吸收了京剧老生的唱腔元素。

前面已经介绍过，快张调的创造和形成，就是张鉴庭借鉴了京剧"二六"板和戏曲摇板的节奏元素，在弹词演唱中首先运用了紧弹慢唱、类似戏曲摇板的唱法。（杨振雄的快弹慢唱近于散唱，与快张调形态不一样）如下编谱例中的《望芦苇》后半段快张调部分。这样的唱腔和伴奏特色很强，它倾注了创造者的心血，表现出特殊的演唱、演奏风格。

在徐调唱腔中，也吸收了京剧旦腔的元素。如京剧《莲英惊梦》中的唱腔：

例185：

徐云志本人20世纪60年代初在中央音乐学院的一次谈话中说道："这段（京剧）二黄原板我听熟了，在我以后的创腔中也曾吸收过这个调头。"

弹词演唱有造诣有成就的演员，大多具有广泛的艺术兴趣。他们不保守，不故步自封，各种戏曲、曲艺都愿意学习和吸收。朱介生和徐丽仙都谈起过，他们的唱调里，粤曲、评剧、锡剧、京韵大鼓、梅花大鼓、中国歌曲、外国歌曲……什么东西都有。这并非说他们的唱调成了"炒杂烩"，而是说明他们擅长广征博采，极善于从各方面吸收艺术养料。再看朱介生演唱的《思凡》：

例 186：

梅 花

帐 里 孤 单

睡,

（嗳）

这里"嗳"字的拖腔是从锡剧"老簧调"中吸收而来的。如：

例 187：

再如他在《黛玉离魂》里的唱腔：

例 188：

紫 娟 啦,

这是从扬剧唱腔中吸收而来的。如：

例 189：

我的 郎儿 咪,

徐丽仙在《情探》《杜十娘·投江》中创造的那些结构严谨的过门，也是通过向北方曲艺学习借鉴后才创作出来的。

蒋月泉曾经说过：学习人家的东西应该像炼钢一样，原来的钢配上某些新的金属、

化学原料，再经高温冶炼，就成了新的合金钢。这话颇有启迪意义。慢张调融进京韵大鼓"三国纷纷动刀枪"和越剧"一眼闭来一眼开"的唱腔元素，这并不是创腔者本来的特殊唱调，而是有意识地将京剧、越剧元素吸收、融化到自己的唱腔中来。

王月香《英台哭灵》中的这段唱腔，明显吸取了越剧的音乐材料。如：

例190：

（曲谱略）

无论是吸收弹词中血缘关系近的其他流派，还是吸收弹词以外风格相距甚远的外来音乐材料，弹词演员往往既注意到弹词音乐的基本特点和个人流派的不同风格，又注意到吸收程度上的适当，特别注意"为我所用"，用自己演唱中的特殊风格去融合和消化外来的音乐素材。这种发展方法，就是使弹词各种唱调既牢牢保持原有风格，又不断发展各自独特流派风格的成功方法。

三、发展与展望

艺术的发展有源有流，千百年来的人民生活是最根本的艺术源流。就弹词音乐的发展来说，每个时期都有综合上一个阶段艺术成就的综合性新成果，它们往往也就是下一个阶段流派发展的"源"。书调早期由民歌、曲牌脱胎出来，后来经过东调、宋调、老陈调、老俞调、老马调，直到今天，中间经过了好几个不同的发展阶段，每个阶段都产生过一些新的流派，这些新的流派既是承前的"流"，也是启后的"源"。因此，

不停地衍化发展，不断地推陈出新，是永远保持弹词音乐旺盛生命力的奥妙所在。具体途径一是"纵向继承"，二是"横向吸收"，后者既包括弹词音乐本身，也包括弹词音乐之外。只有这样，才能使弹词音乐艺术越来越丰富，越来越为群众所欢迎。我们纵观弹词音乐的发展历史可以看出，其在各个时期和阶段的发展速度并不一样，新中国成立以后弹词音乐的发展最为迅速。

新中国成立不久，党提出了"改戏、改制、改人"的方针，随后"百花齐放，百家争鸣"的文艺方针得到了贯彻。随着社会主义政治和经济的发展，随着演员和听众思想觉悟、文化素养的不断提高以及演出题材、演出内容的变化，人们对弹词音乐的发展就提出了更高的要求。如果说，弹词唱调的发展过去常常是级进式的，即日积月累、聚沙成塔式地发展，而新中国成立以后则飞跃式的发展，而且有意识地对弹词音乐进行了大幅度改革。周云瑞曾经说过："前面的老先生一代是自发的，根据原来曲调唱下来，不是有意识的作曲。""我们这一代条件比较好，各方面营养丰富，从思想上、从各个方面慢慢地提高，从音乐上提高了……""从音乐上来传达感情，这步工作基本上是新中国成立以后才做的。"① 应该看到，20世纪50年代初，上海人民评弹团和苏州等各地评弹团成立后，很多著名演员荟萃一堂，他们之间互相学习，交流经验，切磋技艺，艺术发展的条件空前良好。彭本乐先生最近在《中篇评弹六十年（1952—2012）》的文章中，通过对各地评弹团演出的《一定要把淮河修好》《玉堂春》《罗汉钱》等多部中篇评弹的分析，得出的结论之一就是："中篇评弹促进了评弹音乐的发展"。由于个人和集体的互相促进、互相帮助，演员在长、中、短篇以及开篇谱唱中的不断探索和努力，从20世纪50年代到60年代初，出现了一个空前繁荣的发展时期，音乐质量提高到了空前的水平。新中国成立后的弹词音乐从内容到形式都有了飞跃式的发展，不但从丽调、侯调等新形成的流派中可以看出，蒋调、杨调以及全部书调流派的发展都很快。正如徐丽仙所说的："评弹的曲调要不断发展和推陈出新，这是时代的要求。既保持评弹曲调的一些固有特点，又要使评弹曲调不断加强音乐性，丰富表现力，使其能更形象、生动地表现各种不同内容，这是我们应为之探索和不断努力的。"而她谱唱《情探》时的第一步，就是"分析人物，捕捉音乐形象"。②

《刘胡兰就义》是上海评弹团20世纪50年代有意识地进行音乐改革的成功范例，它实际上开创了弹词书调在一段曲调中进行速度、力度、节奏、旋律等因素强烈对比变化的新格局。为了表现好特定的内容，它在马调的基础上分别用了三种不同的演唱

① 引自1959年2月14日周云瑞在中央音乐学院所做的报告《评弹的流派与发展》。
② 见1982年8月"评弹音乐座谈会"徐丽仙书面发言《谱唱"情探"的几点体会》。

速度，其中有激昂的快板，也有颂歌式的广板。

20世纪50年代，上海评弹团的合唱开篇《向秀丽》①，音乐改革幅度也很大，如开篇开头的唱句假如要用一段马调或沈、薛调来唱应该是这样：

例191：

中速

$\frac{2}{4}$ (0 5 | 3 2 5 | 1 3 1 | 5 3 1) |

1 1 | 6 1 1 6 | 1 3 3 2 | 1 1 ‖

珠 江 桥 畔 月 东 升，

这样唱就缺乏抒情色彩，与表现向秀丽这位英雄人物壮丽、辉煌的业绩不相符合，形式也不美。经周云瑞等人的着意改革和创新，后来就有了这样的唱腔：

例192：

1 = B $\frac{2}{4}$ $\frac{3}{4}$

慢速

5 5 3 | 2 1 6 5 | 1 3 3 2 | 1 | 1 (5 |

珠 江 桥 畔 月 东 升，

3 2 3 5 3 1) | $\overset{3}{6}$ 1 1 | 5 3 3 2 | 2 2 |

广 州 城 灯 火 辉 煌

2 $\overset{2}{3}$ | 2 2 7 6 6 | 6 5 | (5) 5 ‖

照 满 城。

这样唱，曲调上丰富了一些。再看后面的唱腔：

例193：

1 = B $\frac{2}{4}$ $\frac{3}{4}$

更慢

1 $\overset{1}{7}$ | 6 6 | (6 4 3 5) | 1. | 6 6 5 3 (5 |

伤 势 沉 重 终 无 效，

① 该曲目经上海民族乐团民歌组排练，曾在第一届"上海之春"音乐会上演出。

```
 (321) 5 | 3. 5 2 3 | 5 5 - | 0 (7 6 5 |
    她    献 出 了      生 命
 5 - ) | 5 1 | 3 2 3 2 1 7 | 1 (3 5 1) ‖
    尽 了 她       一    生。
```

这样的改革尽管还是马调原来的基础音调，但无论唱腔还是过门，都有了很大的改进，并且还吸收了一些歌曲和其他曲艺音乐的元素，这就使《向秀丽》的形式与内容有了更紧密的结合，听起来既很新鲜，离原来的基础音调又不远。

弹词开篇《蝶恋花·答李淑一》在音乐创作和演唱上的成功，给弹词音乐的发展开拓了一个新的领域，达到了一个新的境界。这首作品在创作中大胆突破了传统曲腔的格式，开创了一段曲调中同时兼收并蓄，融化多种书调流派的先例。如这支曲子的前奏和"我失骄杨君失柳""直上重霄九""问讯吴刚何所有""忽报人间曾伏虎"等唱句中，融化了蒋调的旋律；"杨柳轻扬""吴刚捧出桂花酒"等唱句中，又兼收着陈调的因素；"寂寞嫦娥舒广袖""万里长空且为忠魂舞""啊……"等唱句，则受到歌曲的影响。另外，"忽报人间曾伏虎"前的间奏，有意识地从民族乐曲《春江花月夜》中汲取了营养，有些地方则吸收了昆曲的乐汇。《蝶恋花·答李淑一》的谱曲、演唱，以及曲调、过门和唱法都有重大突破，音乐性和表现功能大大加强，更重要的是，它为许多弹词演员在更广阔的领域，用更多样化的方法进一步丰富、发展弹词音乐树立了榜样。

20世纪60年代初，上海评弹团的演员们对许多曲目进行了重大的音乐改革，他们的艺术实践也为弹词音乐的发展积累了很多成功的经验。代表性的曲目有开篇演唱《为女民兵题照》《卜算子·咏梅》《送瘟神三字经》和《老贫农参加分配会》《全靠党的好领导》以及中篇评弹《红梅赞》、专场《大寨春早》等。同时，江苏、浙江等各地评弹团的演出中，也有类似对传统书调进行重大音乐改革的成功范例。这些代表性曲目在音乐改革上的成功，首先表现为：它们既保持了弹词音乐的基本风格和固有特色，各方面又有大胆的创新和发展。它们在改革中不用虚无主义的态度，也没有形式主义的弊端。在形式服从内容的前提下，让江南群众喜闻乐听的评弹音乐，穿上花色新颖、绚丽多彩的新式服装，显得更漂亮更俊美，更加富于时代气息和青春活力。

20世纪八九十年代，一批中青年弹词演员迅速崛起，如上海的余红仙、沈世华，浙江的孙纪庭，江苏的邢晏芝等，他们跟上时代步伐，适应听众新的审美需求，在弹词音乐的推陈出新方面做了很多探索。如浙江曲艺团的孙纪庭在《新琵琶行》中把翔

调和快张调结合起来，邢晏芝在《杨乃武与小白菜》中将俞调与祁调相糅合等。

一分为二地看新中国成立后弹词音乐的发展其实也有缺陷，它主要表现为新的书调流派形成不多。究其原因主要有这几个方面：一是随着某些主要书调流派的日趋成熟和完善，绝大部分弹词演员从唱自由调为主改为唱流派唱腔。这本身并不是坏事，但如果只有继承，没有创新发展就很不利，"依样画葫芦"的唱流派唱腔，只会束缚演员的个性和创造力，对于各位弹词演员不同演唱条件的充分发挥不利。二是新中国成立后为配合各项政治中心工作，中篇的演出多了。这本来也是好事，像徐丽仙那样在音乐改革上悉心钻研的演员，也在演出过程中逐渐形成了自己的流派风格，但长篇的演出相对减少以后，很多演员个人特色性的风格不易积累、保存和连贯起来，弹词界"出书、出人、出流派"的传统音乐发展道路就不畅通，特别是过多政治运动的冲击，导致了中青年演员演出实践普遍减少。在演出和分配制度上的不完善也影响了中青年演员进行艺术追求探求的积极性。

"文革"中由于林彪、"四人帮"的破坏捣乱，由于政治上、艺术上对新中国成立十七年全盘否定，弹词音乐的改革发展走了歪路，这方面教训很深刻。

毛泽东同志1956年同音乐工作者的谈话中指出："艺术有形式问题""艺术离开了人民的习惯、感情以及语言，离开了民族的历史发展"是不行的。弹词音乐的改革若离开原来的基础，割裂传统，那就只能搞成"评歌""评戏"一类的东西，这样的改革老百姓当然通不过。脱离内容的表现，形式主义的"为改而改"，也注定站不住脚。我们反对盲目的改革、发展，同时也反对墨守成规、泥古不化的保守思想，因为它会严重阻碍弹词音乐的进一步发展，从根本上危害它的活力与生命。弹词音乐有那么多的曲牌和书调流派，确实是一个丰富的曲艺音乐宝库，但若以为仅靠"吃老本"就可以一直走下去，那是绝对错误的。正确的方法应该是：一方面继承，一方面创造；一方面"推陈"，一方面"出新"。对于过去的东西，要保留其优秀的部分，让它在推陈出新中充分发挥作用；同时也要不断地抛弃糟粕，改造其粗糙、简陋的成分，在充分发挥弹词音乐说唱特点的基础上，继续提高它的音乐质量。特别是"流派要流"，不断要有新的发展、变化。目前，书调中一些抒情性强的流派演唱特别受欢迎，反映了当前弹词演唱中一个值得注意的动向，对当前弹词演唱和弹词音乐的发展，提出了新要求。

有人说音乐是感情的艺术。一般来说，表现人的感情是音乐艺术最重要、最本质的任务。尽管曲艺音乐有它的特殊性，但弹词音乐中的叙事和绘景，实际也离不开人的感情色彩，因此也就要"寓景于情""情景交融"或"触景生情"。我们看一下新中国成立以来最受听众欢迎的弹词唱段和开篇，它们无不带有强烈的抒情色彩。当然，

这是叙事基础上的抒情，说唱艺术与唱歌、唱戏有本质上的不同，但弹词演唱也应该以"动情"为主，非此不足以"动人"，只有"声情并茂"的演唱，才能产生较强的艺术感染力。我们应该在保持曲艺音乐以叙事为主的前提下，着力发展各种优美、抒情的曲调，不断提高弹词音乐（包括演员弹唱）的艺术质量，给广大的弹词听众以更多音乐美的享受。

　　从20世纪八九十年代以来弹词音乐的发展现状看，为适应广大听众多样化的欣赏要求，各地举办了很多弹词音乐会，如"江浙沪青年演员流派演唱会""中国评弹艺术节流派唱腔专场""评弹金榜大奖赛""苏州评弹团青年流派演唱会"等，这体现了继承优秀传统文化的精神，尤其是有意识地让传统艺术与现代传媒相结合，以扩大弹词音乐的影响。青年演员要学会多种不同流派并在此基础上演唱好一两种流派，这也是老百姓对我们的需求。随着近年来演唱形式的变化，上下手演员之间在角色表现上分工越来越细，各流派在各类角色表现上的特长也愈益充分地显示出来。书调除了在风格、色彩上各有不同，在人物表现上也各有特长，如俞调腔系诸流派，就比较适宜女性角色的表现，适宜女演员演唱。如果一个青年演员能同时唱好几种流派唱腔，就利于他更好塑造各类角色，也有利于他今后艺术上更大的发展。关键是要唱得好，要"青出于蓝胜于蓝"。流派唱腔也要用得好，要根据个人的嗓音条件学好流派唱腔，根据内容表现的需要用好流派唱腔，让形式与内容更紧密地结合起来。同时，也应该有主有次，要注意让比较适合本人嗓音条件和与内容表现比较贴切的流派唱腔，作为自己经常"主唱"的书调，并在演出实践中继续不断地丰富和扩充，增强它们的适应性和表现力，在充分发挥自己个性创造能力的同时，努力形成具有个人特色的新流派风格。另外，弹词开篇的音乐质量也有待进一步提高。在继承和发扬传统优秀的弹词音乐发展方法的同时，我们应更多运用板腔变化、调式调性变化等新的音乐发展手法，使今后的弹词演唱在节奏、速度、旋律、音区、音色、调式、调性和声部走向诸方面都有更新颖、更丰富的对比、变化，更加增强弹词音乐的音乐性和表现力。

　　目前，活跃在弹词书坛上的很多中青年演员，通过长期的学习和实践，弹唱艺术水平有了较大提高，很多人具备了扎实、全面的弹唱基本功，通过进一步的革新和摸索，演唱中个人特色性的成分也在不断增强。如高博文、袁小良、盛小云、张建珍、黄海华、陈琰等，他们在各自的演唱中都有一些新的探索和变化，有待于我们进一步去总结和研究。中篇评弹《雷雨》第一回盛小云那段《我是脱水荷花心已枯》，第三回《这一段真情见了天》，分别在俞调和快蒋调的基础上做出了较大创新，袁小良在《大脚皇后》第三回《是是非非大文章》的唱段中，在小飞调和翔调的结合上做出了新的探索，弹词书坛人才辈出，新秀茁壮成长，无疑会给弹词音乐的发展创造出更广阔的前

景。关键是要"按照评弹的规律,找到时代的文学语言同时代的音乐语言相结合的恰当形式"①。我们看本书下编"弹词音乐选编部分"盛小云在《雷雨》中的两个唱段。试想她所表现的繁漪,当时具有何等复杂的思想感情,由于演员早将角色"烂熟于心",音乐形象就自然"呼之欲出",经过不断摸索和努力,演员就能将人物真正唱"活",才能做到字字有情,声声由衷,情先于声,声情并茂。

 弹词音乐400年的历史,就是它不断成熟、不断完善的历史,就是各种流派唱腔层出不穷、变化发展的历史。可以预料,只要经过不懈努力,在以往弹唱艺术成果基础上衍生的新流派和新的弹词音乐将会不断涌现。尤其在党和政府日益重视民族优秀传统文化保护、传承的大背景下,弹词音乐的艺术质量还会不断发展、不断提高。只要我们按照弹词音乐的特点、规律加快发展速度,它的进一步繁荣兴旺就指日可待。相信受千百万人民群众喜闻乐见的弹词艺术和弹词音乐,一定可以在当代人民生活中发挥更大的作用。

 ① 见谌亚选1982年8月《评弹音乐座谈会》上的发言。

下 编

苏州弹词音乐选编

一、俞调腔系

黛玉离魂
（开篇）

朱介生弹唱
陶谋炯记谱

这是一页苏州弹词的工尺谱（简谱），主要为乐谱符号，歌词部分如下：

净，（嗯）（嗯）（嗯）小姑居处本无郎。从来（嗳）（嗳）好事彼苍妒，呕尽（嗳）

苏州弹词音乐

148

苏州弹词音乐选编

苏州弹词音乐选编

152

[根据录音记录整理]

宫 怨

(开篇)

朱慧珍弹唱
陶谋炯记谱

(Sheet music notation omitted - numbered musical notation with lyrics)

Lyrics: 西宫（嗡）夜静（嗯）（嗯）百花（啊）香，欲卷（唉）珠帘春恨（呃嗯）（嗦嗯）（呃嗯）长。贵妃（咿）（咿）

(sheet music - Suzhou Pingtan score, page 155)

Lyrics under notation: 独坐 (呜) 沉香 榻，(啊) (啊) 高烧 红烛 (喔)(喔)(喔)(喔) 候 明(嗯) (嗯) 皇。 高力 士， 启 娘 娘，

苏州弹词音乐选编

苏州弹词音乐

上宫墙。劝世人（唗嗯）切莫把君王伴，伴驾如同伴虎狼，君王

158

[根据中国唱片 4-0790 甲 2 面记谱]

西湖今日重又临

选自《白蛇传·断桥》白娘子唱段

朱慧珍弹唱
陶谋炯记谱

苏州弹词音乐选编

苏州弹词音乐

```
1̣6 1̣6 5̣ (5 | 4323) 5̣ | (3 32 1 13 | 2312 3 23 | 5 5 4323 |
              云。

5 32 13 | 21 32 13) 1̇ 3 5 | 1̇. 2̇ 7 6 | 6̇5 - | (5 5 4323 |
                          到   如  今     花

13 2̇1 | 32 13) 3̇ 2̇1 | 6 01 76 5̣ | 31 123 | 3̇5. (5 |
花  已    落(喔)    月  不     明，

4323 5 32 | 13 51 | 3̇5 13) | 6̇2 7̇.6 5 1 | 53 5 2̇1 |
不 堪              回  首

1̣6 2 1̣61̣6 | 5 (4323) | 5 (35 | 1 1 2312 | 3 23 5 5 | 4323 5 32 |
旧 时  情。

1 3 5 1 | 32 13) 3̇ 32̇ | 1̇6 1̇ | 53 565 | 53 20 | 0 1̇ |
            我 是 恨 只 恨                     恨

3 1̇ 7 | 65 43 2 (11 | 23 55 | 43 23) 3̇2 | 1̇. 2̇ |
出 家  人             专 管(末)

1̇6 5 | 4. 5 3. 53 | 2 (11 23) | 5 - | 1 (4323 1 |
人 家 事，          (兹)

3̇5 1 3 | 5 5 351 | 3̇5 13) | 1̇ 1̇ 3 | 5 1̇ 5 (5 |
                        拆 散 鸳 鸯

4323 5 35 1) 5 | 6̇2. 1̇61̇6 5 (4323) | 1 (35 1 1 | 5 2 3) ‖
这 法  海                          僧。
```

我是思念娇儿十六春

选自《玉蜻蜓·庵堂认母》智贞唱段

朱慧珍弹唱
陶谋炯记谱

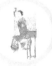

苏州弹词音乐

(sheet music page - numbered musical notation with lyrics)

粉颈低垂细端详

选自《西厢记·闹柬》莺莺唱段

杨振雄弹唱
陈 勇记谱

$1=B$ $\frac{2}{4}$ $\frac{3}{4}$

约 ♩=102

(乐谱略)

粉　颈　　　　　　　低

垂　　　　　　　　　　　　　细　端

详，　　　　　　　　　　　　颠　来

倒　去

费　思　　　量。

苏州弹词音乐

把你小名儿有意暗中藏。凝神（嗯）（嗯）（嗯）再向书中看，（哎哎

苏州弹词音乐

170

说明：女声演唱可定调为 1=C、♯C 或 D 调。

岳 云
(开 篇)

陈灵犀词
周云瑞曲
周云瑞弹唱

1=A 2/4 3/4
激奋、昂扬地

(苏州弹词音乐)

苏州弹词音乐

好比那寒霜（吭）（吭）白雪卷飞泉。一片丹心报国庭前训，直捣黄龙震九天。忽报金兵施



唱词依次为：诡计，（咿）包围 庄子布弓（嗡）弦。为使元戎无斗志，欲擒虎眷送军前。

苏州弹词音乐

```
 >       >            <  >      <  >
|5 -|5 -|5i 35|i7 65|2222 2222|2222 2222)|

        (i 2)       4
|2 2 1|4 - |3 - |3 - |3.5 32|1.3 26|5.6 45|
 一 怒  冲   冠

|3 - |3 - |(3333 3333|3333 3333|3.2 12|3 23 5|

            稍慢 自由地                3    1  3
|3 5 32 12|35 30)|3 5.|5 3 23 21|6 53|2.1 16|
                    迎    贼  寇,(噢)

   6           回原速                    3
|5 - |5 - |(05 3 23|5 1.3 2|11 32 1)|2 - |
                                        风

         (70 70|70 70)  2         5      5
|7.6|5.6 56|7 -|7 -|6 0 1|5 1 35|
 驰 电  扫     勇  (嗡) 无 (呜)

 6          5                    5
|1 6 5|3 5 0|3 1 6 5|1 2 3|0 3 0 1 6 5|
 边,杀 得 那 敌 军  落 花 流 水  片 甲 不 留,

       2    3         3
|3 5 6|1 0 0|1 - |1 - |1 - |2.1 61|
 人 仰  马  翻                  (嗳)

|5 - |5 - |5 - |(5555 5555|5555 5555)|

散板 转慢
  1         3       6
|5......|1 3|2.3|2.1|1 - |(05 13|24 3|
 尸        不 全。
```

(念白)众番兵被俺一顿银锤,打得大败,好不中用,岂不令人好笑。啊哈……

岳家(啊)(啊)庄上凯歌唱,将门(嗯)之子显威严;又是英雄又少年。

可怜哭急叫一声夫
选自《双珠凤·私吊》霍定金唱段

祁莲芳弹唱
周云瑞记谱

1=♭B 2/4 3/4
中速 ♩=84

亏得那 哥夫 两字 差不多。

哥哥（啊） 曾记得

桃月 初三会，

与君家 得见在后园圃。

君为奴 流落 异乡

（唶）

苏州弹词音乐

| 2̣ 1. | 1̇ 6. 2 7 6 | 5̇³ 5 - | 3̇ 2 1 | 1̇ 1̇ 5 6 | 1̇ 7 6 |
书 僮 伴， 君为奴 不想 功 名

| 5 3 | 5 6̣ 1 | 2 3 1 6 | 5 (0 6 5 | 3 2 1̣ 6̣) | 1̇ 5 (0 3 |
大 登 科。

5. 1 2 3 | 5. 3 2 4 | 3 2 3 | 5. 3 2 4 | 3 5 2 3 | 6 5 3 2

1 0 5 | 5 3 2 1. 3 | 2 5 3 2 | 1 6̣ 1 | 5̣ 5 5 3 2)

| 3̇ 2̇ 1̇ 2̇ 7 | 6 - | 6 1̇ 6 | 5 1̇ 6 | 5 6 ⁶3 | 2. (3 2 |
哭得肠 断 （唉）

1 3 5 | 2 3) | 1̇ 2̇ 6̇ 1̇ | 5. 1̇ 3 5 | 5 1̇ | 1̇ 5 |
无 休 （呦）

3 5 | 3 2 1 | 6. 2 | 1 2 6 | 5 - |（5 5 6 |
歇，

1̇ 2̇ 7 | 6 1̇ 5 7 | 6 6 5) | 6 1̇. | 3. (2 3 5 | 2 3 1) |
一 声

| 3̇ 2̇ 3̇ | 6̇ 2̇ 3̇ | 1̇ 2̇ 7 | 6 1̇ 6 | 2̇ 2̇ 6 | 1̇ 1̇ 3 |
公子 一声 夫， 凭你铁打 心 肠

(3. 2 3 5 | 2 3 1) | 3̇ 3̇ 1̇ | 2̇ (6 5 | 5 3) 2̇ ‖
也要泪 如 梭。

秋 思
(开 篇)

周云瑞弹唱
陶谋炯记谱

苏州弹词音乐选编 下编

183

(sheet music - numbered musical notation with lyrics)

歌词：可怜我相思三更频梦君。翘首望君烟水阔，（呃）只见浮云终日行。但不知何日欢笑情如旧，重温

[根据中国唱片 4-5384 甲 2 面记谱]

默默无言想心窝

选自《红楼夜审》江秀娟唱段

邢晏芝弹唱
陶谋炯记谱

苏州弹词音乐

188

[根据录音记谱整理]

一见灵台我的魂胆消

选自《梁祝·英台哭灵》祝英台唱段

侯莉君弹唱
陶谋炯记谱

这是一页苏州弹词音乐曲谱，包含简谱记号和唱词。歌词部分为：

懊悔当初逢一道。不与英台成结义，何至于飞蛾扑火自焚烧。不与英台连姻

苏州弹词音乐

194

195

这是一页苏州弹词音乐选编的工尺谱/简谱页面，包含唱词"偶，（呶）（呶）（呶）哪知晓姻缘簿上名未标，未到银河就…"等。

[根据中国唱片 5-5964（630263-2）记谱]

想别人有罪冤枉你

选自《杨乃武·廊会》毕秀英唱段

邢晏芝弹唱
陶谋炯记谱

苏州弹词音乐

说明：

（1）杨乃武被冤，屈打成招之后，其姊杨淑英至北京告御状，三法司会审，但小白菜仍照奸夫凶手刘子和的嘱咐，不肯改变口供。此案因官场矛盾，得清廷醇亲王的关注与支持，让杨乃武与小白菜在"密室相会"，以利用他们的旧情，使小白菜吐露案子的真情。这段唱是杨乃武与小白菜进密室之前，在回廊中相遇时小白菜所唱。毕氏即小白菜。

（2）此段唱依据香港艺声唱片公司AC-1110盒式录音带记谱。三弦伴奏为邢晏春。

邢晏芝精"俞调"，工"祁调"，并将这两个流派唱腔融汇于一体，自成风格形成了新的曲调——"俞祁调"。《要生生世世报君恩》是典型的"俞祁调"的曲例。这个段唱是以"祁调"为基础，糅进了"俞调"，并据人物感情，发展了新腔。因此这段唱腔既有"祁调"的缠绵悱恻；又有"俞调"的三环九转；也有感情激越的新声等特点。它通过弹词音乐，将毕氏的人物形象，塑造得惟妙惟肖。

莺莺拜月

(开篇)

侯小莉、唐文莉弹唱
陶 谋 炯记谱

[Sheet music page - numbered musical notation (jianpu) with lyrics]

苏州弹词音乐

206

这是一页苏州弹词音乐选编的工尺谱/简谱乐谱，包含唱词如下：

中 …… 去，（呀）（呀）（呀）再添添，添满一炉香。莺莺拜，拜月光，甜蜜蜜，密语告穹苍。香飘飘，

苏州弹词音乐选编

```
1.2 7 6  5.(5 3 1 2 3) | 6.1 (3 4 3 2  1 1 3 | 2 3 1 2  3 1 2 3 | 5ξ  3 1 2 3 |
                                                                   墙。

5 6 3 2  1 5) | 6 3  3 2 3 2 1 | 1 (3 1 2 3 | 5 6 3 2  1 5) | 5  3
                小 姐    是                                       连

              (0 2 3  1 2 3 | 1 2 3  1 2 3 | 1 2 3)
3 — | 3. 2 2 1 | 1 — | 1 — | 1   3
连                                    (呔)

2. 3 2 1 7 | 6. 7 6 5 | 6 5 3  0 5 | 6 7 6 5 6  1 | 1 4 3 |
                                    (呔)

5
2 — | 2 — | 1 (1 3  2 1 2 3 | 5 5 5 4  3 5 4 3  2 1 2 3) |

6  6 5 | 5 1 1 | 3. 5  2 1 | 1. (7 6 5 3 2) | 5 (5 3 5 6) |
连     称   是,                                   (兹)

6 6 1 | 1 3 (5 5 5 4 | 3. 2 3 5  2 3 1) | 6 5  3 5 | 3 6  2. 3 |
步 姗 姗,                                  姗 步  返 兰

1. 6 (5 6 7 5) | 6  6 5 | 6  2 | 2 3 (5 5 5 4 | 3 5 5  2 3 1) |
房,             望 巴     巴,

                                              渐慢
6. 1 | 6 5 3 2 | 1 6 1 — | (1. 2 3 5 2 1) | 3 5 1  2 |
巴 望                                         早 成

2 2. | 2 (3 2  1. 2 3 5 | 2 5 4 3 | 2  0) ‖
双。
```

思 凡

(开篇)

沈世华弹唱
陶谋炯记谱

苏州弹词音乐

This page is sheet music (Suzhou Pingtan numbered notation) and cannot be meaningfully transcribed as text.



```
5 1. |（过门略）1̇ 6 5 | 5. 6 4 5 | 1. 6 5 6 | 3̇ 2 | 1. 6 7 5. |
       难道  龙    女    班   中

（过门略）0 5 3 | 5 5 1. 2 | 3 6 4 3 | 2 — | 3 2 2 5. |（过门略）0 1 |
      就  缺 了                   咱。            我

3 3. | 1̇ 5 3 | 2. 1 1 6 | 5 3. |（过门略）| 3 2 | 1 3 |
只 见  活 人 （呃 嗯）              身   受

5 6 | 5 5. | 5 1. |（过门略）2 — | 6. 7 1 | 7. 2 6 |
罪，                    何  曾  见

5 5. | 5 1. |（过门略）(0 5) | 1̇ 3 5 | 7 2 | 1 6 1 6 5 |
                           死 鬼  去  披

         渐慢              自由地
(4 3 2 3) | 1 (0 1 | 2 3 5 4 | 3) 0 1 | 3̇ 3̇ 6 | 2̇ 2̇ 2 3 |
 枷。                          我 不  信  观 世

6 5. |（过门略）0 1 | 3 3̇ 2̇ 1̇ | 6̇ 1 1 2 3 | 5. (3 2 3 5) |
音，           要  撕 却   旧  袈        裟，

                                (0. 3 2 3 5 0)
0 3̇ 2̇ 1̇ | 6̇ 6̇ 1 5 | 1̇ 1̇ 3 | 5 5 0 | 0 5 | 5 5 6 1 |
丢 了 木 鱼  抛 了 法 华，           要   蓄  养

        回原速
1̇ 5 4 3 2 | 1 5̇ 5 | 5̇ 1 2 3 | 3 1 6 | 5. 0 (4 3 2 3) | 1 — |
青  丝     转    回                  家。

                                              略慢
（过门略）3̇ 3̇ 2 | 3 3 3 2 1 | 6 5 0 | 1̇ 3 | 5 | 1̇ 6 5 6 5 3 |
      哪 怕 朝  绩    麻，   夜  纺
```

苏州弹词音乐

216

我是出水荷花心已枯

选自《雷雨》繁漪、周萍唱段

苏州弹词音乐

i̲ 6̲ 5̲ 3̲ 5̲ | 2. 3̲ 5 | i̲ 3̲ 3̲ 2̲ | 1 (5̲ 4̲3̲2̲3̲ | 5̲ 3̲5̲ 1̲3̲ | 2̲ 1̲ 3 5 |
我， 抚慰我，

1̲ 3̲) i̲ 1̲ | i̲ 1̲ 5 | 5̲ 1̲3̲ 2̲ 1̲ | i̲ 7̲ 6̲ 5̲ | 5 1̲. 2̲ 7̲ 1̲ | 2. (5̲ |
使我叶茂　　　　　　　　枝繁

2̲ 1̲ 2) | 5. 3̲5̲ | 2̲ 1̲ 7̲ 6̲ | 1 (3̲ 2̲ | 1̲ 1̲ 2̲ 3̲1̲ 2̲ | 3̲ 5̲2̲ 3̲ 5̲ 4̲ ↗
心　　　　 复苏。

4̲ 3̲ 2̲ 3̲ 5̲ 3̲5̲ | 1̲ 4̲3̲ 2̲ 1̲ | 3̲ 2̲ 1̲ 3̲) | 3 5 | ³3̲(5̲ 3̲2̲3̲ | 6̲5̲3̲2̲ 1) |
　　　　　　　　　　　　　（周唱）繁漪 啊，

3̲ 3̲ 1 | 3̲ 2. | 2 (1̲ 3̲ | 2̲ 2̲3̲ 5. 6̲ 3̲5̲ 2̲)1̲ | 3̲ 3̲ 2 |
一念　之　差　　　　　　　　　你休

2̲ 1. | ³6̲(5̲ 3̲2̲3̲ | 6̲5̲3̲2̲ 1. 5̲5̲ | 1̲1̲ 1̲2̲ | i̲) 6̲5̲ | 3 5 |
提　起，　　　　　　　　　　我是恨当

3̲(5̲ 3̲2̲) | 3. 6̲ 1 | 1 (5̲ 4̲3̲2̲3̲) | 3 5̲ 6̲ 1 | 6̲5̲ 5̲3̲ 0 |
初　悔当初， 年少　轻狂

¹3. 7̲ | 7̲6̲ 7̲6̲ 5̲ 0 | (5̲) 5 | ³5̲3̲ 2̲ 1̲ | 1. 6̲ 5̲3̲ (5̲ |
太　糊　　　涂。（繁唱）开弓

1̲ 2̲ 3̲) | 6̲5̲ | 1̲. ⁶1̲ 2 | 1̲. 2̲ 3̲5̲ | ²7̲. 2̲ 7̲6̲ | 5̲ ³5̲ (5̲ |
哪有回　头　箭，

4̲ 3̲2̲ 3̲ 5̲ 3̲5̲ 1̲) 5̲ | 2 3̲5̲ 3̲ | 3 3̲ 6̲(5̲ | 4̲3̲2̲3̲ 5̲ 3̲5̲ 1̲ 3̲) | 3. 5 |
我繁漪　　　　　　　　　　　　从不

这是一页苏州弹词音乐简谱，无法以纯文本形式完整转录。

苏州弹词音乐

(繁唱)你欠她今生今世一笔债，你不能见了新世界就将她孤孤单单弃中途。(周唱)前情自有因和果，难道你繁漪没有丝毫过？你怎能够咄咄逼人责怪我？况且周家素来重体面，缘尽何必动干

戈。(繁唱)第一次听你说体面，告诉你周家背后罪恶多，告诉你你是一个私生子，(周唱)你休要胡言乱语来玷污，(繁唱)是你爹爹酒醉他告诉我。(周唱)繁漪啊，我求你高抬贵手来宽恕，从今后你走你的道我走我的路，我们

苏州弹词音乐

略自由

5 5 3 | 2 1 1 5 | 1 6 1 | 1 5 1 7 | 6 5 3 |
各 行 其 道 奔 前 途。(繁唱)我 是 什么 路？ 是

5 5 3 | 2 1 3 5 | 3 2 7 6 5 0 3 | 5 3 2 |
母 亲 路， 还是 情妇 的 路？ 你 究 竟 要

1. 1 | 卅 2 2 — 2 5 — 3 3. 2 1 |
我 走 哪 条

2 7 — (7 7 7 7 7) 0 (|) 0 (|) 0 (|) 0 (|
路？ (繁白)一个女人不能够受两代的欺负。 (周白)唉！

慢速 ♩=66

3 5 | 3 (5 3 2 3 | 6 5 3 5 1 5) | 1 1. 1 6 1 6 5 |
(周唱)从 来 是 得 放

3. 5 6 | 6 5 3 2 (3 2 1 1 3) | 3 3 3 5 3 2 | 3. 2 1. |
手 时 须 放

6 (5 3 5 2 3) | 2 7 | 5 5 3 2 7 6 7 1 2 | 7. 6 |
手， (繁唱)问 诸 君

5 5 (4 | 3 1 2 3) 5 5 | 3 5 3 5 | 1 2. 3 2 7 |
缘 何 爱 到 深

6. 5 3. 2 | 1 3 3 | 1. 5 3 1 | 3 3 2 | 1 2 7 |
处， (周唱)缘 何 爱 到 深 处 (繁唱)是 折

渐慢

6 1 6 4 | 3. 4 3 2 | 1 7 6 | 5 1 7 6 | 1 — ‖
磨。(周唱)是 折 磨。 是 折 磨。

(繁唱) 2 5 #4 3 | 5 — ‖

222

二、马调腔系

我是命尔襄阳远探亲

选自《珍珠塔》方太太唱段

沈俭安弹唱
薛筱卿伴奏
陶谋炯记谱

224

表姐闺中也要问一声。我们姑嫂之间如姐妹，相亲相近有十余春。

苏州弹词音乐

226

不别行，一味无非骄傲心。姑母的性情我深晓得，想她是(末)性刚口快直心人。称到同气连枝的

(表)方太太硬做主张帮姑娘,格方卿匣蛮明白。那么今朝方大人啊还要搭娘去倔强:俫帮到姑娘我勿"领盆",丫头匣得罪我,容留我不得,姑娘势利(勒),故而第一次碰头不欢而散。还要搭娘倔强,俫"落里"说得过娘格张嘴。

(白)我把你这孽障!还要强辩!

无知识，

因为你（未）得罪 陈家女主人；

婢女纷纷都打抱不平； 各为

其主尽忠 心。

想到姑娘果真欺贫

苏州弹词音乐

230

(白)你当作姑娘何许人看……待！

到底九泉老父同胞妹，一脉襄阳三党亲。

苏州弹词音乐

232

乐谱页 — 苏州弹词音乐选编

歌词：姑嫂之间到底情份深。天下谁人不势利，幸而势利得功名。还有方公子他是羞不胜，脸涨通红不敢云。

既无灵性徒称宝

选自《珍珠塔·哭塔》陈翠娥唱段

薛筱卿弹唱
周云瑞伴奏
陶谋炯记谱

(陈翠娥白）珠塔啦，珠塔啦，我在此问你，为什么，矢不开口，咳嗳！

(白) 讲啊。想强徒已经招认口供，你不讲我来讲与你听罢！

苏州弹词音乐

四野无人三鼓宽。

风作块，雪成团，当时天地黑漫漫。鸿雁栖孤树，鱼龙落浅潭，长夜迢迢霜正寒，既无车辆又无船。无陪伴，少救援，强梁辈把

236

苏州弹词音乐

238

人民当家做主人

选自《一定要把淮河修好》赵盖山唱段

陈希安弹唱
陶谋炯记谱

$1=D$ $\frac{2}{4}$ $\frac{3}{4}$

稍快

（谱例略）

来 被那地主　　迫害他命丧

身。　　　　　　撇下　孤儿与寡

妇，　　　受饥　受寒　苦伶

仃。　　　　　　　要不是淮河

两岸解放早，我们母子两人也

活不　　成。　　　　　　而今是

土改　分田地，生活得安定，修好

淮河把水利兴；年年　都有这好收

成，　　　　　　　到将来粮食

满仓你娘欢乐，日间　生产在田里耕，

晚上回来抱小孙，祖母声声叫勿停，到那时问你开心勿开心。倘然淮河勿修好，雨水干旱勿均匀；灾荒连年(是)怎收成。倘然淮河勿修好，哪有丰收年，哪有抱小孙，治淮也是为我们；所以我决心一定要去报名。

小弟是皆因被劫囊中塔

选自《珍珠塔·二进花园》方卿唱段

薛小飞弹唱
邵小华伴奏
陈　勇记谱

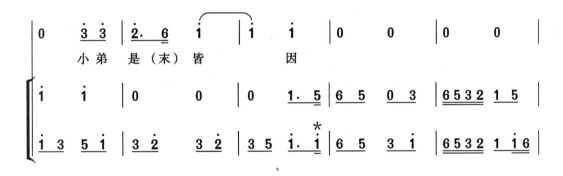

244

皆如此，徒使英雄哭一声。或者你姐姐中途逢盗贼，想你举目无亲

苏州弹词音乐

248

那两字"艰难"一字"贫",(末)凭君义气凭君孝,囊里无钱总是欠调停,是欲归不得且伤

250

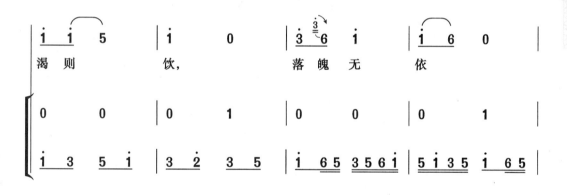

苏州弹词音乐

252

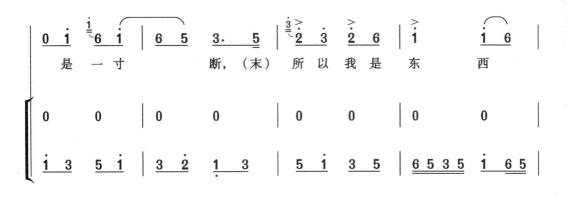

苏州弹词音乐

去年三月离乡井，那王本来时已动身，她是向襄城（嗯嗯嗯）千里去把儿寻。

苏州弹词音乐

256

昧尽心,到中途尽鲸吞,还要到处招摇来冒我的名,(末)冒名冒姓是真可恨,把那随身罗帽换衣

苏州弹词音乐

巾。不是这狗才来连累我，（呜呜呜呜）何劳慈母

258

[据1986年苏州人民广播电台录音记谱]

说明：

此段唱腔是长篇弹词《珍珠塔·二进花园》中的主要唱段之一。内容为方卿二次进陈府花园后遇陈翠娥，向她哭诉自己的坎坷经历。

潇湘夜雨

（开篇）

朱雪琴弹唱
郭彬卿伴奏
晓 涛记谱

苏州弹词音乐

病恹恹，一位多愁女，冷清清，两个小梅香。

264

苏州弹词音乐

静坐湘妃榻，软绵绵，软靠象牙床。暗淡淡，一盏残泪烛，

页面为简谱，无法完整转录为文本。歌词部分如下：

冷冰冰，半杯煎药（喔）汤。

可怜她是气喘喘，心荡荡，是嗽声声，泪汪汪，血斑斑湿透了薄罗裳。

269

苏州弹词音乐

270

苏州弹词音乐选编

苏州弹词音乐

272

273

[根据中国唱片 M-310 乙（M-33/895）记谱整理]

她是进门墙倒恨满腔

选自《王十朋·撕报单》王老太太唱段

尤惠秋弹唱
朱雪吟伴奏
陶谋炯记谱

　　（表）太太回到此地海棠坊，到自家屋里门前抬头一望：嚯哟！倒喊大两样哉。本来自家屋里因为穷得来家徒四壁，墙坍壁倒，破旧不堪一座破房子，现在格房子高大的门楼，焕然一新。哪哼会得变样子？王十朋得中状元当地地方官拍马屁，瞒脱王老太太日夜开工翻造房子，预备翻造好请王老太太搬进新屋，因为里向有格场化还勿曾装饰好，所以勿曾来请。太太对格座房子望望："喔什梗就算改造门庭？！倪子啊倪子，房子末变新，屋里向要弄出人性命来快哉。俫格人书读到啥场化去哉？"越想越气，踏到里向。



到如今　　要哭煞了你娇妻

恨煞了我娘，几乎家破倒又人亡。

略慢
见那红色报条新贴上，(表)踏到里向，匹对贴好一张渲红格报单，那哼写法呢？太太上两步举目观看，

回原速

写得蛮清爽。乃是贵府老爷王十朋,今科及第状元郎。

(表)王十朋得中状元报转来贴勒①格张报单。老太太现在好看见"王十朋"三个字?看见"王十朋"格个三个字赛过看见伲子格人差妨勿多。

渐慢

她是抖巍巍手指儿名字,

回原速

(白)我把你这个不肖啊!

① "勒"在吴语中一般为"在"的意思。

苏州弹词音乐

苏州弹词音乐

他是佩服当初有好眼光，(末)不嫌贫寒灶前荒，(末)愿把他的爱女结鸾凰，哪一桩辱没你状元郎。

虽然



唱词部分：
- 是你的岳母当初
- 她的气量小，（一）
- 要原谅她有一些女流的腔，你
- 赶考临行她话短长，（末）自知
- 轻视过你好东床，把那五十两的纹银

Sheet music page (numbered music notation / 简谱) — lyrics fragments:

方，到如今你把礼义都一齐忘，有何面目见我娘。想那许家大伯人忠厚，他爱惜十朋如子侄

腔，为了钱王两姓（末）配成双，（末）走去奔来传话忙，你得着功名要休掉女红妆，怎生对待老年苍。

（表）倷写得落格封休书，要对勿住爷，对勿住我娘，对勿住丈人、

丈母，又对勿住家小，外加对勿住对门乡邻格媒人伯伯许静。叫似这样不孝的孩儿，我不要，（表）格①搭是我屋里向，啥人拿张报单贴到此地来？啥个稀奇勿煞？想哪一个把那

① "格"，吴语中一般作"的"字用，这里为"这"字。

[根据香港艺声唱片公司录制的原声盒式录音带 AC-1108 记谱。]

 尤惠秋的快节奏唱腔旋律流畅，吐字清晰，节奏明快，犹如行云流水，飞泉泻玉。这是"快尤调"的特色。此调源于"沈调"与"周云瑞调"。

 朱雪吟是尤惠秋的妻子，他们夫妻长期合作，琵琶伴奏与尤惠秋的唱腔配合默契。她的伴奏，对唱腔起到了烘云托月的作用，加强了对唱腔气氛的渲染。

 伴奏记谱中，除注明全轮"＊"、长轮"＊…"、半轮"÷"等符号外，还有其他音有轮指，但符号略去。

在那耳边一片哭声

选自《梁祝·哭灵》祝英台唱段

王月香弹唱
陶谋炯记谱

可怜奴新娘未做就死郎君。我是长亭虽则婚来许，谁知晓喜鹊未叫先闻乌鸦声，那有情人竟变了断肠人。我早知今日遭惨变，我何必当初面许婚。我只道(末)假弟兄有朝成真夫妇，

苏州弹词音乐选编

苏州弹词音乐

乐谱(简谱)略

歌词：
送入洞房乐在心，我只道梁兄前来挑方巾，(喂)(喂)(喂)(喂)(喂)(喂)(喂)(喂)(喂)(喂)(喂)(喂)我只道我脸带害羞把你官人(喂)(喂)(喂)(喂)(喂)(喂)(喂)称。我只道是夫妻同饮交杯酒，我只道要与哥哥畅叙衷肠别离情，我只道要与哥哥柔情蜜意度光阴，我只道是未满几载把儿生，我只道你做(格)爹我做娘

[根据中国唱片 4-4784 记谱]

天日无光北风寒

选自《刘胡兰·就义》唱段

周云瑞、徐丽仙

蒋月泉、朱惠珍 等合唱

陶谋炯记谱

(表) 刘胡兰望正铡刀台跟首走过去格辰光，全场格老百姓心里是万分悲痛。

1=♭A 2/4 3/4

慢速 ♩=60

(谱略)

天日无光北风寒，人人哀悼刘胡兰。大无畏精神惊天地，挺胸（呃嗡嗡嗡）走向铡刀台。崇高品质心坚定，共产党党员不平凡。

渐慢

(白) 刘胡兰是神色不变，视死如归。从容就义，气壮山河。……她生命的光辉永灿烂！

快速 ♩=180

生命的光辉永灿烂，永远

活在　　人们的胸　　　怀。

一个　刘胡兰倒下去，千万个刘胡兰站起来；这一笔血债要偿还；血债　一定　要用　血来　　还。

（表）……毛主席为刘胡兰同志题八个字"生的伟大，死的光荣。"

快速 ♩=114
（合唱）
mf

中华民族好儿女，英雄气概壮河山，精神不死千古垂，大家永远记胸怀；我们要一起

渐慢

学习　刘胡　　　　　兰。

［根据录音记录整理］

想我老年人作异乡魂

选自《珍珠塔·思子》方太太唱段

周云瑞弹唱
陶谋炯记谱

$1=\flat B$ $\frac{2}{4}$ $\frac{3}{4}$

(挂口)离群孤雁心如死,失子慈乌意不安。(白)老身杨氏,流落他乡这般狼狈。我儿生死存亡下落全无唉!只怕我这把老骨头也要葬身异乡的了……

中速 ♩=72

(唱)想我老年人作异乡魂,只怕骨殖无有葬故城。短见投河虽未死,余生侥幸到如今。不是

采苹常问候,定然王本请安宁。日间里三柱清香消白昼,到晚来一灯孤影伴黄昏。万遍思儿千遍哭,梦魂中宛如到太平村,母子依然昔日形。

苏州弹词音乐

这是一页苏州弹词音乐曲谱，内容为工尺谱/简谱形式的唱词配谱。歌词部分如下：

既有醒时何必梦，既醒何必入梦频？颠颠倒倒恨梦神，故将好梦来动人心。但愿得今宵再入黄粱梦，这梦中儿常伴我梦中亲；岂非入梦胜于醒。

是是非非大文章

选自《大脚皇后》王镛唱段

袁小良弹唱
陶谋炯记谱

$1=C$ $\frac{2}{4}$ $\frac{3}{4}$

快速 ♩=144

(王镛白)娘娘千岁！

(唱)是 是 非 非 大 文 章，骨鲠在喉诉端详。想我是为社稷，为朝纲，言语

粗糙望包涵。

本则是足小足大原小事,然而是非是是非理不当。(末)虚言必诈从古说,伪言祸国要提防。

想他们见大言小必有因,见小言大祸心藏。(末)若然

苏州弹词音乐

此风盛，此势长，君子远，奸佞昌，黑白颠倒乱朝纲。(末)想当年始皇身后秦廷乱，赵高专权是太猖狂，他指鹿为马在朝堂，秦二世是非不辨是太荒唐。(末)到后来子婴奉玺(末)归汉室，短命秦朝是一旦(嗳)亡。这真是前车之覆当可



| 1 (6 5 3 5) | 4 — | 4 — | 3 5 3. 1 | 2 — |

鉴，

| 2 ½ 2 1 | (2 3 5 5 | 6 5 3 5 2 3) | 2 3 2 1 | 1 3 3 |

（呔） 我们

| 2 3 | 3. 2 1 6 1 | 5. 7 | 7 6 2 7 | 6. 3 5 (5) |

后 来 人 牢 记 在 胸

| 5. 6 3 6 | 1 1 6 (1) | 3 ³ 6 | 2 — | 2 (7 7 6 5 3 5 |

膛。（末）想 我 是 人 微 言 轻

| 2 3 5 6 | 6 5 3 5 2 3) | 3. 5 3 2 | 2 1. | 1 6 (1) |

言 几 句，

| 3. 1 6 5 | 3. 5 | 5 (1) | 6 3 2 6 1 | 1. 1 1 1 5 6 |

为 的 是（末）明 黑 白， 是 非 彰，（末）哪 怕

| 7 6 5 5 3. | 2. 2 2 1 | 5 — | 5 — | 4 — |

担 罪 名， 何 惧 性 命 伤，

| 3. 5 3 1 | 2 3 2 1. | 1 | 1 1 6 5 | 3 1 6 5 (1) | 5 5 3 2 |

我 知 无 不 言 言 无 不 尽 一 吐

| 2 ³ 2 | 2 7 6 7 | 2 — | 2 — | 1 — | 7 — |

为 快 称 心

渐慢　　　　　　　　　　　　　　　　　　　　（0 3 5 6 | 1 — | 1 0）

| 6. 7 6 5 | 3 5 6. 3 | 5 (5 6 5) | 6 1. | 1 — | 1 0 ‖

肠。

三、陈调腔系

大雪纷飞满山峰

选自《林冲踏雪》林冲唱段

刘天韵弹唱
陶谋炯记谱

(Sheet music page - numbered musical notation with Chinese lyrics)

举目苍（呃啥）凉恨满胸。这茫茫大地何处去，（吁）（吁）天寒岁暮（呜）路途穷。

[根据中国唱片 M392 甲（M-33/1091）记谱]

恨我儿在日太荒唐

选自《三笑·笃穷》婆婆唱段

庞学庭弹唱
陶谋炯记谱

（婆婆白）贤哉。（媳妇白）婆婆。（婆婆白）我好恨啦。（媳妇白）婆婆恨些什么？（表）老太太指指这口材。

苏州弹词音乐

310

末去哉,掼仔伲三家头,现在伲格种日脚仔有一比。

(唱)好比枯竹造桥行路险,(呔)

又好比黄莲汤漱口这味难尝。

(表)外头倒蛮闹猛……大年夜全勒浪过年耶,只听见外头"铮咚嘭,铮咚嘭,铮咚嘭,嘭,嘭,嘭……"(白)呀!

(唱)远闻锣鼓我心碎,(嗳)"啪啦啦啦……"(唱)百子流(噢)星急断我的肠。

(表)老太一听啥末事啊？隔壁家人家勒端正万年粮？想想伲一顿格粮匣呒不,喔哟,有铜钿人实在惬意！其实么匣是"口彩"呀,阿有啥真正一万年粮草格啦！(婆婆白)唉！真是一墙之隔,大不相同。

(唱)想我们是今日尚无今日米,听他们催促(喔)

什么万年粮。（白）唉！

（表）老太转念头我末年纪大，有毛病总归要死，媳妇年纪轻勒，小囝只有三岁，阿难道匣饿煞？罢……啊！

（白）贤哉。（媳妇白）婆婆。（婆婆唱）想你如此寡居总难好（噢）守，

倒不如

渐慢　　　　　　　　　回原速
改　　嫁　　去　换　门墙。（白）你去改嫁吧。（媳妇白）婆婆命媳妇改嫁，那我那

孩儿怎样呢?(婆婆白)喔这孙儿,不妨。(唱)只 要有 积善 人 家

带 了 去,

也 能

接续 (喔) 这 后嗣 香。

(白)可是啊?(媳妇白)如此你婆婆如何?(婆婆白)哎……(唱)我 看 老

之 人 你 休 管 我,

(呜)

我 好 比 五 更 灯

油 尽 是 总 无 光。

[此唱段依据庞学庭、邢晏芝在苏州评弹学校演出录音记谱]

314

星儿俏月儿娇良夜迢迢

选自《武松打虎》武松唱段

杨振雄弹唱
陶谋炯记谱

(口技：风声)

嘟……哗…… (白) 呀！

耳边厢，一声声，鸟雀 喧(咪)

噪， 莫非是，劝武二， 上不得

(嘿) (嘿) (嘿)

山 道。(噢) (噢) (噢)

(口技：风声) 得嘟……哗……哗！(白) 好风啊……好风咋！

【陈调】快弹慢唱 快速过门 ♩=168

(反复三遍)

风 声

(白)唵嗳！我江湖浪荡，所经各地啊，皆是民怨沸(呃)腾。谁不抱怨这肮脏的朝廷啥！就是俺武二呀，空怀一身武艺，竟无用武之地呀！呃唏……

[根据中国唱片 M396（M-33/893）记谱]

徐公不觉泪汪汪

选自《玉蜻蜓·厅堂夺子》徐上珍唱段

蒋月泉弹唱
陶谋炯记谱

| 1 5 1̣1̣ | 1̣0 1̇ | 5̣5̣ 1̣1̣ | 0 2̇2̇ 1̇2̇1̇ | 5. 2̇2̇ 1̇2̇1̇ | 1̇ 2̇ 1̇) |

)0(| 0 1̇ | 3̇ — | 1̇. 2̇ 3̇2̇3̇ | 6̇ — | 1̇ — |

(白)啊呀,畜生啊!(唱)你　初　　上　　云　梯

稍慢

回原速 mp　　　　　　　　　　**稍慢**　　　　　**原速**

1̇ 3 (0 1 2 | 3 5. 6 | 5 3 2 1̣) 5̣ 3 1̇ | 2̇1̇6 5 | 5 3 5 | 7̣ 6̣ | 5 — |

良　心　变,

5 5. 6 6 |
5 — | 5̣5̣ 6 | 5. 6 1̇ 2̇ | 5 7̣ 6̣) | 1̇ 2̇ | 3̇. (2̇2̇ |

欺　贫　　　　　　　　　　mf　　　　35

3 0 1 2 | 3 5. 6 | 5 3 2 1̣) | 2̇. 1̇ | 3̇ — | 1̇ 1̇ |

重　富　　　　　　　　　　　　　　　(呜)

1̇1̇ 1̇.3̇3̇ | 2̇3̇2̇1̇) | 1̇ 2̇ | 2̇ 2̇. | 5̣5̣ 6̣5̣3̣) | 2̇ — ‖

撇　爹　　　　　　　　　　　　娘。

(表)倷好得真正一点点来,刚刚得中一榜解元,倷穷格爷娘已经勿要,要认有铜钿格爷娘哉。(白)啊呀,畜生哪!

快弹慢唱 ♩=144

(0 5 | 0 3 5. 6 6 | 1 5 1̣1̣ | 1̇2̇ 1̇ | 5̣5̣ 1̣1̣ | 0 2̇2̇ 1̇2̇1̇ |

5. 2̇2̇ 1̇2̇1̇ | 1̇0 1̇1̇ | 2̇ 5̣ 1̣1̣ | 1̇2̇ 1̇) | 1̇ | 3̇ 2̇ 2̇. |

(唱)想　世　(呃)

稍慢

2̇ 3 — | (0 1 2 | 3 0 1 2 | 3 5. 6 | 5 3 2 1̣) | 3̇3̇ 5̇ | 5̇ 3̇ (5̇) |

间　　　　　　　　　　　　　　少 有 你　这 种

不孝子，我今朝要打死你在厅堂！

（文宰白）（哭）孩儿不孝，爸爸打就是了……

（徐上珍唱）打死了畜生（呃嗯）方消我心头恨，我（末）唯拼老命（呃嗯）作抵偿。纵然畜生

非我养，这抚养的恩(呃)情比水长。

渐慢　慢 mf

回原速

难道我竟不能将他打，

回原速

(张国勋表)打是好打格。

(徐上珍唱)打他是(末)不孝爹娘罪一桩。

苏州弹词音乐

(sheet music page - numbered musical notation with lyrics)

他(末)目中 (呃噷) 全无尊长辈，独断独行太猖狂。(张国勋表)喔……独断独行？

回原速

(徐上珍唱)既然是继母命他详诗句，为什么(末)不与爹娘共猜详？

既然是他详明诗中意，

324

为什么(末)不把 详 情 禀爹 娘？既然是庵堂去把亲娘认，(嗯)为什么(末)不先告禀二高堂？既然是(末)庵堂认了亲生母，为什么要把我们瞒在鼓中央？为什么要厅堂

[根据录音记谱整理]

四、综合腔系

但见那楼头摆设果精奇

选自《三笑·上堂楼》周文宾唱段①

夏荷生弹唱
孙　惕记谱

【头段】

（表）小姐见仔文宾，落里②看得出俚㑚是男扮女装，坐勒浪③仔请俚㑚吃茶点。周文宾格个辰光忙极，眼睛要看，嘴里要吃，手里向又要拿物事，喔唷，忙是忙煞快。看看俚㑚楼浪向④摆设是真正一等。嘴浪末矕⑤说，心里向交关⑥得意笃嗐⑦。

$1=E \quad \frac{2}{4} \quad \frac{3}{4}$

稍快 ♩=96

（乐谱）

但见那楼头　　　　　　　摆设
果新（嗯）奇，　　　　　文宾
（嗯）不语　细思　　　　疑。

① 依据20世纪30年代上海高亭唱片公司灌制的唱片（233707）记谱。此段系夏荷生以单档形式用"夏调"所唱。"夏调"属"俞夹马"的声腔系统，唱时真假嗓并用。但"夏调"又与"小阳调"不同，是以"马调"为主，夹用一些"俞调"因素。"夏调"的特点是高亢嘹亮；音域宽，唱时能跨两个八度；定音高，比一般男子高四至五度（E调至G调之间），以"响弹响唱"著名书坛；节奏多变，时快时慢，既宜叙事，又宜抒情；过门吸收"马调"短过门的特点，但又有变化，有时快弹慢唱，运用自如。

② "落里"，吴语，即"那里"。

③ "俚㑚"，吴语，即"他"；"坐勒浪"，吴语，即"坐在那里"。

④ "浪向"，吴语，即"上"。

⑤ "矕"，吴语奇字，音读勿曾切，音"fen"，意为"不曾"。

⑥ "交关"，吴语，意为"很""十分""非常"；"交交关关"就是"很多很多"的意思。

⑦ "笃嗐"，语气词，如"啦"。

挂起中间一幅名人（嗯）笔，画的是渔樵问答柳荫（嗯）溪。一副对联悬上下，松江名笺色杨妃。上一联"春山兰蕙秋山菊"，下一联是"吏部文章工部

诗"。

一只搁几阴沉木，四仙桌子是花梨。上首里斗大玉山倒是无价的宝，下首里尺余长翡翠一个汉钟（噢）离。

【二段】略自由

（表）当中格样物事看仔倒一呆得来。周文宾看见当中格样物事一呆。啥个物事呢？格个奇怪。（唱）那文宾举目端正看，却原来，摆在中间一个小佛橱。（表）格个佛橱

当中啥个名堂？(唱)羊　脂　　白玉　一尊　观　音　像，

然而白玉观音　(嗯)　　　　称　白

衣。　　　(表)白玉观音就是白衣观音，倷小姐勿能供。寡妇可以好供，哪哼倷

供格尊观音，唔笃老太太勿反对？细细叫一看，喔！还有一样物事勒嗨！

(接唱)手　捧　孩　童　　　名　送　子

(表)好当俚送子观音。然而倷孀嫁男人，也勿能够供送子观音。啊！

勿要紧，下头还有一样物事？　　　　　　黄　金

(嗯)　打　就　一鳌　鱼，　　　(表)也好算俚

鳌鱼观音。(唱)叫　一双　足踏鳌鱼　背，　　　使他不能

琴台　　　　　　　　　　　　东边靠，

西边　一局未终棋，　　看起来，

渐慢　　　　　　　　　　　　　　　　　回原速

黑的　赢来　倒是白的　　　　　　　　输。

旁边一幅横披画，

画　的是半红半　　白两相

　　　　　　　　　　　渐慢　　　　回原速

异，　　　十二　龄童倒认　识你。

（表）原来周文宾自家画勒浪①。

① "勒浪"，吴语，意为"在那里"。

一步步步入亭中去

选自《西厢记·拜月》莺莺唱段

杨仁麟弹唱
陶谋炯记谱

苏州弹词音乐

334

[根据中国唱片M393乙记谱]

蒙动问，嫡姓王 ①

选自《三笑·载美回苏》秋香唱段

蒋如庭弹唱
陶谋炯记谱

　　（表）唐伯虎载美回苏，夫妻两家头登勒小船浪讲讲说说。（唐）啊，娘子。（秋白）哟，大爷。（唐白）尚未请教娘子尊姓？（秋白）喔。（表）秋姑娘倒勿懂哉。亲匣做个哉，堂匣拜个哉，刚正勒问我姓啥？然而想着仔心事，两滴眼泪落里留得住？（秋白）噉呀，大爷啦。（唐白）哟，娘子。（秋白）喏。

1=G 2/4 3/4

快速 ♩=116

（唱词：蒙动问，嫡姓王，爹爹是讳称子悟号龙章。翰林（唯）降级为知）

① 此段唱依据20世纪30年代上海大中华唱片公司灌制的366、466、566唱片记谱。此唱段是蒋如庭单档弹唱的，唱腔是用"俞夹马"（又叫"雨夹雪"）的"自由调"所唱，真假嗓并用，因此出现从"1"一下子跳到"$\dot{3}$"。如"1 $\overset{3}{2}$ 5 | $\underline{5\ 7\ 6\dot{3}}$ 5 — ‖"。这种唱腔适用于一人多角的单档弹唱，可以一会儿唱男腔，一会儿唱女腔。
难　补　偿

① 宋元时苏州叫过平江路，后来又叫过平江府。这里"平江"指苏州。

梁溪① 就起祸 殃。

其年 恶岁年 荒旱，

爹爹 是

擅开 国库 救饥 荒，

不过先救子民 后通

详。 （表）唐伯虎听见格句闲话

倒心里一急。（唐白）啊，娘子，这便如何？（秋白）嗳呀，大爷，用空了一万库银。

（唐白）呃，呃，呃。（秋白）嗳呀，奴好恨啊！

哪晓

上 司

① 梁溪，指无锡。由孟梁鸿光的典故而来。

不准官离任，立限奴严亲要赔补偿。幸亏那恩主华公①施大德，（呃）（白）为念奴家爹爹是……

① 华公，指退职宰相华鸿山。

苏州弹词音乐

```
3 2 5 6 | 1. 2 1 1 | 5 2 i ) | 5  5 3 3 2 | 1 6 5 | 6̇1.  3 |
                            (唱)两 袖 清  风   借 白

(0 5
5 -  | 3 2 3 5 6 | 1. 5 1 1 | 5 2 i ) | 3 3 1 | 3 2 1. 1 |
镪,                                    一 万   花 银 把

5 6  5 6 7 6 | 5 - | 5 6 5 ) | 5. ( 5 3 5 | 1 5 2 6 | 3. 6 5 6 |
国 库              偿。

3 5 1. 2 | 1 1 5 2 i ) | 5  5̇ 1 | 3 - | 5. 3 1 - 3 |
                        哪 晓 先  严

(2  0 5 | 2  1. 5 |
2 - | 2 1 | 2 3 5 5 6 | 3 5 2 ) | 3. 6 | i 6 i 5. |
                                 终  日  书 房

                (2  0 5 | 2  1. 5 | 2 3 5 5 6 | 3 5 2 3 |
1. ( 5 1 1 5 ) | 6 - | 2 - | 2 1 | 0 0 | 0 0 |
闷,

(5. 6 6 3 5 | 1. 2 1 1 |
5 - | 1 - | 1 2 1 | 5. 2 1 1 | 1 2 i ) | 1 - |
(嗯)                                          岂

(0 5  3 2 |           略慢              (5  5 |
6 5. 0 | 5 6 1 ) | 1 3 | 5 7 6 7 6 | 5 0 | 5 6 5 ) |
知        久 病 入 膏

回原速
5. ( 5 3 5 | 1. 5 2 6 3 | 6 6 6 5 3 2 3 | 5 6 1 5 | 1 1 5 2 i ) ‖
肓。
```

寇宫人

(开篇)

徐云志弹唱
陶谋炯记谱

苏州弹词音乐

342

This page is sheet music (numbered notation) and cannot be meaningfully transcribed as text.

| 6 5̲3̲ (5̲ 5̲6̲) | i̲ 1̲ 6̲5̲ | X 0 | 5̲ 7̲ | 2̲3̲ 3̲0̲ 5̲5̲ 3 |

秋光　　多萧杀，　暗香　疏影　亦愁

| 1̇.6̲ 1̲1̲3̲5̲ ³3̲ | 2̲ 1̲6̲. | 5̲.3̲ 6̲3̲5̲ ³3̲ | 5̲ 7̲ | 6̲.3̲ 5 |

生，蹙损了春山垂粉颈，慢移　莲瓣

| 6̲ 1̲̇ 2̲ 1̲6̲ | 5 (5̲ 5̲6̲) | 5 (2̲ 2̲3̲ | 5̲ 5̲6̲ 3̲2̲3̲ | 5̲6̲3̲5̲ 1̲5̲5̲ |

走　花　　径。

| 1̲ 1 | 2̲2̲ 2̲2̲ | 1̲2̲1̲ 5̲5̲5̲ | 1̲ 1̲̇2̲̇) | 6̲ 6̲. 5̲. 3 | 2̲ 0 (1̲ 5̲5̲ |

一声

(5̲ 1̲̇2̲̇)　　　　　(1̲̇ 2̲̇)
| 2̲1̲2̲3̲ 5̲5̲6̲) | 2̲ 2̲ 1̲ 0. | ³3̲ 3̲ 2 | 1̲.6̲ 6̲0̲. | X 0 3 |

暮听儿啼哭，（喔）

| ³2̲1̲ 2̲1̲6̲ | 5 - | 5̲3̲ 0 0 | 0 6̲6̲ 6̲ ¹6̲ | 1̲ ²1̲6̲5̲ |

好比万把尖

| ⁵3̲ 0 (5̲ 5̲6̲ | 3̲5̲ 2̲1̲) | ³6̲ 2 | 2 - | 1̲.6̲ (1̲5̲) | 6 - |

刀　刺　芳　心，

| 5̲5̲ 3 | (5̲ 5̲6̲ 3̲5̲ 2̲1̲) | 6̲ 6̲. | ²3̲ 2̲6̲ 1̲ - |

掷向　　　　绿波（呜）

| 1̲.6̲ (3̲3̲3̲3̲ | 2̲3̲ 2̲3̲1̲) | 2 X̲. (7̲6̲ 5̲5̲ | 6̲5̲3̲5̲) | 2 (2̲2̲ 2̲2̲2̲ |

终不　　　忍。

| 2̲2̲2̲2̲ 3̲5̲ | 6̲5̲3̲5̲ 2̲2̲ | 1̲3̲ 2̲2̲2̲2̲ | 3̲3̲3̲3̲ 2̲3̲ | 2 0 0) ‖

[根据中国唱片公司 M2494 唱片记谱]

为那织女抛梭非今期 ①

选自《文武香球·桂英订婚》张桂英唱段

周玉泉弹唱
陶谋炯记谱

(桂英白)丫头听了。(丫头白)噢。

$1=$♭A $\frac{2}{4}$ $\frac{3}{4}$

快速 ♩=104

(桂英唱)为那织女抛梭非今(呃嗯)期,他们银(呃)河割断两分离。每岁每年逢七日,许他们鹊桥

略慢　回原速

①　此段依据20世纪30年代上海大中华唱片公司唱片A656记谱。此段唱腔系用"周调"所唱。"周调"源于他的先生张福田调。张福田调源于张鸿涛的"俞夹陈"再吸收"马(如飞)调"而成。"周调"速度较慢,一般是中速,唱腔曲折圆润,平稳质朴。它是"蒋调"的基础,是弹词一大声腔系统的先声,在弹词音乐发展史上起过重要的作用,有重要的地位。

① "两相宜"应为"两相会"。这是为了押"鸡栖"韵而将"会"改为"宜",使文理不通。

（丫头白）唐明皇宠杨贵妃，格是大家晓得格。

（桂英唱）在那天上愿为比翼鸟，在地当为连理枝。我想仙界尚有相逢日，难道我的终身① 无了期。②

① 终身，指婚姻。
② 无了期，指没有结果。

卿卿嘱咐甚多情

选自《啼笑因缘·别凤》唱段

朱耀祥、赵稼秋弹唱
陶　谋　炯记谱

（樊家树白）凤喜啊，（沈凤喜白）大爷。

苏州弹词音乐选编

苏州弹词音乐

350

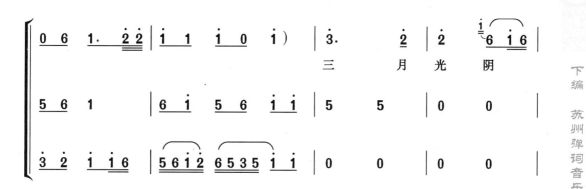

352

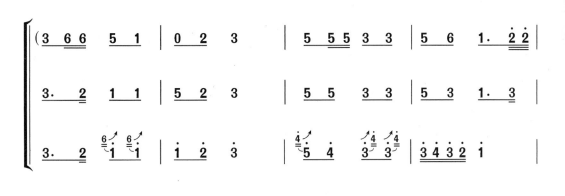

苏州弹词音乐
354

[根据大中华公司唱片 A-056、B-056 记谱]

一声长叹回身走

选自《杨乃武·密室相会》杨乃武唱段

严雪亭弹唱
陶谋炯记谱

伤(吭) 痛哭并非(咿) 真。

(白)秀妹啊！我与你

海誓山盟双密友， 卿(啊)怜

(吔)密爱两知(咿) 心。

自道士为

知己死， 我何尝抱怨一星

(兀嗯) 星。

我与你(末)相逢 旧雨 谈心

事， 今日重联 昔日

盟，不负我(末)此番无辜顶罪(嗳)名。

我这里情切切，你那里(末)冷冰冰，我这虚名儿担得没来因。

想你心如青竹蛇儿口，性比黄蜂尾上针，是我有眼无珠不识人。

(白)秀妹啊！

回原速

七尺昂藏

(白)杨乃武啊,杨乃武,你明日之死为些什么?说我为爱情而死,她无爱情,说我为知己而死,她不知己。

不为知己不为情,只是甘心受极(呃)刑。

(白)可怜我代替不知姓名之人而死,为无情无义的女子而死,死不甘心的。

飞来白刃流红血,只死我皮囊不死我心,我与你到阎王殿上去判分(嗯)明。

[根据中国唱片 M394 甲（M-33/95）记谱]

剑阁闻铃

(开篇)

杨振雄弹唱
陶谋炯记谱

(表)六军兵谏,杨妃赐死,唐皇痛定思痛。(白)啊,妃子。(哭介)妃子。

$1=\flat E$ $\frac{3}{4}$ $\frac{2}{4}$

紧弹散唱

冷雨凄风扑面(呐)迎,峨眉山下少人经。逍遥马坐唐天子,龙泪纷纷泣玉(喔)

苏州弹词音乐

362

这是一页苏州弹词曲谱，包含简谱记号与唱词。唱词依次为：

如见贤妃面，（吔）马不能前泪如倾。苍苍乎老天无知觉，茫茫乎我此身何处存？高力士启圣君，善保龙躯免伤神。

苏州弹词音乐

364

碧海蓝天浪滚滚

选自《东海好儿女·乘风破浪》唱段

徐天翔弹唱
陶谋炯记谱

苏州弹词音乐

这是一页苏州弹词曲谱（简谱），页码367。曲谱内容无法以纯文本形式准确转录。

苏州弹词音乐

368

劲。一网　一网又一网，　网　网高产　　喜在　　心。

取不尽海中宝，　用不尽冲天劲；哪怕那　　东海万丈深，哪怕那　　海水滔滔浪滚　　滚。实现　四个　现代化，　现代　化，　　　定叫那　海底　龙王　来献金银。

风急浪高不由人

选自《海上英雄·游回基地》王永刚唱段

蒋月泉弹唱
张鉴国伴奏
晓 涛记谱

苏州弹词音乐选编

这是一页苏州弹词音乐乐谱，无法用文本准确转录。

此刻是海浪奔腾风（呃嗡）更急，千浪万（呃）浪扑上身，好比四面包围有百万兵。（唥嗯）咬牙

苏州弹词音乐

关　　　　　　　　　　　熬住伤口

痛，　　　　　　　　　　　　要把

海（呃）浪　　　　当　敌人，

凭你凶狠　　　吓不倒

解放　　　　　　　军。（嗯）

376

[根据中国唱片 4-1554 甲（550081-2）记谱]

我是有兴而来败兴回

选自《梁祝·送兄》梁山伯唱段

尤惠秋弹唱
陶谋炯记谱



唱词依次为：
走，曾记得 我送你（呃）来凤凰山。你说道家有牡丹花朵朵，叫我弟兄双双把家回，在牡丹台前赏牡丹。

渐慢

3.235 13𝅘𝅥) | 1̇ 5 3 1̇ | $\overset{3}{2}$ - | 2̇ 0 (1.235 | 2123 5.67 2 |

而今是那牡　丹

6543 20) | 5. 5 | 3 3 3 2 | 1.3 217 | 7̇6 (4 3.523 |

虽　则眼　　前　　　在，

5535 15.3 | 231 3.235 | 13) 3̇ 21̇ | 1̇ 2.53 2 | 1(1 3.561) |

想我　穷人

(5.672 65613 | 1 55 332 |

5 7672 | 2̇ 2.327 | 7676 5 | 5 0 | 1. 0 |

难把　富花　　　　　　　攀。

1.651 2172 | 3.523) 3̇1̇ | 3̇ 3̇ 3̇ | 3̇ 6̇ (56 | 1635 2.123 |

你我今　生

5151 6.535 23) | 2̇ 4̇.5̇ | 3̇ 3̇ 3̇.6̇ | 1̇ - 1̇ 0 |

料难　成　连

6.361 | 2.3212 | 2̇1̇ (2.123 | 5151 6.535 2123) |

理，

(13 51 |

3̇ 2̇1̇ 1̇. | 3.235 13) | 5.3 3̇6 | 2̇.3 2̇6 | 7̇.2 7̇6 |

(咿)　　　　　　　　　我只得是空　　余

(53 3.561 |

5 5. | 6546 15) | 3̇ 1̇ | 2̇ 2̇ 7̇ | 1̇ 1̇6 |

怨　恨　把家

(556 5565 | 445 332 |

5 5 0 | 4.5 30 | 1.651 2172 | 3 0 0) ‖

回。

丹心一片保乡村

选自《芦苇青青·望芦苇》钟老太唱段

苏州弹词音乐

苏州弹词音乐

384

(白)蛮好。倷烧末哉!

苏州弹词音乐

这是一页苏州弹词曲谱，无法以纯文本准确转录。

苏州弹词音乐

388

这是一页苏州弹词音乐曲谱，包含简谱记号和唱词。主要唱词为：

劫，怎能够听凭鬼子尽横行。罢，罢，罢，扑向茅柴

这是一页苏州弹词音乐曲谱，无法用纯文本准确表达简谱符号。

可恨媒婆话太凶

选自《罗汉钱》小飞娥唱段

徐丽仙弹唱
陶谋炯记谱

为什么丈夫将我来毒打？打得我皮破肉烂血流红。为只为我与保安哥哥情意好，

393

苏州弹词音乐

394



唱词部分：

路不通。

当年痛苦我难忘记，到如今还要受人笑骂与讥讽，



唱词（按出现顺序）：
就要遭人辱骂遭人打，永生永世在痛苦中。想我是受尽封建婚姻

[根据中国唱片53020（3033）记谱]

梨花落，杏花开

选自《王魁负桂英·情探》桂英唱段

徐丽仙弹唱
陶谋炯记谱

(白)自与郎君分别，官人啊！

这是一页苏州弹词音乐的简谱，歌词如下：

到晓来，进书斋，不见你郎君（唉嗯）两泪垂。奴依然当你郎君在，手托香腮对面陪，两盏清茶饮一杯。奴推窗只把你郎君望，不见你郎骑白马来。

苏州弹词音乐

402

这是一页苏州弹词曲谱，包含简谱数字记号与唱词。主要内容如下：

5 3 5 6 | 1.(3 2 1) | 6. 5 3.2 1 0 | 5.6 5 3 2 3 2 6 | 1 0 5 4 3 5 |
绪 深， 俯 仰 添 愁 怅， 日 落

渐慢　　　　　　　　　　　　(3 2 1) 回原速
1̇ 6 5 4 3 | 2 (5) 5̄ 3 2 1 0 | 7. 1 2 | 1 7 6 5.(6 6
正 黄 昏， 荷 锄

　　　　　　　　　　　　　　　　　　　　　(0.6 1 5 1 2 3
5 6 4 3 5 5 6) | 1. 2 6 5 3 | 5 6 5 4 3 | 1 5 6 5 — |
归 去 掩 重 (呃 嗡)

0.7 7 6 5 3 2 |
5 — | 1 5 1 1 6 5 1 2 3 5 2 3) | 1 1 7 6 | 5 6 4 5 1̄ 6 |
门。 寂 寞 帘

(5 5 3)
5. 3 2 (3 2 | 1 7 7 6 1 2 5) | 3. 5 2 3 2 3 | 1.(2 7 6 5 6 1) |
栊 修 竹

3. 5 2 3 1 | 1.(7 7 6 5 3 2) | (5.6 4 3 2 3 5 6) 5 — | 1. 2 6 1 5 4 | 3 2 3 5.(1 1
冷， (嗯) 青 灯

6 5 4 3 2 3 1 0) | 3. 5 2 1 | 5 3 2 7 1 2. 3 | 3 1 (7 7 6 1 3 5) |
照 壁 影 凄

(6.1 6 1 4 5) 渐慢　　　　　　　　　　　　　　　　(0.1 1 | 6 5 4 3 2 3 1 2)
6 — | 6 6 2. 7 6 7 5 4 | 3 2 3 5 | 5 0 |
清， 细 雨 敲 窗

(1.2 7 6 | 5 6 1 2 2 6 5 4 3 | 0 3 2 1 2 2 7 1 | 2 — | 2 0)‖
4 3 5 | 1 | 1 0 | 2 — | 2 — | 2 0 ‖
被 未 温。

[根据录音记谱整理]

我是老态龙钟年已迈

选自《新琵琶行》柳月亭唱段

孙纪庭弹唱
张丽荫伴奏
陶谋炯记谱

全页为简谱乐谱，无可转录的正文文字。

(乐谱页)

[根据录音记谱整理]

昭君出塞
(开篇)

夏　　　史词
吕泳鸣、沈世华编曲
陶　谋　炯记谱

胡儿又进兵。（伴唱）文官握笔人济济，将士朝中列森森。平时枉食千钟粟，定国安邦竟无能，只好和番遭妇人。

转慢

自由地 王昭君泪纷纷，辞别爹娘上马

苏州弹词音乐

行，柔肠寸断出西京。怀抱琵琶弹一曲，慢拨丝弦诉衷情。想北雁犹能南乡去，我何日方能转回程？扑面黄沙

（此页为简谱乐谱，歌词如下）

滚滚起，征马啸啸亦悲鸣。凄凉满目难举步，只觉得地冥冥，天昏昏，西望长安不见亲。想红粉消沉何足

苏州弹词音乐

X (4 3523 | 5535 165) | 535 5232 1(5) | 543 2123 |
惜, 　　　　　　　可怜　　　辱没汉

4345 3 | 352 1(5) | 6.6 5321 | 22 2764 | 3. 32 |
朝廷,　　　　　恨煞那　奸臣　祸国

165 6 | 5.(4 3123) | 5.(4 3523 1.271 2512 3)53 |
又殃　　　　　民。　　　　　　　　我是

7.1 2 2 | 3.2 176 | 3 5 X.(165) | 5 4 3.212 |
宁　做南朝　黄泉客,　岂　做

64 3.2 | 1(764) | 3 7 | 726 5.(66 5123) 5.(4 |
他邦　掌印　　　人。

3523 1.235 | 2312 35) | 3 5.4 35 | 6 43 | 2(643 |
　　　　　　　　　　重重　乡思

2.1 23) | 3.5 23 | 1.6 | 6 35 231 | 1.(77 6532) |
心绪乱,

5. 3 | 6 6 | 6 | 5.65 45 | 3 (551 | 6.543 231) |
(哎)黑水　源头

5535 231 | 1.6 (5675) | 6 656 | 2.7 65 |
血泪　　　尽,　青

6.53 (551 | 6.543 231) | 2.32 17 | 6 35 2.6 |
山　垅　上

1.(656 165) | 356 1.(76543) | 2.(32 | 1571 | 2 -) ‖
　　葬孤　　魂。

414

母子相恋在三年前

选自《雷雨》繁漪唱段

盛小云弹唱
陶谋炯记谱

略慢　　　　　　　　　　　回原速
(1 3 2 3) | 3̲7̃ 6· 5̲ | 3 5 | 5̃3̲ (5 4̲3̲2̲3̲ | 5̲ 3̲5̲ 1̲3̲) |
　　　　　非是　你笼中　鸟,

　　　　　　　　　　略慢
3　3̲2̲1̲ | 1̲ (5̲ 4̲3̲2̲3̲) | 5̲ 5̲ 3̲ 5̲ | 2· 1̲ 1̲ 5̇ 3̇ |
她 乃是　　　　　　渴求　爱怜

　　　　　回原速
2̲1̲ 7̇· 2̲ | 1· (2̲ 3̲5̲ | 1 4̲3̲ 2̲3̲1̲2̲ | 3̲5̲2̲3̲ 5̲ 5̲ | 4̲3̲2̲3̲ 5́ |
一 红　颜。

1̲ 4̲3̲ 2̲1̲ | 3̲2̲ 1̲3̲) | 3 3̲2̲1̲ | 1· 1̲ | 3̲ 5̲ 5̲ 3̲ |
　　　　　　　多少　年 我　日 数

　　　　　　　　　　　　回原速
1 ³1̲ - | 3̲7̃ 6̲ 5̲ | 3̃· (5 4̲3̲2̲3̲) | 3 3̲2̲1̲ |
飞 鸟　　　夜 望 月,　　　　　多 少

　　　　　　略慢
1̲ (5̲ 4̲3̲2̲3̲) | 2̲ 1̲2̲ 3 | 5̲3̲ 3̃ | 6̇ (5 4̲3̲2̲3̲) |
年　　　半 床

　　　　　　　　　　　　　　　回原速
1 3̲5̲3̲ 3̲5̲ | 3̃·7̃ 2 | 2̲6̲ 7̲6̲ 5̲· (5 4̲3̲2̲3̲) |
冷 被　我 独自

5·(2̲ 3̲5̲ | 1· 3̲ 2̲3̲1̲2̲ | 3̲5̲2̲3̲ 5̲ 5̲ | 4̲3̲2̲3̲ 5́ | 1̲3̲) 1 |
眠。　　　　　　　　　　　　　　　　　在

略慢　　　　　　　　　　　　　　　回原速
3 3·2̲ | 1 - | 3̃ 3̲ 1̲2̲·5̲ | 3· 5̲ 3̲2̲ 2 | (1 3 2 3) |
周家　　　你 是 骄 阳

3̲3̃ 2̲3̲ | ⁵4 - | 3̲5̲3̲ 3̲·2̲ | 1̲ (5̲ 4̲3̲2̲3̲ | 5̲ 3̲5̲ 1̲3̲) |
我 是　影,

阳光移动影儿偏,在周家这里窗儿不准开,那里家具不许添,在周家一举一动须服从,一言一行要收敛,若然违反半点点,你就说我疯狂说我癫,我做人还有啥尊严?错了,错了,都错了,我进错了门,你续错了弦,

这是一页苏州弹词音乐简谱，歌词为：

这十八年来我如坐监。哀大莫过于心已死，是萍儿秋水相扶这枯萎的莲，从此后我心涓涓涌甘泉。故而我今朝无怨更无悔，我窃喜这一段真情见了天。

五、诗词谱曲

蝶恋花·答李淑一

毛泽东词
赵开生等曲

苏州弹词音乐

♩=72

1 |16 5 4|3.5 23|5 -|1̇6 -|6 -|5.6|
寂寞　嫦娥　舒广　袖，

3 5|2 - 2(3 5|1. ∨7 6̣ 1|2 -|23 12)|

3 -|5 6 5 4|53 232|1 - 1|∨7 1 5|
万里　长　空，　　万里

1 -|1 -|1∨1 7 1|3̇2 -|2 -|2∨2|
长　　空且为　忠魂　（嗯）

7. 2|7.2 76|5 -|5 6|1 -|1 3|2 3|
舞。　　　　　　　啊，

6 1|2 - 2|∨3|2 3 5 4|∨53 -|3 -|
啊！

散板
卅(5╳ - - - 67567567 4╳ - - - 56456456

2╳ - - - 45245245 1╳ - - - 5.╳ - - -)

自由地
5 5. 5|6 5 65 65|64 -|35 32|2 0 (5 2)|
忽报　　　　　　　人间

1. 6 5 -|6̇ 1 (1╳ -)|2 3 23 23|∨6̇ 5|65 65 65 6|
曾　　伏虎，　　泪飞

65 6|(6 6) 66 1 5|4̇|∨35 53 53|6̇ 5 -|
顿作　倾盆　雨。

卜算子·咏梅

毛泽东词
徐丽仙、余红仙等曲

苏州弹词音乐

3 (2 3 5 6 | 1̇ 6 1̇ 2̇) | 3. 5 | 2̇ 1̇ 2̇ 3̇ | 5 3 5 6 |
俏，　　　　　　　　　　　花　　枝　　俏。

1̇. (6 1̇ | 2̇ 1̇ 2̇ 3̇ | 5 6 | 1̇ — | 1̇ — | 2̇ — |

2̇ 1̇ | 6 — | 6 5 6 | 1̇. 2̇ | 6 1̇ 5 6 | 4 — |

4 5 6 | 4. 5 6 1̇ | 5 6 4 5) | 1̇ 6 | 6 1̇ | 5 6 4 |
　　　　　　　　　　　　　　　　　俏　也

2 4 | 4 6 1 2 | 4 (2 4 | 1 6 1 2) | 4 4 6 1 2 |
不　争　　春，　　　　　　　　　只把

4 — | 6 1 4 | 4̲3 2 4 | 1 (2 4 | 5 4 5 6 |
春，　　来　报。

1̇ 6 1̇ 2̇ 4̇ | 1̇ 6 5 4) | 3 5 6 | 2̇ 1̇ 6 5 | 2̇ 3̇ 5 4 |
　　　　　　　　待到　山花　烂　漫

渐快
3. (2 1 2) | 3 5 6 1̇ | 5 — | (5 6 1̇ 2̇ | 6 1̇ 2̇ 3̇ |
时，　　　烂　漫　时，

回原速
1̇ 2̇ 3̇ 5̇ | 6̇ 1̇ 2̇ 3̇ | 5̇ — | 1̇. 6 | 5 3 5 6) | 1̇. 2̇ |
　　　　　　　　　　　　　　　　　　　　她

6 5 3 5 | 2. 3 | 5 1̇ | 1̇ 3̇ | 5 2̇ 3̇ 1̇ | 1̇. 2̇ |
在　　丛　中　笑，　　　　　她

渐慢
7 2̇ 6 4 | 3 5 6 | 1̇ 3̇ | 2̇. 3̇ | 2̇ 1̇ 5 3̇ | 1̇ — ||
在　　丛　中　笑。

七绝·为女民兵题照

毛泽东词
周云瑞、江文兰等曲

苏州弹词音乐

简谱（略）

歌词：中华儿女多奇志，不爱红装爱武装。飒爽英姿五尺枪，曙光初照演兵场。中华儿女多奇……



歌词部分（按出现顺序）：

志，

不爱 红装 爱 武

装。

飒爽 英 姿，

飒爽 英 姿 五 尺 枪，

五 尺 枪， 曙

光

初 照 演 兵

曙 光 初 照 演 兵 场。 演 兵

苏州弹词音乐

```
(3. 5|
1 3 2 3 | 5 - | 1 - | 1 2 3 | 1.1 5.4 |
              场。

1 3 2 3 | 1 - | 1 - | 0 0 0 0 | 0 0 |
              场。

3.2 1 | 1.1 1 | 1.1 1 ) | 3 3 | 0 1 2 3 |
                                中 华  儿

5 - | 6 3 2 | 1 2.6 5 6.1 3 ( 3 3 3 3 |
女

3 3 3 3 3 3 ) | 5 2 3 | 2 1 6 5 | 5 3. 5 | 1. 3 |
                  多     奇            志，

2 - | 2 - | 2 0 | 0 0 | 0 0 | 0 0 |

                                    ( 2 2 2 2 |
5 5 3 5 | 1 5 6 | 1 1 6 1 | 3 2 | 1 6 1 | 2 - |
中华儿女 多奇志， 中华儿女 多 奇 志，

2 2 2 2 2 ) | 5 5 3 5 | 1 1 | ( 0 5 3 5 | 1 1 ) | 6 3 #4 |
              不爱 红装              爱 武

5 - | 5 - | 5 - | 5 - | 5 3 5 6 | 1 (1) ‖
装。                        爱 武 装。

0 0 0 | 0 0 | 5 5 3 | 2 1 | 5 3 5 6 | 1 0 ‖
          不爱 红装 爱 武 装。
```

426

六、曲　牌

离　魂　调

选自《王魁负桂英》敫桂英唱段

周云瑞弹唱
陶谋炯记谱

（敫桂英白）王魁，负心郎吼啊！海誓山盟尽付东流。你，你……好狠心肠喔！去往京中，试探一番，待我走呀。

（唱词）
如大梦悠悠苏醒，心头事记得分明。那负心汉……

苏州弹词音乐

428

[根据中国唱片 4-5308（610555）记谱]

反离魂调

选自《王魁负桂英》敫桂英唱段

严雪亭弹唱
陶谋炯记谱

苏州弹词音乐选编

(Sheet music page - numbered notation)

歌词:
又闻响雷（嗳）声。
哭得桂英肠欲断，(哎)
犹如死去又回（嗳）魂。

431

三环调

选自《描金凤·兄妹下山》唱段

徐天翔弹唱
陶谋炯记谱

1=B 2/4 3/4

快板 ♩=132

mf

(0. 7 7 | 6 5 3 7 7 | 6 5 3 5 | 1. 5 5 | 1 1 1 2 | i. 2 | 1 1 1 2 |

1 1 2 | 1 1 1 2 1 2) | 5 — | 5 3 2 | 2. 3 2 1 |
　　　　　　　　　　　董　　赛　　金

i. 2 2 1 2 | i. 2 2 1 1 | 0 2 1 1 1 2 |
i — | i — | i 0 0 | 1 1 2 | 1 1 1 2 i) |

(2 2 | 2 2 | 2 2 2 2 2 2)
5 5 3 | 3 1 3 5 3 | 2 — | 2 — | 2 — | 2 2 0 2 |
策马　向山

0 1 2 | 2) 2. 3 2 | i — | i — | i — |
坳，

0 2 1 1 | 1 2 1 1 1 | 0 2 1 2 1 | 1 2 i) | i. 1 6. 1 |
　　　　　　　　　　　　　　　　　　　手　执　梅

(1 2 1. 2 2 | 1 2 1. 2 2 | 1 1 0 2 |
1 — | 1 — | 1 1 0 | 1 1 1 2 | 1 1 1 1 0 2 | 1 1 1 2 i) |
花

(0 2 1 1 | 2 — | 2 — | 2 — | 2 —)
3 — | 6 0 | 2 — | 2 — | 2 — | 2 — | 1 — |
枪　一　　　（呃）　　　　　　　　　　（呃）

432

苏州弹词音乐

| 5 6 5.6 6 | 5 6 5.6 6 | 5 6 5.6 6 | 5 6 5.6 6 | 5 6 5.5 5 |
| 5 - | 5 0 | ³5 - | 5 - | 5 - |
毛。

3 7 7 6 5 3 5 | 1. 5 5 1 1 | 1̇ 2̇ 1 1 1 | 0 2 1 1 | 1̇ 2̇ 1 1 1 |

(3̇. 2̇ 3̇. 2̇ | 3̇ 3̇ 0 3̇ |
0 2̇ 1 1 | 1̇ 2̇ 1 2̇) | 5 - | 5̇ 3̇. | 3̇ - | 3̇ - | 3̇ - |
　　　　　　　　　　　　　　　　　身　　穿　　的

(1̇. 2̇ 2̇ | 1̇ 1̇)
3̇ 2̇ 3̇ 2̇ | 3̇ 2̇ 3̇) | 3̇ 3̇. | 5̇ 3̇ | 2̇ 3̇ 2̇ 1̇ | 0 1̇ 2̇ |
白　银　　锁　子　连　环　　(嗳)

(2̇. ₃ 3̇ | 2̇. ₃ 2̇ |
3̇.(2̇ 2̇ 3̇ 3̇ | 0 3̇ 3̇ 2̇ 3̇) | 5̇ 3̇ 3̇ 1̇ | 5̇ ³5̇ 3̇ | 2̇ - | 2̇ - |
甲，　　　　　　　　　　　　连　环　　甲，(啊)

0 3̇ 2̇ 1̇ |　　　　　(0 2̇ 1̇ 2̇ | 1̇. 2̇ 2̇ 1̇ 1̇
2̇ - | 2̇ 3̇ 2̇ 3̇) | 1̇ 1̇ 1̇ | 1̇ 1̇ | 1̇ - | 1̇ - |
　　　　　　　九　吞　头　十　八　扎

0 2 1 1 | 1̇ 2̇ 1 2̇) | 1̇. 1̇ 1̇ 1̇ | 3̇ ³6̇ | 2̇ - | 2̇ - |
　　　　　又　插　狼　牙　箭　　几

(5 6 5.6 6 |
2̇ - V | 1̇ - | ³2̇ - | 6̇. 1̇ 5 - | 5 6 5.6 6 |
(咿)

(5 6 5.6 6 | 5 6 5.6 6 | 5 6 5.6 6 |
5 6 5.6 6) | 5 - | 5 - | 5 - | 3 7 7 6 5 3 5 |
条。

[根据中国唱片 4-1699 乙面记谱]

乱 鸡 啼

选自《啼笑因缘·旧货摊》唱段

姚荫梅弹唱
陶谋炯记谱

1=♭E 2/4 3/4
快速 ♩=126
(三弦,定弦 3 6 3)

樊家树搭刘福天桥去跑一汰,看见旧货摊浪到底摆点啥?让我说书代表俚倷一样一样唱明白。(啊)

♩=108

破阳伞,旧皮鞋,脱底套鞋末弯喇叭,朝靴、钉靴、竹衣架,流水钢笔、阔背带末麻将骰子、挖花牌。烟筒头、铜钮头,脚踏车铃、糊刷帚。

♩=126

酒竹端、旧漏斗,香烟灰缸、状元筹。广勺柄,铲刀头,针线藤匾末帐扎勾。纱外套、花箭衣,

略慢　　　　　　回原速

一块　走硝拖毛格老羊皮。断木梳、豁篦箕,

436

玻璃灯罩、臭象棋。油棉榻、飞虎棋，灯笼"底杜"、饭笞箕。打满补钉花单被末，断脱发条留声机，一捆旧书扎勒笃格网篮里。铁钥匙、铜铰链、榔头、凿子老虎钳。吸铁石、古老钱，筷唔箸笼、坏汽垫。手提箱、丝搭链，电灯开关旧花线勒个，铁锈洋钉白铜钿。只剩一只壳子坏脱、灯泡少零件，匣算无线电。木茶杯、铜饭碗，锥钻料圈、笄发簪。旧牙刷、油单扇，小囡马桶、痰盂罐。铁风圈、多任盘，熳头竹管、烟木碗。碎砚瓦、破汤罐，烟筒、脚炉、腊钎盘。和尚帽、道士冠，小竹交椅铜门闩。钝剪刀、坏手表，黄杨如意烟荷包。

```
  X X  X    | X X  X     | X X    X X  | X X  X    | X X  X    |
  竹挖耳、   一粒椒，      鞋拔、板刷、   纱灯罩。     破手套、
```
渐快
```
  X X  X    | X X X X    | X. X  X    | X X  X    | X. X  X    |
  剃头刀，   眼镜壳子、    铜笔套。     算盘珠、    扦脚刀，
```
♩=180
```
  X X X X  | X X X X    | X X  X X   | X X. X    | X X  X    |
  断丝灯泡、 铜藕刨勒个，  洋刀、毯子、  石胡桃。    破毡帽、

  X X  X    | X X X X   | X X  X     | X X X    | X X X X   |
  发禄袋，   脱漆棚架、    砧墩板。     木鱼槌，    镬干盖，

  X X. X X | X X  X     | X. X X    | X X  X    | X X X X   |
  火夹、线板、蕨车袋。    鸟食缸、    花涎袋，    围身袋袋

  X X. X  | X X  X X   | X X. X    | X X X X  | X X X X  |
  竹靠篮末秤杆、夹剪、    抽屉配末，   帐竹竿浪   一件旧长衫。

  X X  X   | X X  X    | X X   X X | X X  X   | X X  X   |
  日照伞、   图画钉，     酒壶、钵头、 脆釉瓶。   挖灰扒、

  X X  X   | X X X X   | X X  X    | X X  X   | X X  X   |
  热水瓶，   鸦片烟灯、   响铃铃。    油灯挂、    煤油灯，

  X X X X  | X X  X    | X X  X    | X X  X   | X X X X  |
  缺口花瓶、 吊桶绳。    千里镜、    茶叶瓶、    神仙风炉

  X X  X X | X X X X   | X X  X    | X X  X   | X X  X   |
  木板橙末，鸡毛掸帚、    蟋蟀盆。    照架子、    鼻烟壶、

  X X  X   | X X  X    | X X  X X  | X X  X   | X X  X   |
  粉盒子、   铜针箍，    灯茶架子、   洋风炉。    击镲子、
```

× × ×	× × × ×	× ×．×	× × ×	× × ×

铜香炉， 墨镜盒子、 脚炉窠。 消息子、 瓦茶壶，

× × × ×	× × × ×	× × ×	× × ×	× × × ×

卷石棍子、 竹饭箩勒个、 坏锯子、 石秤砣， 蒲扇、轴子、

略慢　　　　　　　　　　　＞　＞　　　回原速

× × ×	× × × ×	× × × ×	× × ×	× × ×

开裆裤， 七穿八洞 还有一条 西装裤。 汤婆子、

× × ×	× × × ×	× × ×	× × × ×	× ×

紫砂锅， 闹钹磬子 小汤锣。 啊呀，机 关、 搭 钮、

渐慢

× ×	× ×	× × × ×	× × × ×	× × × ×

电筒、 烙 铁， 脱头落攀、 残缺不全， 改头换面，

回原速

× × × × ×	× × × ×	× × ×	× × × ×	× × × ×

物事有许多， 大部才是 嗑三货。 孀怪樊家树， 看见仔末

× × ×	× × × ×	× × 0	× × × × ×	× × × ×

勿识货， 就是一等 内行， 亦要弄糊涂， 因为格票

略慢　　　　　回原速

× × × ×	× × ×	× × ×	× × × ×	× × ×

货色从来 孀用 过。 就剩两件 比较完整 无锡货，

× × × ×	× × ×	×．× × ×	×．×	× × ×

惠山脚下 烂泥做， 女格有皱盖、 男格 有胡须，

略慢　　　　　　　回原速　　　　　　　渐慢

× × × × ×	× × × ×	× × ×	× × ×	× × ×

头颈铜丝扦， 面孔笑呼呼。 拉一拉、 拖一拖， 娆一娆、

× × ×	6 6 6 6	6 6 6 6	6 6 6 5	3 5 6	6 —

娜一娜， 就是格对 烂泥模模 老老头搭 老太 婆。

[根据录音记谱整理]

新乱鸡啼·灯花辉映上海城

高博文、陆嘉伟弹唱
陶谋炯记谱

6=E 2/4 3/4　快速 ♩=132

(6 6.6 | 6 6 5 | 6 6 | 5 6 3 5 | 6 6) | 6 1 |
　　　　　　　　　　　　　　　　　　　　　　上 海

1 - | 1 - | 1 - | 1 - | 1 - | 1.6 5 | 6 5̇6 |
城

(5 6 3 5 | 6 6) | 3 2 | 1 6 5 | 6 - | 6 - | (6 6 6 |
　　　　　　　　四 季 飘　香,

5 6 3 5 | 6 6 |
6 - | 6 - | 6 6 6 | 5 6 3 5 | 6 6) ‖: 5 5 3 |
　　　　　　　　　　　　　　　　　　　　　　　五 彩

2 2 :‖ 1 1 | 1 - | 1 - | 1 6 5 3 | 6 6 |
缤 纷 灯 连　　　　　　　　　　　　　灯。(嗯)

‖: (5 6 3 5 | 6 6) :‖ X X X | X X X X | X X X X |
　　　　　　　　　　　你看那 一月梅花灯, 二月杏花灯,

X.X X X | X.X X X | X X X X | X X X X | X X X X |
三月桃花灯, 四月蔷薇灯, 五月石榴灯, 六月荷花灯, 七月茉莉灯,

X X X X | X X X X ‖: 5 5 3 5 | 2 1 2 :‖ 1 1 |
八月桂花灯, 九月凤仙灯, 十月 芙 蓉 花 映

1 - | 1 - | 1 - | 1 6 5 3 5 | 6 6 ‖: (5 6 3 5 |
灯。(嗯)

440

黄浦江起大桥，蛟龙出水闹盈盈，浦东开发日益新，浦西发展更惊人。科技第一生产力，人才是根本，申城海纳百川迎佳宾，携手奋进前程花似锦。（嗯）

东方明珠塔楼高，两岸并辉映，安居乐业万事兴，服务大中华，世界扬美名，全球注目"世博会"，欣逢盛世喜万分。（嗯）和谐社会四季春，（嗯）协力同心把小康奔，把小康奔。（下略）

跋

 1978年11月，江、浙、沪两省一市"评弹艺术座谈会"在苏州吴江同里镇召开，苏州市评弹研究室的同志迅速记录、整理会议发言，并于1979年2月编印后在内部发行。笔者当时记录、整理的，正是张鉴庭、蒋月泉等前辈们讲述新中国成立以来苏州弹词音乐"推陈出新"的内容，由此，也引起笔者对苏州弹词音乐的研究兴趣。后来，笔者又逐个采访了朱介生、杨振雄、朱雪琴、姚荫梅、邢瑞庭、祁莲芳、徐天翔、徐丽仙、尤惠秋、王月香等当时还健在的弹词名家，陆续记录了几十段书坛代表性的曲目曲谱，重点就苏州弹词音乐的历史脉络和呈现形态进行梳理和研究。1980年，苏州市评弹研究室用蜡纸刻印的方式，油印了200册笔者撰写的《弹词音乐浅论》，囿于条件限制，曲谱并没有刻印。

 苏州弹词音乐在全国纷繁的曲艺（说唱）音乐中占有突出的地位。它形成于吴语地区，以苏州为中心，在我国东南地区的江、浙、沪一带广泛流行，为千百万人民群众喜闻乐听。

 苏州弹词音乐有着很强的生命力与表现力。它扎根于人民生活，表现出民族民间和地方音乐的特色，数百年的发展使它长成了一棵枝繁叶茂的大树，至今年年开花结实，硕果累累。研究苏州弹词音乐的特点，了解其历史概况，探讨其发展规律，对于广大专业的评弹工作者、业余评弹爱好者以及音乐工作者继承、发扬我们民族优秀的说唱音乐传统文化，推动艺术创新，都很有裨益。但时至今日，除谌亚选、连波两位先生外，仍少有人对此做专门研究，这不能不令人感到遗憾。有鉴于此，笔者在过去油印本的基础上重新改写，增删了部分曲谱，并更名为《苏州弹词音乐》正式出版。弹词音乐被誉为"中国最美的声音"，2006年，苏州评弹被列入首批国家级非物质文化遗产名录

曲艺代表项目，得到政府的重视和人民群众的关心。拙作能顺利出版，得到了苏州市文广新局"民保办"和苏州评弹学校"非遗"传承资金的资助，也得到了苏州大学出版社音乐编辑部洪少华先生的鼎力相助，在此对他们表示衷心感谢。几十年的研究终于变成白纸黑字，笔者感到非常欣慰。

　　本书分为上下两编，上编为笔者的弹词音乐研究文稿，下编是弹词音乐代表性曲目曲谱汇编，其中有些曲谱是首次公开出版。本书的所有音、视频，均可在"土豆网、评弹"中搜索到。笔者在苏州评弹学校做了三十多年的专业教学和十多期的社会业余培训，深知这些学子需要什么，希望本书能为学习者和研究者提供一些帮助，也希望能受到苏州评弹爱好者的欢迎。由于本人学识有限，书中如有不当之处，恳请方家批评指正。